图书在版编目（CIP）数据

兰亭序书法之美：324字全文精讲教程 / 贾存真著
. —— 北京：人民邮电出版社，2022.2（2024.1重印）
ISBN 978-7-115-57358-2

Ⅰ．①兰… Ⅱ．①贾… Ⅲ．①行书－书法－教材
Ⅳ．①J292.113.5

中国版本图书馆CIP数据核字(2021)第191018号

内 容 提 要

作为天下第一行书，《兰亭序》通篇遒媚飘逸，字字精妙，笔画如舞，有如神人相助而成，被历代书界奉为极品。

宋代书法大家米芾称其为"天下法书第一"。后世但凡学习行书之人，都会倾心于《兰亭序》而不能自拔，赞叹王羲之出神入化的书法技艺，赞叹王羲之如水般流畅的笔意气韵，对其洋洋洒洒的笔法景仰有加。

本书将《兰亭序》逐字进行全面分析，精讲细解，让喜爱《兰亭序》的学习者，可以由零基础到逐字精写，进而全面掌握。附赠写字视频、PPT展示课件和经典碑帖电子资源。

◆ 著　　　　　贾存真
　　责任编辑　　闫　妍
　　责任印制　　周昇亮

◆ 人民邮电出版社出版发行　　北京市丰台区成寿寺路 11 号
　　邮编　100164　　电子邮件　315@ptpress.com.cn
　　网址　https://www.ptpress.com.cn
　　三河市中晟雅豪印务有限公司印刷

◆ 开本：787×1092　1/16
　　印张：11.75　　　　　　　　　　2022 年 2 月第 1 版
　　字数：228 千字　　　　　　　2024 年 1 月河北第 17 次印刷

定价：79.80 元

读者服务热线：(010)81055296　印装质量热线：(010)81055316
反盗版热线：(010)81055315
广告经营许可证：京东市监广登字 20170147 号

序

如果有一幅书法作品，内容灿烂，笔法臻美，千年不朽，家喻户晓，《兰亭序》一定当之无愧。唐代书法家张怀瓘将书法作品分为三个等级——神品、妙品、能品。神品为最高等级，而王羲之的行书《兰亭序》即位列神品。

《兰亭序》作为中国国学文化瑰宝、书法史上最著名的伟大巨作之一，自诞生之日起就成为得自然造化之无上神品，其文学价值和书法艺术价值，以及社会历史和人文价值意义重大。上至帝王贵胄、书坛巨匠，下至专业书家、大众学者，无不以《兰亭序》作为书法艺术的标杆，将《兰亭序》的笔法作为行书笔法之宗源。

"晋人尚韵，唐人尚法，宋人尚意"，不同历史时期的文化背景孕育出不同的艺术特质及审美追求。而《兰亭序》代表了文人书法的最高境界——中和之美。不激不厉，动静皆宜，敧正相生，风规自远。从技术角度来看，《兰亭序》可谓是一座书法博物馆或一部书法百科全书，几乎包含了行书书写时所有的技术要点，其笔法、结体、章法的应用更是达到巅峰。纵览《兰亭序》全文324字，无一败笔，无一不精，无一不妙，尽善尽美。

读《兰亭序》、学《兰亭序》、写《兰亭序》是众多书家热衷的功课，一生精研不辍。历史上著名的书坛巨匠如王献之、智永、虞世南、欧阳询、褚遂良、颜真卿、怀素、米芾、赵孟頫、苏轼、王铎等，皆充分继承王羲之笔法体系，一脉相承。直至今天，《兰亭序》依然是专业书家学者及书法爱好者的必修课，是极为重要、广为普及的书法范本之一。

学"兰亭"者众多，但精者少，窥其法得其核心者更少，更不乏临习多年而不得要领，仍在初级阶段徘徊者。甚至有些书友缺乏正确的方法指导，刻苦求索却南辕北辙，在错误的道路上越走越远。大部分书友临帖时都会遇到不得法、临不像、临不准、临不深等问题，但又无从下手，不知如何解决。

本书以文字图解方式，对《兰亭序》全文324个字逐一解读，对笔画的行笔轨迹，起笔、行笔、收笔的不同变化，换锋、换面、顿挫、转折的分解，字形字法的取势、留白、疏密关系，笔锋转换与多点发力交互结合带来的线条形质变化等均有详尽说明。同时，每个字配有书写慢动作高清视频，以全景概念观摩《兰亭序》，精临《兰亭序》。

目 录

第一章

走进《兰亭序》

一、《兰亭序》之美

《兰亭序》的书法魅力体现在哪些方面呢?

(一)笔法精妙

任何点画的书写都包含三个要素:起笔、行笔、收笔。《兰亭序》虽然是行书,但仍然保留了隶书、魏碑墓志的一些笔法特点。其多以尖锋、切锋、侧锋起笔,起笔后快速转为中锋,聚锋顶纸,万毫齐力,在行笔过程中完成中锋、侧锋的多次转换,收笔时或藏锋回护或突然驻笔或逆向出锋或顺势挑出。起、行、收的高超控笔技巧使点画形态灵动多变,清晰准确。同时,在行笔时,转折处多用使转,使换锋换面的层级递进感很强;以绞转笔法结合顿挫提按实现粗细转换,极大地提升了线形的质感及韵律感。

(二)结体精致

《兰亭序》字形结体充分诠释了哲学的对立统一规律。大小、轻重、纵横、敧正、进退、疏密、虚实、穿插、揖让等诸多元素在字形结体中体现得淋漓尽致,又完美地统一在中和之美的审美框架之内。阴阳开合,相生相依,极尽变化之能。全文中重复的文字较多,但形态各异,尤其二十个"之"字的变化历来被人赞叹称奇,形似白鹅戏水,或静或动,或轻或重,婀娜多姿,动感强烈。

(三)章法精彩

董其昌在《画禅室随笔》中写道:"右军兰亭叙,章法为古今第一,其字皆映带而生,或小或大,随手所如,皆入法则,所以为神品也。"解缙在《春雨杂述》中赞:"右军之叙兰亭,字既尽美,尤善布置,所谓增一分太长,亏一分太短。"

《兰亭序》是王羲之在酒酣之际一挥而就,性情流露,率意而为,毫无修饰,是自然状态下的天成之作。全文一共28行,前三行偏楷法,行笔舒缓,典雅端庄。自第四行起,笔速逐渐加快,点画之间连带增多。到第七行,动势更为明显,笔意游动,牵丝映带,并在字形中穿插草法。第十行至全文结束,心境充分释放,行笔畅快,行距疏密不一,字形比例夸张,纵横捭阖,笔随意动。其中几处涂抹修改,质朴天真。从章法变化中,我们能强烈感受到王羲之当时起伏跌宕的心境轨迹。

(四)意韵高古

美学家宗白华说:"汉末魏晋六朝是中国政治上最混乱、社会上最苦痛的时代,然而却是精神史上极自由、极解放、最富于智慧、最浓于热情的一个时代。因此也就是最富有艺术精神的一个时代。"《兰亭序》诞生时,王羲之51岁,恰盛年。官场的黑暗薄情,人生的多次起伏,加上时局动荡,王羲之早已看淡人生及生死。遂寄情山水,与名士高贤相聚,畅叙幽情,放浪形骸,追求精神的极致自由。没有了戒律的束缚和礼法的羁绊,远离功名利禄,创造精神就会像插了翅膀一样无限翱翔,更易孕育出伟大的艺术。

《兰亭序》以非常抽象的线条刻画了非常具体的物象,以形写意,从点画形态上可以看到云、水、山、松、石、竹、瀑布、火焰、流水、人、鱼、鹅、马、虎、蛇等。而这些清晰的形态正是代表了道法自然、似与不似之间的最高艺术境界,更是一位旷世大儒洞察天地、潇洒豁达、纯真俊逸精神的再现。天、地、人合一,《兰亭序》可谓天成,而非意造。

二、《兰亭序》之法

（一）笔法篇

● 起笔

尖锋直入：笔锋尖锐，入笔迅疾，一般以中锋行笔，入笔较轻，笔毫接触纸面后顺势发力，有较强的推进感，线条细劲刚健。

 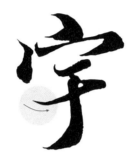 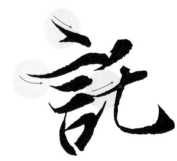

侧锋斜切：以侧锋斜向切入，笔毫接触纸面后转中锋行笔，顶纸发力推进。根据切入角度不同，可分为平切、斜切、竖切等。此类线条大多方直硬朗，取势险绝，爽利精悍，指向清晰，如刀刻斧凿，有碑刻金石味。在汉碑墓志中常见此种起笔法。

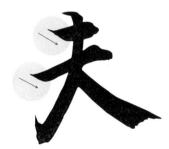 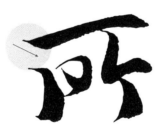 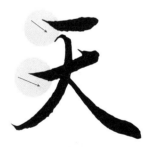

弧线切笔：起笔轻柔，笔锋外转，以弧线切入。笔毫接触纸面后有按压、扭转调锋动作，换至中锋后再发力推进。此类线条方圆结合，刚柔兼备，温润灵动。

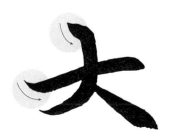

凌空入笔：笔毫接触纸面前，已在空中做出入笔动作，提前蓄势，形成入笔角度。接着顺势向下抵达纸面，完成入笔。此类起笔多出现在连续书写时，笔画之间因映带形成凌空取势，笔速较快，笔势更险。线条多呈曲线，张力极强，柔韧飘逸。

　　不同起笔组合：中锋立骨，侧锋取妍。不同的起笔方法结合不同的方向和角度，使线条产生丰富的形态变化，实际书写时，忌重复，勿雷同。

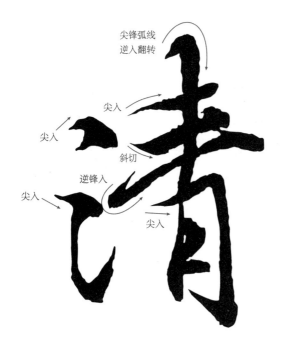

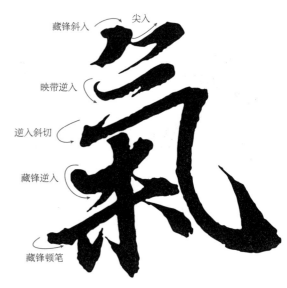

　　"清"字多处起笔皆尖锋，但因为入笔角度不同，以及入纸后的行笔动作不同，其形态产生了丰富的变化，避免了因尖锋过多而产生的刺芒不适感。

　　"氣"字起笔藏、露结合，比较丰富，"气"字部首三横连写，牵丝映带，或顺势逆入，或逆入斜切，气韵连贯。"米"字线条圆劲，点、横、竖笔断意连，藏、露穿插，更显灵动。

● 行笔

中锋：中锋用笔是指行笔时笔尖始终保持在线条的中间位置，力量凝聚于一点，万毫齐力，这样更易产生"如锥画沙""如屋漏痕""如印印泥"之感。中锋用笔极大地考验书写者的控笔技巧——对笔锋的驾驭能力和线条的表现能力。中锋用笔不是绝对的，并非笔尖时刻处于线条的正中位置才叫中锋用笔，也几乎不会有那样的线条。《兰亭序》中行笔多用中锋，线条圆润遒劲，极具张力。

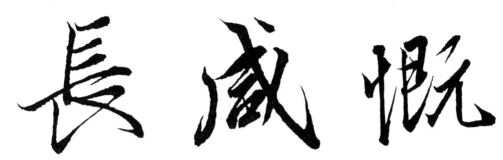

中锋行笔对控笔能力要求较高，形成的线条圆润遒劲，极具张力。

侧锋：行笔时锋尖偏向点画一侧，笔肚接触纸面，称侧锋，也有称偏锋。《兰亭序》起笔多见侧锋，行笔时则用侧锋较少。不少书家强调笔笔中锋，但不能简单认为行笔时出现侧锋是书写之弊病，以"败笔"谓之。清代书法家朱和羹说："正锋取劲，侧笔取妍。王羲之兰亭取妍处时带侧笔。"侧锋可增强线条的丰富性，但使用不当，或使用过多，会有飘浮扁薄感。

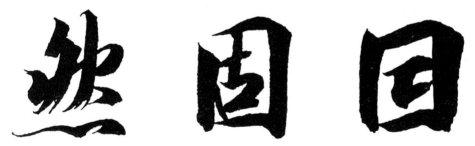

侧锋可增加线条形态的丰富性，结合中锋，交替使用，相依相生，能产生细腻微妙的变化。

中侧转换：无论中锋、侧锋，都是书写者在自然状态下根据书写需要，运笔方式和笔、墨、纸结合，产生逆势绞转的一种行笔状态。中、侧结合，交替互换，笔随意动，在这样状态下呈现出的线条更加丰富多变，具有更高的审美价值，但也对控笔能力有较高的要求。《兰亭序》中将中侧转换运用到了极致，相依相生，线条形态精致细腻，变幻莫测，浑然天成，非刻意所及。

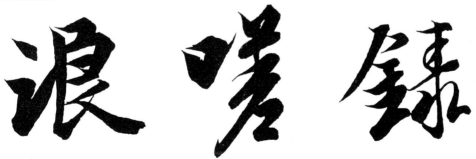

中、侧并用，相依相生，交替转换，使线条的形态细腻精妙，对字形空间关系的营造也尤为重要。

翻笔：当笔画连写时，又不属于转折关系，通常回笔翻转，调整笔锋，使笔锋在绞转状态下始终保持良好的行进状态。线条婉转柔美，圆润流畅。

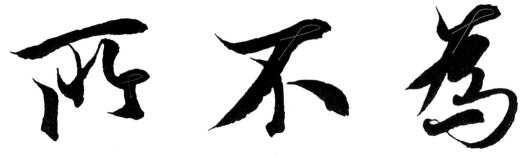

翻笔使行笔过程更加流畅简洁，大多在线内回笔，反向转锋。

　　转折："转"和"折"是两个概念、两种形态，要分开理解。其笔法不同，动作不同，韵味不同，不能混为一谈。转折有方折和圆折之分，方折用笔硬直，中侧并用，书写时先停顿驻笔，后换锋换面进行下一个动作；圆折呈弧状，以中锋为主，行笔时使转调锋，笔速略快，不停不滞，轻快劲挺，张力极强。

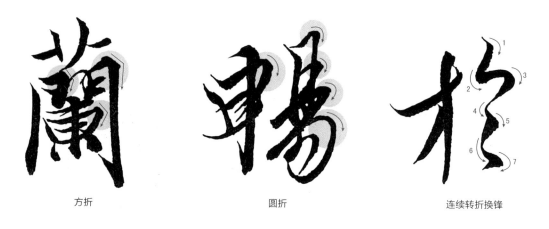

方折　　　　　　　　　　　　圆折　　　　　　　　　　连续转折换锋

　　换锋换面：行笔时要有换锋换面的概念，每一次转折完成的同时也在进行着换锋换面。线条分正反、阴阳。尤其连续转折时，锋、面的正反关系尤为重要。对锋面转换的理解，会极大提升动作的精细度和准确度，悉知线条在书写过程中的层级递进关系，强化线条的方向与力感。

建立锋、面转换概念，增强转、折动作的细腻度，线条的层次感和空间感将明显提升。

方笔、圆笔、方圆结合：

　　方笔是指线条起笔或收笔呈现明显的方硬棱角或在笔画转折处出现硬切或方折。方笔以侧锋为主，穿插中锋使用，易表现刚健，方正，俊朗之气。

　　圆笔是指线条呈现明显的弧形，线条圆润厚实。书写时多以中锋行笔，笔毫聚集，转折处笔锋顺势扭转，流畅无滞。圆笔易表现柔美、跳荡和张力。《兰亭序》中圆笔多出现在笔画的折笔处。

　　方圆结合是《兰亭序》中非常重要的笔法之一，几乎每个字都有使用。书写时要注意合理应用：方多则刻板少神，圆多则油滑轻浮。方中有圆，圆中有方，刚柔兼备，方为上品。苏东坡在《次韵子由论书》中强调"端庄杂流丽，刚健含婀娜"，这完美诠释了方圆结合的妙处。

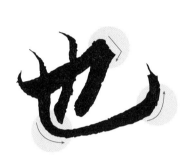 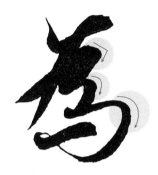 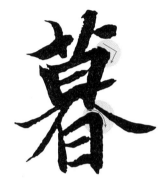

方笔、圆笔、方圆结合在实际书写时须灵活多变，忌重复，重对比，求和谐。

定点发力、多点发力、顺势发力：

　　定点发力：两点连接形成线段，从起点到落点，皆有力量支撑。哪怕是一个很小的点，在完成起、行、收的过程中也一定有发力的动作。

　　多点发力：从起点到落点，如果力量一致，线条形态则均匀。如果要书写形态变化丰富的线条，需要在行笔过程中的多个关键节点发力。因在不同节点的力量不同，线条的粗细、疾缓、枯湿也会产生相应的变化。

　　顺势发力：在笔锋绞转时或线条转折处或末段收笔时，依据笔势，结合线条走向进行发力，顺势而为，自然成形。

图例：　●　发力点
　　　　→　笔势及线形

 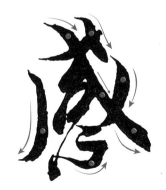 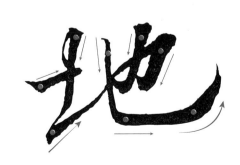

发力点的位置、力量的大小、笔势的方向，几种因素叠加，使线条形态产生丰富的变化。

牵丝映带

字与字之间或点画之间的联系产生映带，在草书中尤为常见。《兰亭序》楷、行、草相融，意气流转，笔随意走，牵丝虚实相生。需要注意的是，牵丝是笔势形迹，而非点画形态。因为牵丝生发于笔画之间，故不宜太粗，不可能超过主笔。否则会造成点画含糊，主次不分。

根据线条的形态，映带的形式可分为三种：实连、虚连和意连。

实连是指笔画连写时，因有连续扭转动作而在两主笔之间产生的线条。与主笔线条粗细无太大差别，但力感明显要弱一些。

虚连是指笔画连写时，因书写速度加快，提按顿挫跌宕强烈而生发的线条。此类线条纤细如丝，或断或连，似断还连，似无还有。

意连是指笔画之间虽无牵丝虚接，但笔断意连，线内蓄势，与下一笔意韵贯通，彼此呼应。

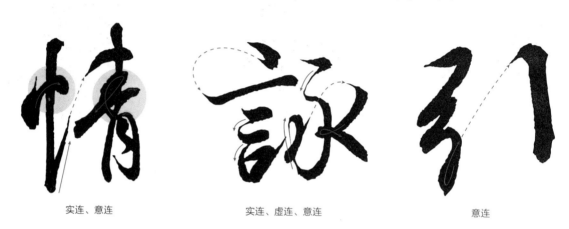

实连、意连　　　　　　　　　实连、虚连、意连　　　　　　　　　意连

呼应顾盼

呼应顾盼是指字与字之间或笔画与笔画之间的连带关系。可能是形式上的呼应，也可能是内在的呼应。形式上的呼应体现在上下笔画的连带上，内在的呼应体现在气息意韵的贯通上。

上一笔的结束也是下一笔的开始，两笔之间的承接离不开实连、虚连、意连三种方式。如果增加力量及空间元素，则会呈现出：提与按、方与圆、缓与急、粗与细、轻与重、正与斜等诸多对比效果。

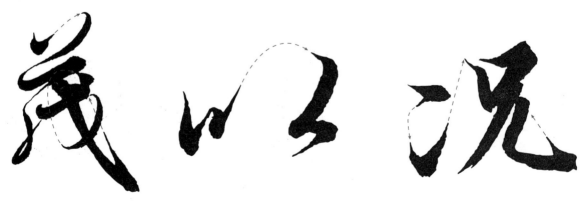

笔画之间的映带，部件之间的意连，使字的气韵连绵不绝，有飞动之势。

● 收笔

　　起笔不易，收笔更难。收笔有承上启下的作用，收笔的动作决定线条的最终形态，决定与下一笔或下个字之间的连带关系。收笔方式只有藏锋和露锋两种。但在这两种基础之上可以增加其他动作，这样会衍生出多种收笔形态。

　　藏锋回护：行笔结束时，笔锋返回，隐藏于线内。也可以在收笔时增加顿按动作，强调收笔的结构感。共同点是线不出锋，笔锋不露。此类收笔光洁圆润，饱满含蓄，厚重坚实。

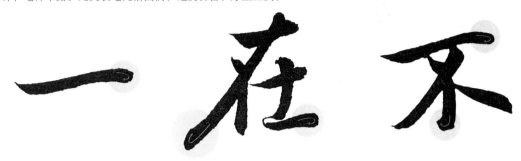

收笔回锋，并非让笔毫在纸上画圈。线内有势，含而不露，方显韵味。

　　收笔出锋：行笔结束时，或顺势出锋，或依势挑出，或反向折回。此类收笔锋尖外露，或细如牵丝，或形似折钩，干净爽利，潇洒飘逸。

收笔出锋，易表现劲健锐利，多顺势而出，或逆势反向折回，多出现在撇、捺、钩、提中。

　　反向收笔：反向收笔是《兰亭序》笔法的核心之一，也是王羲之标志性的笔法特点。在临近线条末端，收笔时突然改变笔势方向，与前一段线条形成逆势，使线条的两侧边线不再对称，各具势态。这种收笔充分利用了笔锋的绞转之法，意趣天成，不可复制。

反向收笔使线条两侧边线不再对称，更加丰富生动，意趣天成，韵味更足。

自然收笔：王羲之写《兰亭序》是真性情的流露释放，书写技巧已入化境，不拘泥于点画法则，随心随性。收笔处多有意外之妙，出现如鱼嘴、蟹爪、树叶、羽毛等具象的形态，也有戛然而止、锋尽墨枯的率意之笔。此类笔法非刻意而为，宜专注书圣心法，不必特意描画模仿外在形式。

"禊"字最后一点极重，铺毫重按，形似树叶。边缘出现斑驳齿状，因笔毫压至极限锋尽墨枯所致。

"年"字第一、第二横画收笔时，顿笔铺毫，快速提按，常有此意外效果，非刻意而为之。

收笔时重按快提笔，恰逢墨尽，产生飞白渴笔效果。

最后一点形似大鱼，圆润厚实。斜点比例拉长，使用反向收笔，重按后轻收出锋会有此效果。

"矣"字底部的左撇以侧锋铺毫，快速收笔形成飞白效果。最后一点有缺角，为重按将笔毫铺开又快速提起产生的自然收笔效果。

最后一点形似蟹爪，依然使用反向收笔法。连续顿按，用力极重，最后轻提出锋。

（二）点画篇

● 点

点是书法中最小的元素，又是极富表现力的笔画。根据其形态变化可分为：平点、斜点、竖点、圆点、方点、长点，以及长横点、长竖点等。根据组合方式的不同可分为：两点组合、三点组合、四点组合、多点组合。

在《兰亭序》中，点的应用达到了极致。横、竖、撇、捺、钩等笔画也常以点法完成，点与其他笔画的交替转换极大地提升了线条的动感和丰富性。行笔细腻，跳荡活跃，点画之间的呼应顾盼丝丝入扣。其中以二十个"之"字为代表的鹅头点，以其惟妙惟肖、灵动传神的姿态倍受赞誉。

点的形态

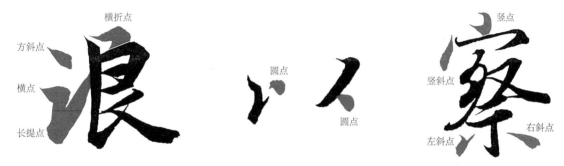

入笔方向的不同、笔锋的中侧转换、行笔的轨迹变化和收笔的藏露，使点的形态千变万化。

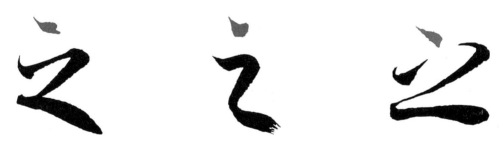

"之"字充分体现了书法与自然形态的完美融合。白鹅的姿态生动传神，鹅头点更是神来之笔。

两点组合

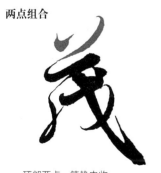

顶部两点，笔势内收。

底部两点，笔势呼应。

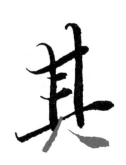

一左一右，两点相背。

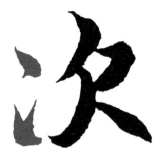

左侧两点，上下呼应。

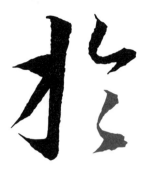

两点在右，一轻一重。

两点连写，呈烈火势。

三点组合

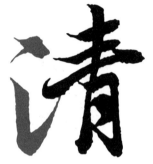

三点水部首，或断或连。

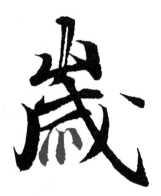

三点连写，互有顾盼。

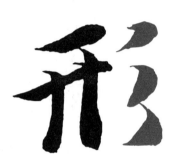

三撇成点，有聚有散。

四点组合

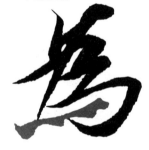

在行草作品中，四点水大多连写，或以三点或以波浪曲线表示，或以一横线代替。其形起伏不定，聚散不一。

多点应用

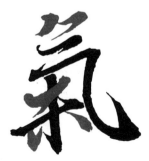

在《兰亭序》中，点法融入各类笔画，笔势跳荡，组合精妙。王羲之对点画的呼应顾盼、空间的虚实疏密的营造已达登峰造极的水平。

● 横与竖

两点连接成线，横线或竖线皆由数量不等的点组成。线条呈现的是视觉形态，而笔势则是一种情绪感受。势依附于形，如果一条线是绝对水平或绝对垂直的，势将不存。书法中最动人的表达方式就是给线条赋予情感。

横与竖的主要区别在于行笔方向的不同。横给人以平衡、稳定、承载感，竖给人以直立、撑起、纵深感。当多条横线或多条竖线组合共存时，需要依靠动作、力量、节律、空间、方向的变化来打破秩序，制造更多的矛盾关系，并统一在大的审美框架内。

《兰亭序》中对横、竖线的处理方式可分为两大类：一类是通过书写技术实现线条自身的形态变化；另一类是通过对线条粗细、方圆、曲直、敬正、位置的对比，强化笔势的情感意态，进一步收放字形结体的空间关系。

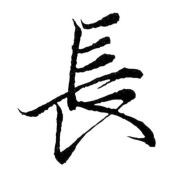

四横两竖，长短不一。

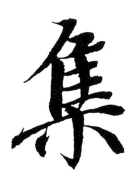

五横三竖，笔势不同。

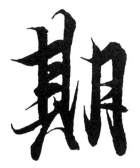

七横四竖，点横互换。

六横迥异，中竖如柱。

多横组合，融入点法。

五横三竖，粗细有别。

横竖皆斜，斜中取正。

五竖排列，打破平行。

七竖四横，直中有曲。

以上九个字例，横竖画都较多，极尽变化之能，皆是利用上述两种处理方式来实现的。

● 撇与捺

撇与捺是笔势相反的两种笔画。撇捺属于伸展笔画，如字之双翼，有飞动感。根据基本形态，撇可分为短撇和长撇，捺可分为正捺和反捺。进一步细分，还可分为平撇、竖撇、斜撇和平捺、平反捺、点捺互换等。

短撇为啄，如鸟啄食，迅疾猛烈。长撇为掠，用笔爽利，如象牙、犀牛角一样坚劲锐利。

书写捺时讲究一波三折，起伏有韵，粗细、轻重、缓急变化丰富，形态多变。

在书写撇捺时，其基本处在字的上、中、下三个位置。当撇捺在字的顶部或中部时，大多撇长捺短，撇低捺高；当撇捺在字的底部或在单一结构中出现时，大多撇短捺长，撇高捺低。在实际书写时，须灵活应用，无须照搬此法。

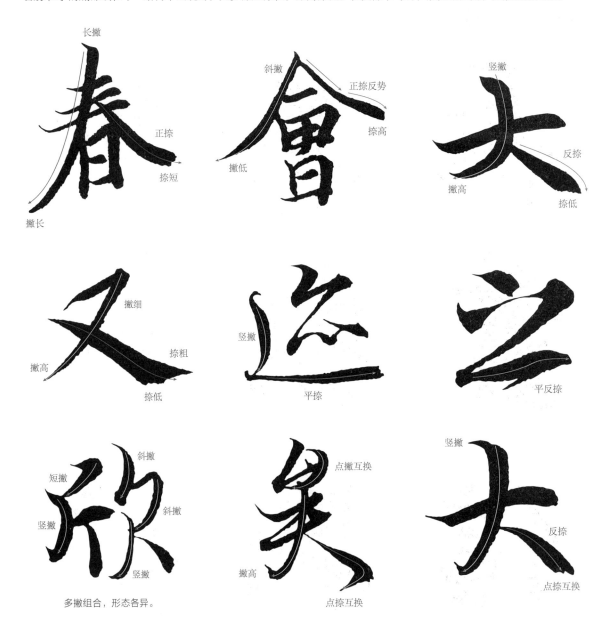

多撇组合，形态各异。

《兰亭序》中对撇、捺的处理，既循法度，又打破常规。对一些长撇、长捺的处理有意弱化起伏波折，以势为先。尤其将点法融入撇捺笔画中，撇、捺、点互换，线条形态夸张。这种率意之为更利于表达作者的书写情感。

● 钩

钩是一种书写效果，并非一个独立的笔画，需要与其他笔画连接。钩可分为横钩、竖钩、折钩和戈钩等。按形状还可细分为平钩、斜钩、卧钩、横折钩、竖折钩、耳刀钩等。

需要注意的是：《兰亭序》中对钩的处理保留了章草、隶书的一些笔法特点，通过笔锋绞转顺势出锋成钩，或者蹲笔蓄势轻提出锋成钩，或者依靠书写动作映带出钩。在书写时，要树立钩的效果概念，追求自然出钩而非描画出钩。笔者见到一些书友以唐楷的钩法生搬硬套《兰亭序》中钩的效果，既不得法，又不得韵。

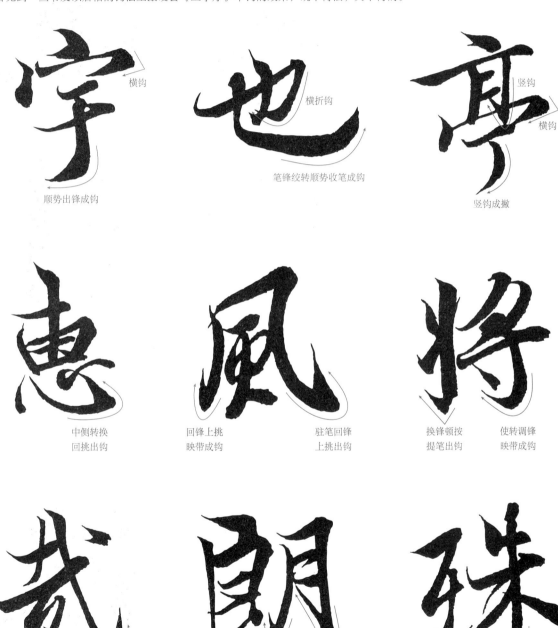

横钩

顺势出锋成钩

横折钩

笔锋绞转顺势收笔成钩

竖钩

横钩

竖钩成撇

中侧转换
回挑出钩

回锋上挑
映带成钩

驻笔回锋
上挑出钩

换锋顿按
提笔出钩

使转调锋
映带成钩

驻笔换锋
上挑出钩

回锋上挑
映带成钩

顿笔快提
映带成钩

蟹爪钩四步：
1.停 2.顿 3.推 4.挑

• 折

　　折是由两个不同方向的线条组合而成的，在交接的位置形成折的效果。其基本形态可分为：方折、圆折。结合动作、笔画还可细分为横折、竖折、撇折、反折等。折易方，转易圆。方折与圆折虽都属于折，但笔法不同，书写时要有区别。有时也会转、折并用，方圆结合。

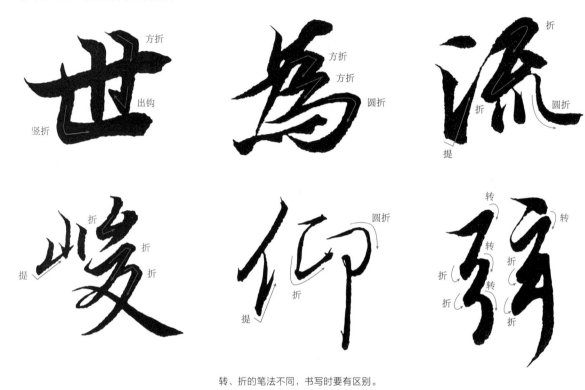

转、折的笔法不同，书写时要有区别。

• 提

　　提也称为挑，有明显的行笔方向，左下起笔往右上推进。起笔可藏锋，也可露锋，但起笔必有蓄势动作。入纸后顿笔转锋或切笔快提，然后向右上方发力，逐渐收笔。提与竖画结合时会有钩的效果，区别是提显得更长。

　　在一些笔画部件里，折、钩、提通常会结合并用，并通过笔法及组合方式的不同衍生出丰富多变的书写效果。

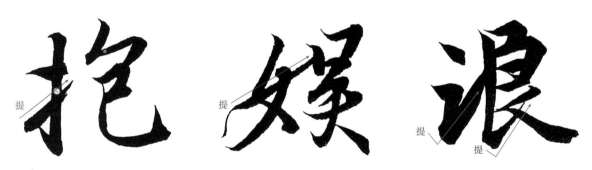

　　提与钩的写法有相似之处，主要区别是：钩短提长；钩的方向不受约束，提只能向右上方；钩无法独立成形，提是独立笔画。

（三）字形结构篇

　　汉字形体结构可分为：左右结构、左中右结构、上下结构、上中下结构、全包围结构、半包围结构、单一结构等。其中，半包围结构又分为六种形式：右上包围结构、左上包围结构、左下包围结构、上三包围结构、下三包围结构、左三包围结构等。

　　需要注意一点：《兰亭序》中的"群""彭""極"三个字由原来的左右结构处理成上下结构，"暨"由上下结构处理成左右结构，"盛""感"由上下结构处理成半包围结构。如著名的"鹅池"题字，"鹅"字也由左右结构处理成上下结构。结构转换在书法作品中比较常见，但不可妄猜臆造。

　　《兰亭序》中的字形结体追求意趣，循法自然，在不破坏基本法则的基础上追求极致的变化与自由，将无数种笔势形态的矛盾夸张放大，制造强烈冲突和对比关系。最终以中和之美完成主体与客体、人与自然、感性与理性的高度和谐统一，并将刚柔、方圆、动静、曲直、进退、疏密、大小、藏露等完全相对的关系融入字形结体，以至善至美的形式来表达最原始、最朴素的情感——真。

　　技从于法，法从于形，形从于意，意源于真。临摹《兰亭序》，不要拘泥于表面的形态，要深刻感受字形飘忽、静穆、如云如仙的逸气，从精神层面认知《兰亭序》的妙处，方得其神。

　　《兰亭序》中的八种对比关系，将字形结体由平面空间提升至三维空间，使其有强烈的立体纵深感。

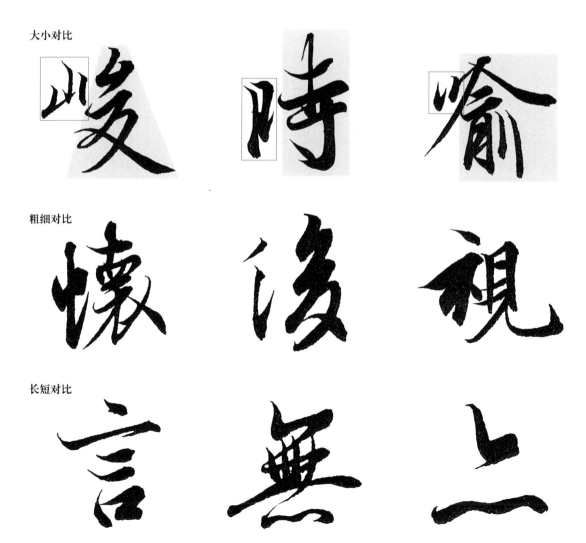

大小对比

粗细对比

长短对比

曲直对比

 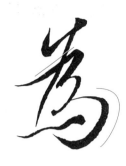

高低对比

欹正对比

疏密对比

 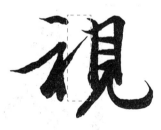

收放对比

 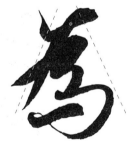

第二章

《兰亭序》逐字精讲

一、春日篇

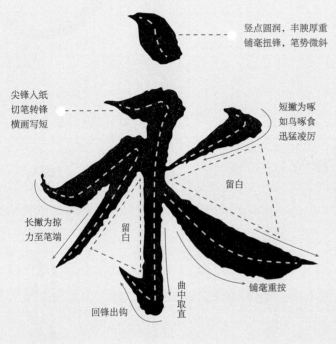

竖点圆润，丰腴厚重
铺毫扭锋，笔势微斜

尖锋入纸
切笔转锋
横画写短

短撇为啄
如鸟啄食
迅猛凌厉

留白

长撇为掠
力至笔端

留白

回锋出钩

曲中取直

铺毫重按

永

"永"字为单一结构。中宫收紧，四面伸展。点、横、竖、撇、捺、钩、折、提八法尽善尽美。

首点圆润丰腴，笔法精微。中间竖钩为轴，曲中取直，直中有曲，张力极强，笔势劲挺。横折、撇、捺均向外伸展，字势平稳庄重。

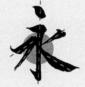

中宫收紧
四面伸展

和

"和"字为左右结构，呈横阔之势，稳重端庄。

横撇似点，藏锋入笔，顿笔回锋，向左下出锋，与横画意连。长横低起高落，翻笔回锋写竖，略向左倾斜。撇点连写，与"口"字牵丝实连。"口"似楷法，四角封口，左竖略长，上下与横交叉。收笔出头，使字势更加稳定。

藏锋起笔，向右顿
笔回锋，向左出锋，
与横画顾盼

顿笔回锋

翻笔调锋
横竖连写

提

顿折

留白

弧线切入
起笔很低
向左伸展

横画出头
平衡重心

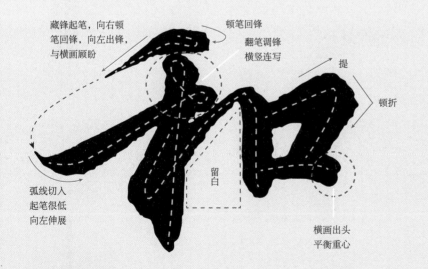

左放右收
合二为一

九

"九"字为单一结构，字呈横势。运笔均尖入尖出，线条圆劲。

撇画欲左先右，尖锋入笔，向右重按，然后向左下推进，力至笔端，收笔迅速，落点极低。横折钩逆锋入笔，调锋向右推进写横画，落点较高。横画收笔时先提起再重按，换锋向下写弯钩。弯钩转折弧线圆转，张力很强，收笔时上挑出钩，首尾呼应。

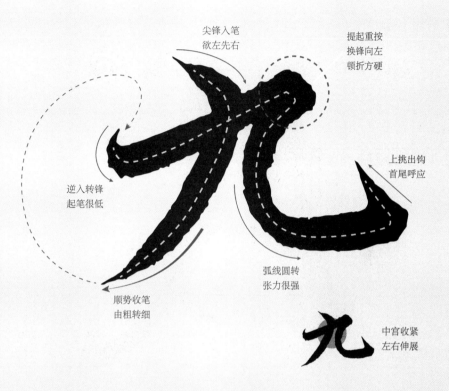

尖锋入笔
欲左先右

提起重按
换锋向左
顿折方硬

逆入转锋
起笔很低

上挑出钩
首尾呼应

顺势收笔
由粗转细

弧线圆转
张力很强

中宫收紧
左右伸展

年

"年"字为单一结构。

三横长短、粗细、起笔、收笔皆不同，形态各异。笔画之间呼应顾盼，笔意相连。第三笔长横收笔时，回锋翻笔向上，然后写悬针竖。悬针竖线条粗壮厚实，略向左倾，末端顺势收笔出锋。

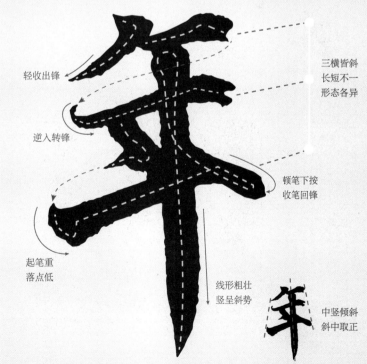

轻收出锋

三横皆斜
长短不一
形态各异

逆入转锋

顿笔下按
收笔回锋

起笔重
落点低

线形粗壮
竖呈斜势

中竖倾斜
斜中取正

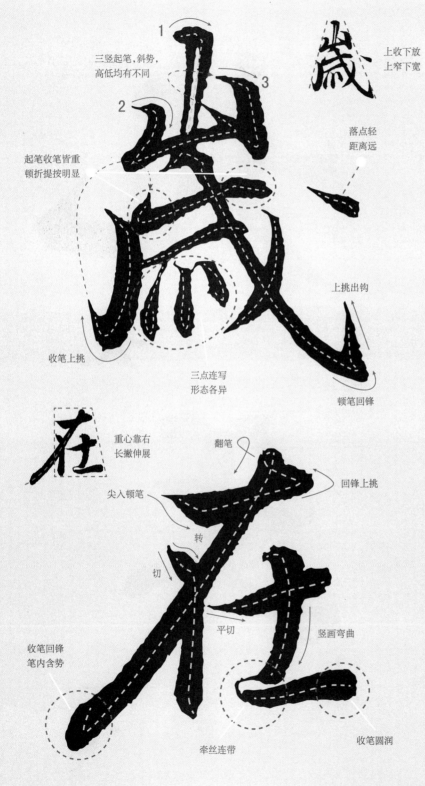

三竖起笔，斜势，高低均有不同

起笔收笔皆重顿折提按明显

收笔上挑

三点连写形态各异

上收下放上窄下宽

落点轻距离远

上挑出钩

顿笔回锋

重心靠右长撇伸展

尖入顿笔

翻笔

回锋上挑

转

切

平切

竖画弯曲

收笔回锋笔内含势

牵丝连带

收笔圆润

崴（岁）

　　"崴"字为上下结构，上收下放，上窄下宽。

　　"山"字中竖起笔很高，向内收窄，拉高了整体字形。底部较宽，左侧竖撇短粗，收笔上挑出钩，与下笔横画呼应。两横一长一短，短横纤细，与三点牵丝实连。三点形态、笔势均不同。"戈"钩与"山"字交接，捺画向下伸出很远，落点极低。左侧的短撇似兰叶。最后一点距离很远，稳定字势。

在

　　"在"字为左上包围结构。

　　横画短粗，收笔上挑然后翻笔向左下写长撇。长撇极长，落点很低。左竖起笔细腻，切笔入纸再转锋向下。

　　为了稳定字势，"土"字重心靠右，其竖画向左弯曲，线内含势，收笔轻提与横画牵丝连带，最后一横位置靠右，线条圆劲。

癸

"癸"字为上下结构，字呈横势，左密右疏。

左侧横折粗壮，斜点较重。右侧两短撇轻重、粗细各有不同，捺画起笔尖细，末端加重、加粗。

底部"天"字靠左，与撇相接，右侧留出较大空间。"天"字两横和撇紧缩，最后一点书写夸张，向右伸展顿笔回锋，然后线内出锋，非常灵动。

字呈横势
左密右疏

丑

"丑"字为单一结构，字形扁宽，左低右高。

"丑"字用笔泼辣，铺毫发力，中锋、侧锋并用，线条厚重坚实。三横起笔、收笔不同，俯仰、向背不同，曲中求直，直中有曲。中竖较短，起笔极重，斜势明显。

左低右高
字形扁宽

故列叙时人，录其所述，虽世殊事异，所以兴怀，其致一也。

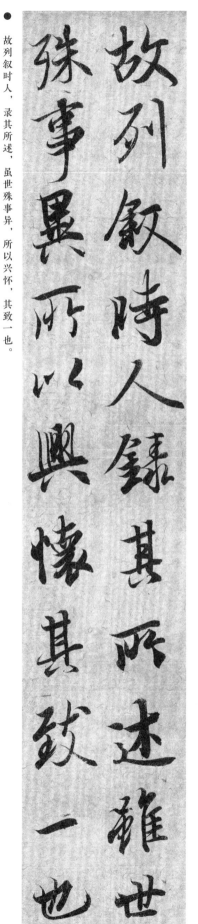

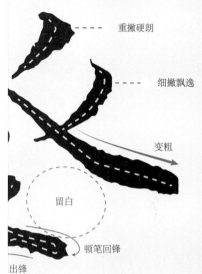

重撇硬朗
细撇飘逸
变粗
留白
顿笔回锋
出锋

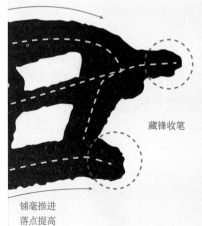

中段隆起成弧形
藏锋收笔
铺毫推进
落点提高

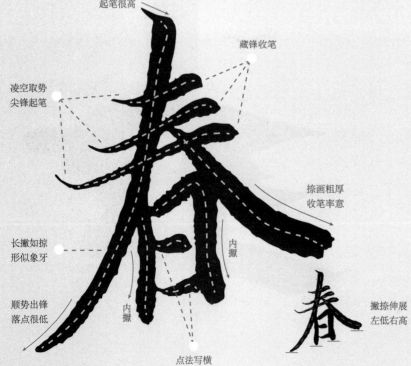

左侧横长竖短　　右侧横短竖长

横画长短、粗细不同，斜势明显

方笔硬折

捺画细劲位置较高

圆折

中线两侧基本对称

暮

　　"暮"字为上下结构，字形竖长。

　　草字头由左右两部分组成，左侧横长竖短，右侧横短竖长。扁宽为"曰"，以方笔为主，底部瘦高为"日"，以圆笔为主。中间"大"字线条细劲，撇低捺高，与横画斜势平行。

扁宽为"曰"
瘦高为"日"

起笔很高

藏锋收笔

凌空取势
尖锋起笔

捺画粗厚
收笔率意

长撇如掠
形似象牙

内撇

顺势出锋
落点很低

内撇

点法写横

撇捺伸展
左低右高

春

　　"春"字为上下结构，字修长，左低右高，撇捺舒展。

　　春字头三横从短到长，皆尖锋入笔，顿笔结束。左撇起笔很高，弧线极长，落点很低，把字形比例拉高。捺画从第二横中段起笔，线条圆润粗厚，收笔率意。"日"字略窄，以圆笔为主，笔势内收，呈内撇之势。

之

"之"字为单一结构，这是《兰亭序》中的第一个"之"字。字形扁宽，左收右放。行笔从容舒缓，端庄典雅。首点平切入笔，回笔出锋，与下一笔呼应。横折捺经过多次笔锋转换，多点发力，线条粗细变化丰富。

左收右放
线有粗细

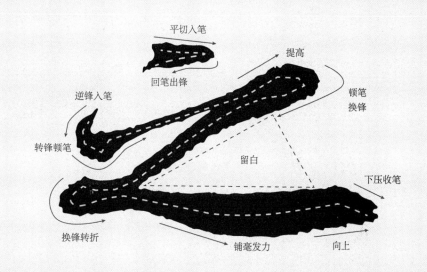

平切入笔
回笔出锋
逆锋入笔
转锋顿笔
换锋转折
提高
顿笔换锋
留白
下压收笔
铺毫发力
向上

初

"初"字为左右结构，左轻右重，左松右紧。

衣字旁笔势开张，点与横撇的距离拉开，斜撇向左伸出很远。竖画倾斜，两点上轻下重。"刀"字字形收紧，线条粗壮浑厚，偏楷法书写。

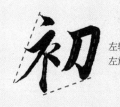

左轻右重
左放右收

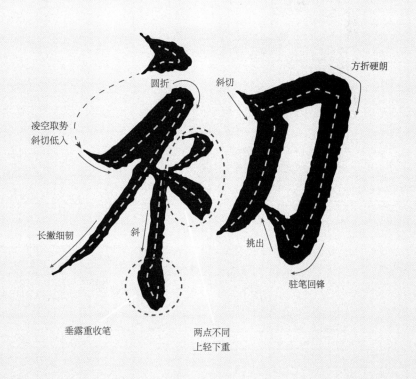

圆折
斜切
方折硬朗
凌空取势
斜切低入
长撇细韧
斜
挑出
驻笔回锋
垂露重收笔
两点不同
上轻下重

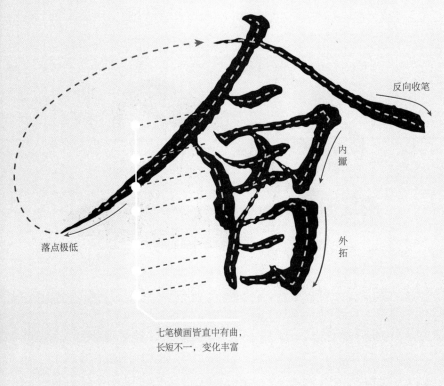

反向收笔

内撅

外拓

落点极低

七笔横画皆直中有曲，
长短不一，变化丰富

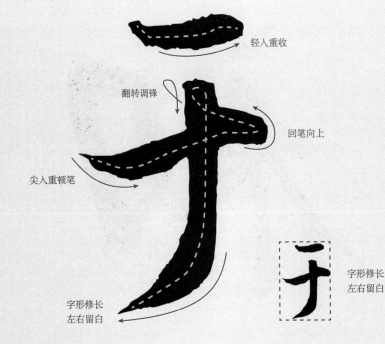

轻入重收

翻转调锋

回笔向上

尖入重顿笔

字形修长
左右留白

字形修长
左右留白

會（会）

　　"會"字为上下结构，线条细劲。

　　"會"字包含的横、竖画较多，但每一笔均有不同，直中有曲，曲中取直，变化非常丰富。"田"字用内撅笔法，笔画均向内收。"日"字用外拓笔法，笔画向外扩张。"内撅"与"外拓"笔法是《兰亭序》中非常典型的笔法，能增强线条的丰富性。

撇捺舒展
中轴收紧

于

　　"于"字为单一结构，线条浑厚圆劲。

　　第一横变化丰富，轻入重收，中段下俯呈弧状。第二横尖入重顿起笔，向右上推进，然后回笔向上，翻转调锋向下写竖画。竖钩使用隶书笔法，顺势出锋收笔，飘逸潇洒。

會（会）

"會"字为上下结构，这是《兰亭序》中的第二个"會"字，此处读"kuai"。

"會"字增加了行书笔意，用笔灵动飘逸。"人""一""田""日"四部分的中线连接呈弧形。"田"字内擫，笔势向内聚拢。"日"字外拓，笔势向外扩张。

轴线弯曲
气韵贯通

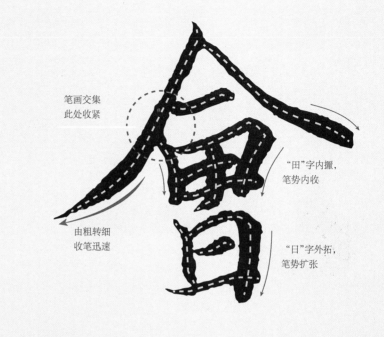

笔画交集
此处收紧

"田"字内擫，
笔势内收

由粗转细
收笔迅速

"日"字外拓，
笔势扩张

稽

"稽"字为左右结构，左低右高，左右部分相互穿插。

左侧禾木旁的横画、撇画向左伸展，竖画顿笔明显，线条坚挺，字形呈三角状，重心下沉。右侧部分行笔速度加快，连续几次转折，有方有圆。书写时需要连续调锋、换锋，加强提按，以中锋行笔，才能保证线条坚韧有力，弹性十足。

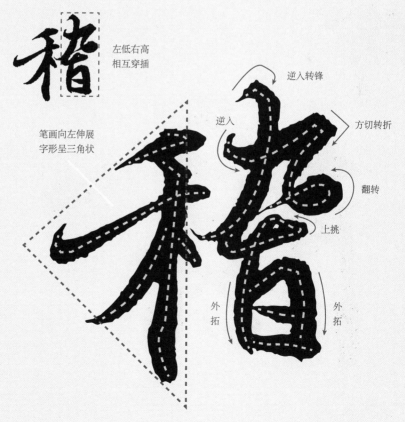

左低右高
相互穿插

笔画向左伸展
字形呈三角状

逆入转锋

逆入

方切转折

翻转

上挑

外拓

外拓

转锋向下

弧线切入

切笔入纸

留白

留白

切笔入纸

回锋收笔

右上推进

换锋

山

"山"字为单一结构，线条粗壮雄浑。

中竖起笔较高，入笔考究。尖锋弧线切笔入纸，然后转动笔锋，铺毫向下写竖画。第二笔竖折切笔入纸，侧锋写竖，然后换锋向右，中锋写横画，收笔时上挑出锋，与最后一笔竖画呼应。

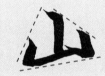

字呈三角
左松右紧

轴线倾斜
左紧右松

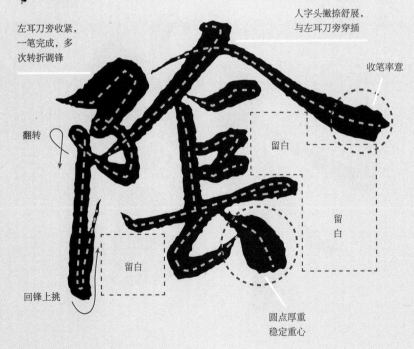

左耳刀旁收紧，一笔完成，多次转折调锋

人字头撇捺舒展，与左耳刀旁穿插

收笔率意

留白

翻转

留白

留白

回锋上挑

圆点厚重
稳定重心

陰（阴）

"陰"字属左右结构，左低右高，左收右放。

左耳刀旁收紧，变窄。通过多次转折调锋，一笔完成。右侧结构舒展放大，与左侧对比强烈。"陰"字左右两部分轴线皆向中间位置倾斜，使整体字势上收下放，上紧下松。

之

"之"字为单一结构，这是《兰亭序》中的第二个"之"字。

这个"之"字扁宽，字呈横式。笔法先行后楷，动静结合。左侧收紧，右侧疏朗，聚散明显。第一点笔法丰富，需要三个步骤完成。横折笔法细腻，使转、提按结合，线条重叠，弱化长撇。最后一笔长捺舒展，以楷法书写，线条劲挺。

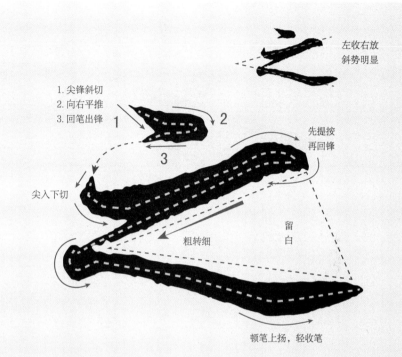

左收右放
斜势明显

1.尖锋斜切
2.向右平推
3.回笔出锋

先提按
再回锋

尖入下切

留白

粗转细

顿笔上扬，轻收笔

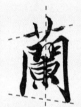

左右对称
中宫收紧

蘭（兰）

"蘭"字为上下结构。下部的"闌"字为上三包围结构。书写时既要考虑整体字形，也要兼顾上三包围结构的特点。

字形端庄，中宫收紧，外部舒朗。虽左右对称，但并未均分。草字头疏而不散，"闌"字密而不实。"門"笔势内收，"柬"饱满精悍。整体用笔以方为主，线条硬朗刚健。横、竖画较多，为了打破平正，可以多用点法书写，极大地增强字的灵动感。

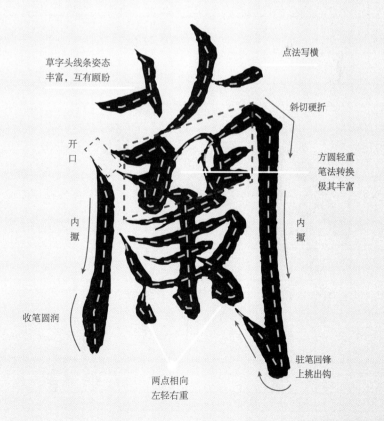

草字头线条姿态
丰富，互有顾盼

点法写横

斜切硬折

开口

方圆轻重
笔法转换
极其丰富

内撅

内撅

收笔圆润

驻笔回锋
上挑出钩

两点相向
左轻右重

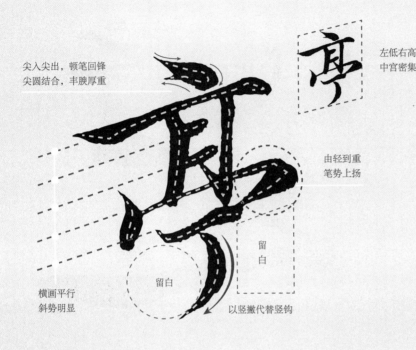

尖入尖出，顿笔回锋
尖圆结合，丰腴厚重

横画平行
斜势明显

左低右高
中宫密集

由轻到重
笔势上扬

留白

留白

以竖撇代替竖钩

亭

"亭"字为上中下结构，斜势明显。

"亭"字以楷法为主，结构严谨，端庄典雅。点画用笔清晰准确，方圆结合，粗细不一，长短不同，轻重对比强烈。五笔横画，平行分布，左低右高，斜势明显。最后一笔竖钩以竖撇代替，晋人常用此法，有隶书笔意，字形飘逸灵动。

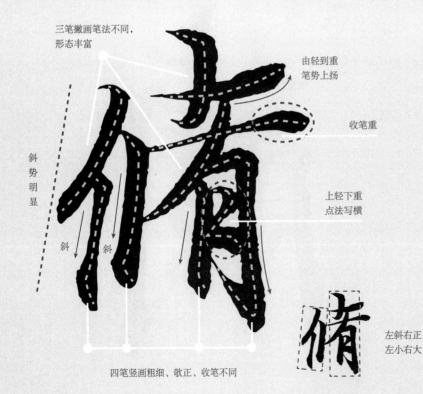

三笔撇画笔法不同，
形态丰富

斜势明显

斜　斜

由轻到重
笔势上扬

收笔重

上轻下重
点法写横

左斜右正
左小右大

四笔竖画粗细、欹正、收笔不同

脩（修）

"脩"字为左右结构，左小右大，左窄右宽。

"脩"字的四笔竖画、三笔撇画，笔法丰富，轻重不同，线条形态各异。左侧单人旁与中间竖画斜势明显。右侧上部的"夂"改变原有结构，重新组织，强调线条的粗细、轻重变化。底部月字框重顿重折，行笔果断，"月"字两横则以点法书写，上轻下重，重中有轻，字内留白。

稷

　　"稷"字为左右结构，由禾木旁与"畟"组成。左低右高，左小右大，左侧呈三角形，右侧呈长方形。

　　书写"稷"字时用方笔较多。禾木旁第一笔短撇以切笔入纸，顿笔后发力迅速出锋，凌厉刚健。禾木旁竖画写成竖钩，硬朗俊逸。"畟"字笔画粗细对比明显，"丰"和"刀"字线条细劲，大字粗壮浑厚，最后一捺尤为夸张，稳住了整个字的重心。

左低右高
右侧方正

事

　　"事"字为单一结构，字呈纵势，左低右高。

　　"事"字有六笔横画，行距均匀，斜势明显。每一笔横画的起笔、行笔、收笔各有不同。

　　"口"与"彐"两处转折一方一圆，对比明显。竖画以重笔书写，直中有曲，曲中取直，如擎天之柱，串联上下。竖钩收笔时需要：慢收笔，轻顿笔，快回锋，轻挑出。尖钩虽细，却坚如钢针，锐利劲健。

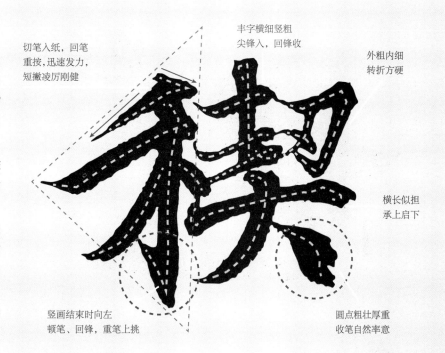

切笔入纸，回笔重按，迅速发力，短撇凌厉刚健

丰字横细竖粗尖锋入，回锋收

外粗内细转折方硬

横长似担承上启下

竖画结束时向左顿笔、回锋，重笔上挑

圆点粗壮厚重收笔自然率意

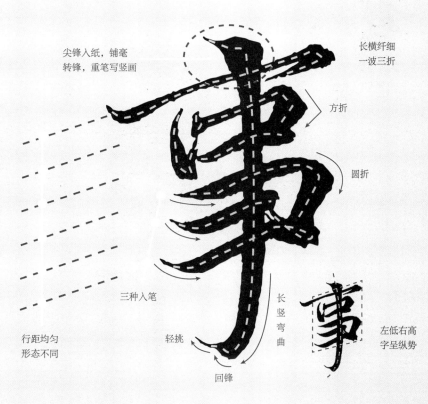

尖锋入纸，铺毫转锋，重笔写竖画

长横纤细一波三折

方折

圆折

三种入笔

行距均匀形态不同

轻挑

回锋

长竖弯曲

左低右高字呈纵势

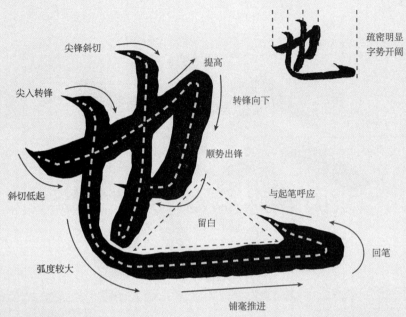

尖锋斜切　　提高

尖入转锋　　转锋向下

斜切低起　　顺势出锋

留白　　与起笔呼应

弧度较大　　回笔

铺毫推进

疏密明显
字势开阔

也

"也"字为单一结构。线条粗壮，疏密对比强烈。

第一笔横折钩，弧线斜切入纸，起笔很低，向右上推进，位置提得极高，然后转锋向下，收笔时顺势出锋成钩。第二笔竖画尖入顿收，竖画弯曲，笔势内收。第三笔竖弯钩弧度较大，张力很强，收笔时回笔向左上方挑出，与起笔呼应。

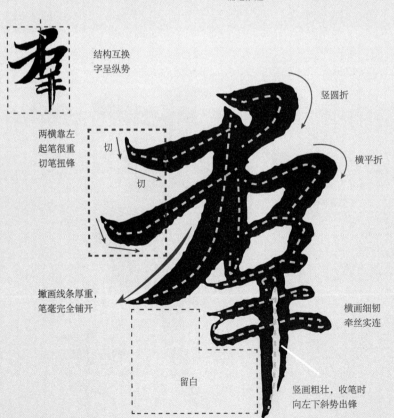

结构互换
字呈纵势

两横靠左
起笔很重
切笔扭锋

切

切

竖圆折

横平折

撇画线条厚重，
笔毫完全铺开

横画细韧
牵丝实连

留白

竖画粗壮，收笔时
向左下斜势出锋

群（羣）

"群"字为左右结构，在《兰亭序》中写成上下结构。在书法作品中，根据书写需要，结构互换法比较常见。

"君"字笔画雄浑，铺毫发力，尤其撇画似瀑布倾泻。"羊"字三横纤细，竖画则骨肉丰满，收笔时向左下疾收，拙中见巧，直中有曲。

賢（贤）

　　"賢"字为上下结构，由"臣""又""貝"三部分组成。

　　"臣"字的笔顺被重新组织，先写竖画，位置压低。其他笔画一笔完成，连续转折，行笔流畅连贯。

　　"又"字缩小靠上，线条细韧，字形舒展。捺画收笔时，先切笔重按，后回笔反折。

　　"貝"字居中，底部两点相背，距离较远，增强字的稳定性。

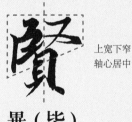

上宽下窄
轴心居中

畢（毕）

　　"畢"字上收下放，向下递进舒展，状似雨伞。

　　田字头收缩，空间密集。"畢"字重新组织笔顺，"田"字的第三笔横画写完后接着书写"畢"字其他横画，最后一笔横画收笔时回锋向上挑出，然后转锋顿笔向下写中竖。

　　竖笔极长，贯通上下。线形粗壮，直中有曲，收笔时速度放缓，驻笔后左侧出锋。

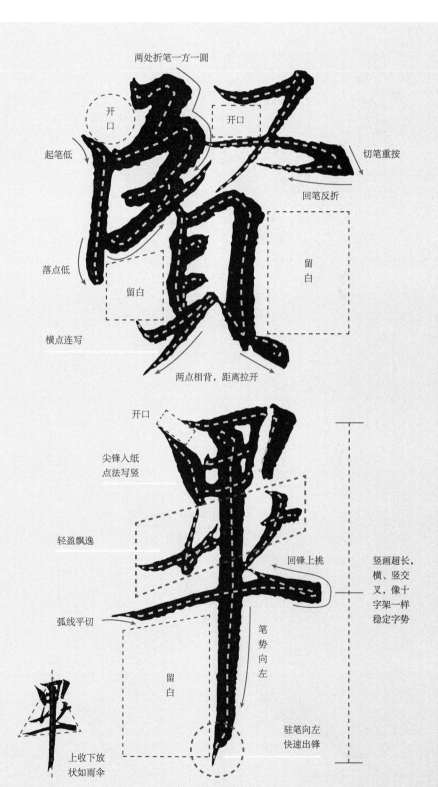

两处折笔一方一圆

开口

开口

起笔低

切笔重按

回笔反折

落点低

留白

横点连写

留白

两点相背，距离拉开

开口

尖锋入纸
点法写竖

轻盈飘逸

回锋上挑

竖画超长，横、竖交叉，像十字架一样稳定字势

弧线平切

笔势向左

留白

驻笔向左
快速出锋

上收下放
状如雨伞

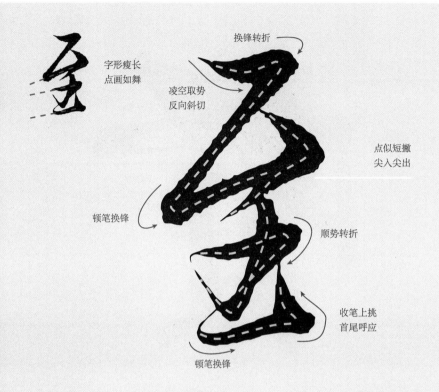

字形瘦长
点画如舞

换锋转折

凌空取势
反向斜切

点似短撇
尖入尖出

顿笔换锋

顺势转折

收笔上挑
首尾呼应

顿笔换锋

至

"至"字为上下结构，字形修长。

整体行笔偏草书笔法，迅疾畅快，笔意连绵。右上一点被夸张放大，尖入尖出，中段发力，形似短撇。"土"字一笔完成，以草书笔法书写，迅疾连绵，动感十足，斜中取正，收笔时回锋上挑，首尾呼应。

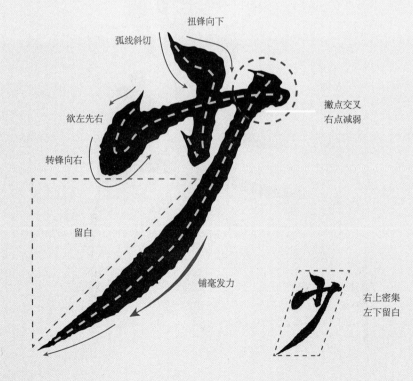

弧线斜切

扭锋向下

欲左先右

撇点交叉
右点减弱

转锋向右

留白

铺毫发力

右上密集
左下留白

少

"少"字为单一结构，线条浑厚，粗细转换丰富。

笔画少则线条粗。竖画的起笔夸张，比较罕见。左右两点，一个厚重沉稳，另一个有意弱化。撇画的处理非常细腻，尖锋平切入纸，调锋向左下方推进，至中段铺毫发力，线条转粗，末段顺势收笔出锋，形似柳叶。

長（长）

　　"長"字为单一结构，上紧下松，线条细劲硬朗。

　　凡出现连续笔画，必力求变化。上半部分有四笔横画，三笔短横，一笔长横。四笔横画的入笔、行笔、收笔变化丰富，形态各异。

　　底部的竖钩、撇、捺笔画一笔写就，牵丝映带，气韵连贯。

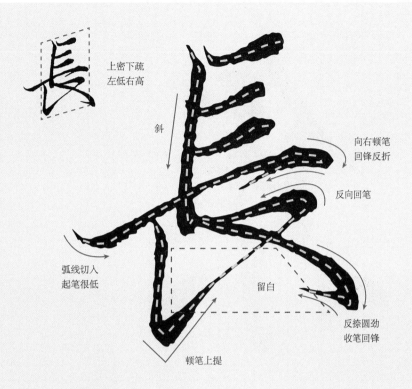

上密下疏
左低右高

斜

向右顿笔
回锋反折

反向回笔

弧线切入
起笔很低

留白

反捺圆劲
收笔回锋

顿笔上提

咸

　　"咸"字为左上包围结构。

　　左侧的竖撇画起笔细腻，收笔强劲。收笔时驻笔蓄势，回锋上挑，与戈钩的横画呼应。戈钩起笔很高，长捺拉得很远，收笔时，驻笔回锋，蓄力上挑出钩，力道强劲。中宫非常紧密，多点交叉，牵丝实连，首尾呼应。

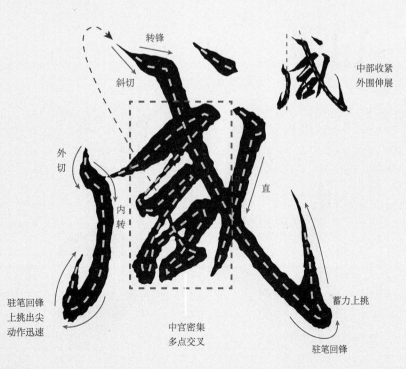

转锋

斜切

中部收紧
外围伸展

外切

内转

直

驻笔回锋
上挑出尖
动作迅速

中宫密集
多点交叉

蓄力上挑

驻笔回锋

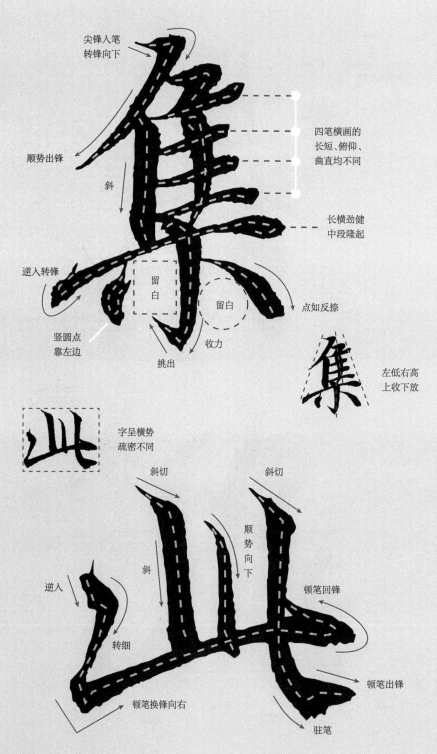

尖锋入笔
转锋向下

顺势出锋

斜

四笔横画的
长短、俯仰、
曲直均不同

逆入转锋

长横劲健
中段隆起

留白

留白

点如反捺

竖圆点
靠左边

收力

挑出

左低右高
上收下放

字呈横势
疏密不同

斜切

斜切

逆入

斜

顺势向下

顿笔回锋

转细

顿笔出锋

驻笔

顿笔换锋向右

集

"集"字为上下结构，上密下疏，字呈纵势。

"集"字五笔横画各有姿态。三笔竖画斜中取正，粗细变化丰富。点、撇、捺笔法迥异，或方或圆，或长或短。

横画皆左低右高，斜势明显。主笔长横起笔很低，位置靠左，承上启下。底部两点左圆右长，笔势相向，距离拉开，平衡字势。

此

"此"字为左右结构。

以一笔竖横折把左右两部分组成一个整体。竖横折笔法丰富，有多次转换，顿挫明显，节奏感极强。

四笔竖画起笔不同，藏露结合，轻重不同。最后一笔弱化弯钩，简写成竖折，收笔含蓄，取之隶法。

地

　　"地"字为左右结构。

　　"土"字和"也"字空间拉得很开，"土"字提画拉长，与"也"字合二为一。行笔非常流畅，既有牵丝实连，又有笔断意连。线条细劲硬朗，露锋、藏锋结合。最后一笔竖弯钩取隶书笔意，铺毫发力顺势挑出，尽显晋人风度。

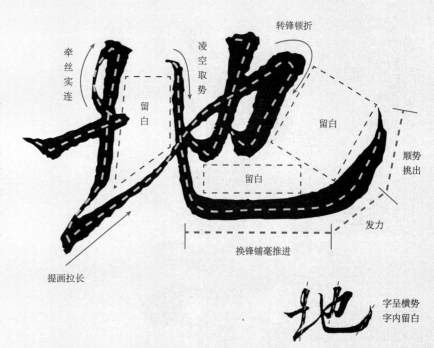

有

　　"有"字为独体字结构。

　　长横画两端上翘，中段下俯，笔势内收。

　　"月"字以内擫之法，笔势向内收紧。"月"字两横画以点法书写，使中宫空间变得灵动。

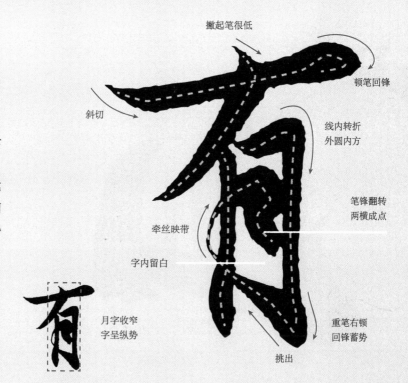

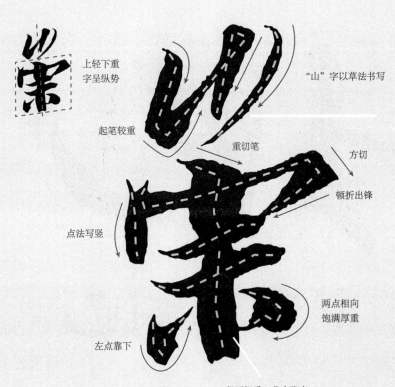

上轻下重
字呈纵势

"山"字以草法书写

起笔较重

重切笔

方切

顿折出锋

点法写竖

两点相向
饱满厚重

左点靠下

竖画粗重，曲中取直

崇

　　"崇"字为上下结构，上轻下重，上小下大。

　　山字头以草书笔法书写，笔画的轻重、粗细、方圆、动静变化表现得淋漓尽致。

　　宝盖头也称"天覆"，覆盖着下面的结构。"宗"字三点厚重，形成一个三角形，稳稳地把握着字的重心。中间笔画相互交叉重叠，形成轴心。

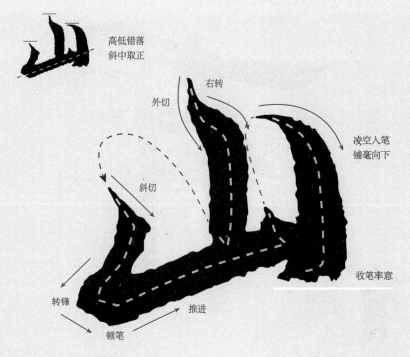

高低错落
斜中取正

右转

外切

凌空入笔
铺毫向下

斜切

收笔率意

转锋

推进

顿笔

山

　　"山"字独体字结构。因笔画简单，故有意加强了变化。

　　三竖画的入笔、行笔、收笔均做了不同处理，形态生动有趣。最后一笔竖画形似瀑布，倾泻直下，收笔动作重收缓出，苍劲含蓄。

峻

"峻"字为左右结构。

左侧的"山"字缩小数倍，置于左上角。右侧结构则自上往下递进放大。

"山"字尖锋入笔，顿、折明显，笔画虽细但刚劲有力。

右侧四笔撇画，长短参差，或收或放，或牵丝映带，或笔断意连。最后一笔长捺以楷法书写，端庄秀丽。

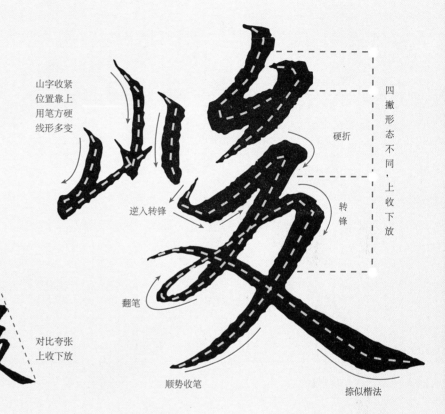

对比夸张
上收下放

山字收紧
位置靠上
用笔方硬
线形多变

四撇形态不同，上收下放

硬折

转锋

逆入转锋

翻笔

顺势收笔

捺似楷法

领（領）

"领"与"嶺"（岭）为通假字，"领"字为左右结构。

"领"字端庄方正，用笔细腻，线形丰富多变。

左侧"令"字流畅舒展，右侧"頁"字端正内敛，取内撅之法。

"领"字一共五个点，各有形态，变化丰富。

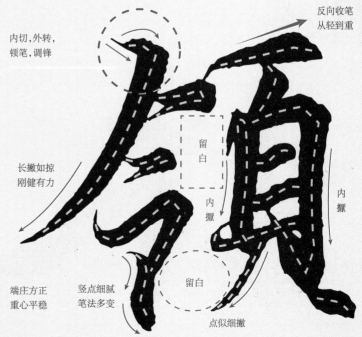

端庄方正
重心平稳

内切，外转，顿笔，调锋

反向收笔
从轻到重

长撇如掠
刚健有力

留白

内撅

内撅

竖点细腻
笔法多变

留白

点似细撇

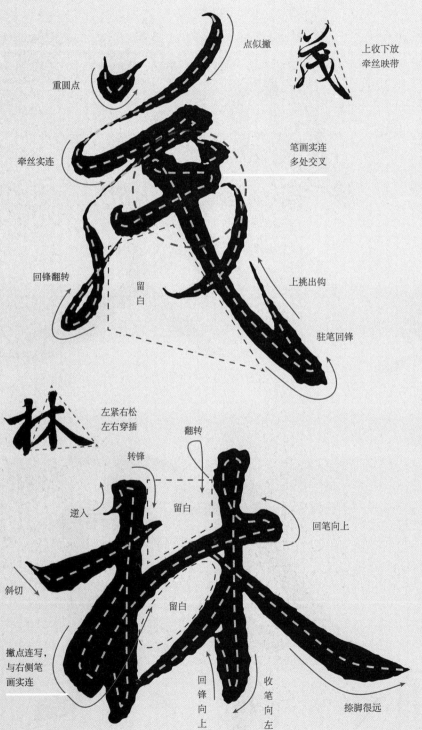

点似撇

重圆点

牵丝实连

回锋翻转

留白

上收下放
牵丝映带

笔画实连
多处交叉

上挑出钩

驻笔回锋

茂

　　"茂"字为上下结构，行笔畅快，如行云流水。

　　草字头以草书笔法书写，横画出牵丝，直接连接"戊"字左撇。右侧戈钩一笔完成，捺画极力向右下伸展，反向收笔，快速上挑出钩，尖锐凌厉。

　　笔画之间既有牵丝实连，亦有笔断意连，气韵未断。

左紧右松
左右穿插

翻转

转锋

逆入

留白

斜切

留白

回笔向上

撇点连写，
与右侧笔
画实连

回锋
向上

收笔
向左

捺脚很远

林

　　"林"字为左右结构。双木为林，左右笔画基本相同，但字同法不同。

　　整体字势左低右高，左收右放。两个"木"字刻意写出变化，左侧收紧，右侧舒展。左侧以偏旁出现，刻意避让右侧。右侧笔画伸展，与左侧穿插，融为一体。

脩（修）

"脩"字为左右结构，这是《兰亭序》中的第二个"脩"字。

"脩"字用藏锋及顿笔较多，笔画线条粗细均匀，在顿笔或转折处有意加强，顿挫感强烈。

"月"字行笔连贯，一笔完成，行笔过程清晰明了。

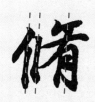

左右密集
中轴留白

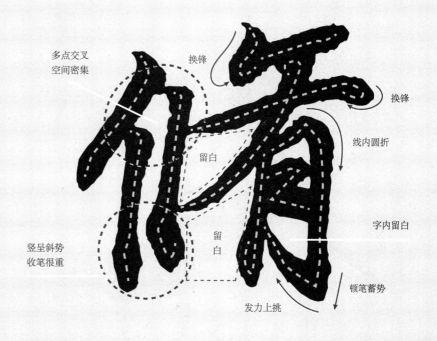

多点交叉
空间密集

换锋

换锋

线内圆折

留白

字内留白

留白

顿笔蓄势

竖呈斜势
收笔很重

发力上挑

竹

"竹"字为单一结构，是象形字。

"竹"字左右部件基本相同，为求变化，同字不同法。

左侧笔画粗壮，字形收紧，圆润饱满。右侧笔画分散，牵丝映带。竖钩不出钩，以重按收笔。左右部件求同存异，趣味盎然，形象生动。

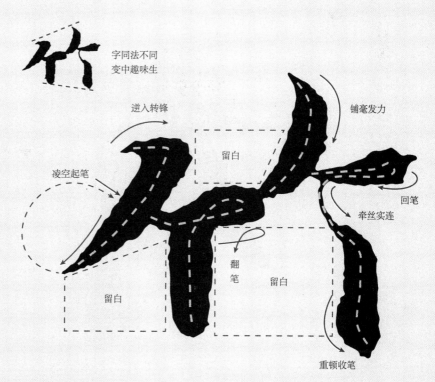

字同法不同
变中趣味生

逆入转锋

铺毫发力

留白

凌空起笔

回笔

牵丝实连

翻笔

留白

留白

重顿收笔

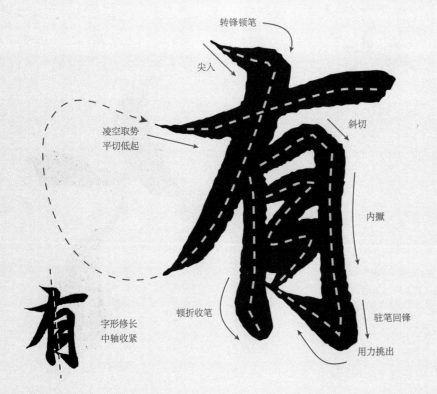

上扬　　方切换锋

尖锋低入

发力

尖入

顿笔向下

左轻右重
上紧下松

铺毫发力

顺势出锋

顿笔平推出锋

又

"又"字为单一结构，左轻右重，上紧下松。

线条粗细对比强烈，横折纤细，捺画粗壮。

横折画以纤丝入笔，切锋低起，发力上扬，折笔处以方切笔换锋，顿笔向左下方推进。

捺画尖锋直入，笔毫铺开，向右下发力，至捺脚处，重顿笔平推出锋。

转锋顿笔

尖入

凌空取势
平切低起

斜切

内撇

字形修长
中轴收紧

顿折收笔

驻笔回锋

用力挑出

有

"有"字为单一结构，这是《兰亭序》中的第二个"有"字。

字形收紧，线条厚重，用笔沉稳。第一笔撇画尖锋入纸，转锋铺毫发力向下。收笔后，凌空取势写第二笔横画。

月字框笔势内收，线条收笔有意加重，两横连写，上轻下重。

清

　　"清"字为左右结构，左侧三点水写得很窄，右侧"青"字可独立成字，左右穿插，互有你我。

　　整体行笔厚重硬朗，方笔较多，如刀劈斧凿，金石味较浓。"青"字三横形态各异，顶部竖画与"月"字左竖画上下贯通，"月"字两竖画向外扩展，增强了字的稳定性。

左右穿插
左低右高

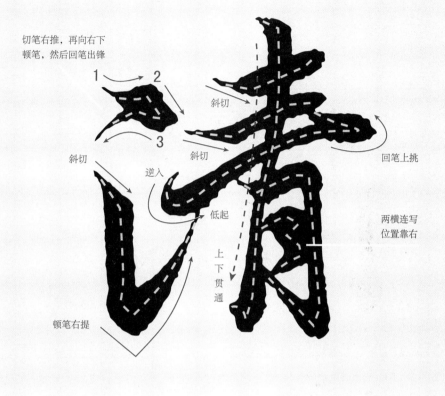

切笔右推，再向右下
顿笔，然后回笔出锋

1　2

斜切

3

斜切　　斜切

逆入

回笔上挑

低起

两横连写
位置靠右

上下贯通

顿笔右提

流

　　"流"字为左右结构，字形横阔。

　　左侧三点水一笔完成，右侧结构底部以三点简写。

　　笔画线条细劲硬朗，行笔时在关键转折处均交代得清晰明了。

左低右高
中间留白

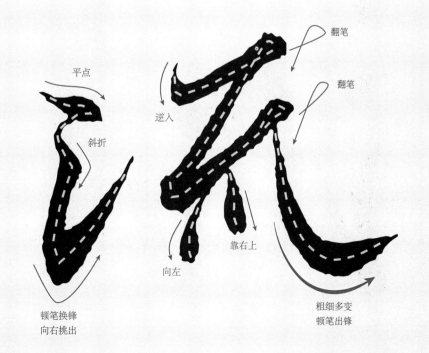

平点

斜折

翻笔

翻笔

逆入

靠右上

向左

顿笔换锋
向右挑出

粗细多变
顿笔出锋

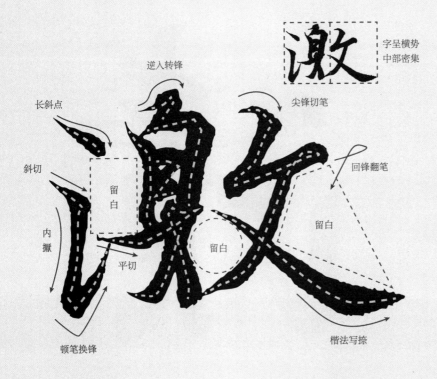

字呈横势
中部密集

逆入转锋

长斜点

尖锋切笔

斜切

留白

回锋翻笔

内撇

留白

留白

平切

顿笔换锋

楷法写捺

激

"激"字为左中右结构，字呈横势。右侧的反文占一半的空间，左、中两部分占另一半空间。

字形扁宽，线条细劲，多以中锋用笔，刚柔兼备。中间的"白""方"两个字笔画密集，字形收窄，左右留出空间。

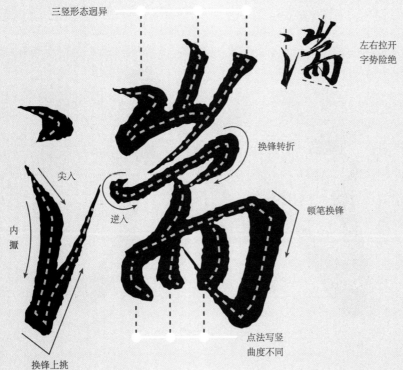

三竖形态迥异

左右拉开
字势险绝

换锋转折

尖入

逆入

顿笔换锋

内撇

点法写竖
曲度不同

换锋上挑

湍

"湍"字为左右结构，取势险绝，如怪石错落堆砌。

三点水笔断意连，收紧收窄。"山"和"而"的笔画极尽变化之能，笔法多变，线条形态迥异。"山"字的三竖斜势明显，粗细长短不一。"而"字三竖皆以点法书写，曲度不同。

暎（映）

　　"暎"，古同"映"。"暎"字为左右结构，左低右高，左小右大。

　　"日"字写得很窄，线条对比强烈，两竖左细右粗，两横则以点法书写，上下呼应。

　　"英"字舒展端庄，中段收紧，上下舒展。最后一笔反捺以点法完成，厚重却不失灵动。

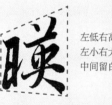

左低右高
左小右大
中间留白

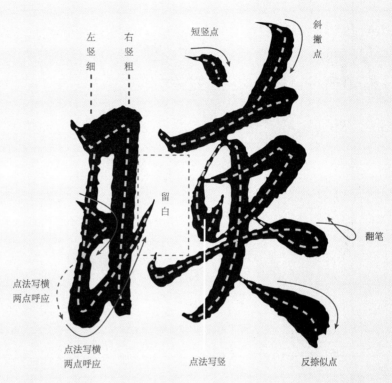

左竖细
右竖粗
短竖点
斜撇点
留白
翻笔
点法写横
两点呼应
点法写横
两点呼应
点法写竖
反捺似点

带

　　"带"字为上下结构，字形修长。

　　"带"字顶部四笔竖画，第一笔硬直，第二、第三、第四笔曲度明显，长短不一，高低错落。

　　秃宝盖及"巾"字的几处顿点折笔，用笔强劲，有意加强，更显厚重。"巾"字竖画粗壮，起笔较高，穿过秃宝盖，上下贯通，收笔时从左侧出锋，厚中见轻。

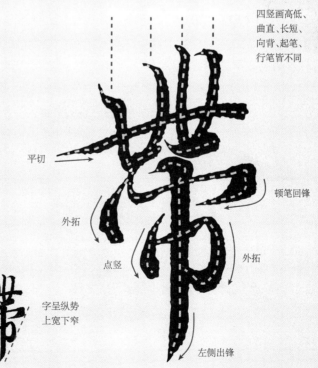

四竖画高低、曲直、长短、向背、起笔、行笔皆不同
平切
顿笔回锋
外拓
点竖
外拓
左侧出锋

字呈纵势
上宽下窄

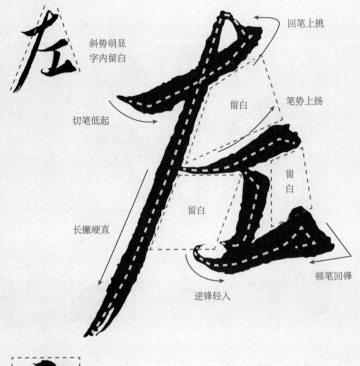

斜势明显
字内留白

切笔低起

长撇硬直

留白

笔势上扬

留白

留白

回笔上挑

顿笔回锋

逆锋轻入

左

"左"字为左上包围结构，斜势明显，斜中取正。

横撇连带，横短撇长。横画回锋上挑，换锋向左下发力写长撇，撇画曲度很小，如长剑一样挺直劲健。

"工"字两横上扬，最后一笔横画收笔极重，形似三角，如刀劈斧凿。

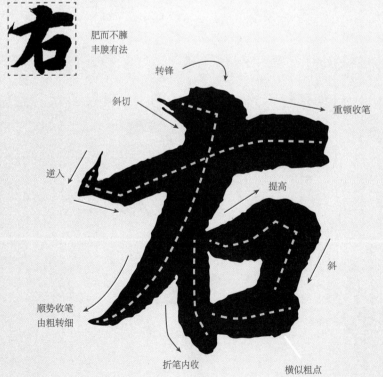

肥而不臃
丰腴有法

转锋

斜切

逆入

重顿收笔

提高

斜

顺势收笔
由粗转细

折笔内收

横似粗点

右

"右"字为左右结构，线条粗厚，在通篇章法中尤为醒目突出。

虽笔画粗壮，但骨力依旧，肥而不拙，丰腴有法。笔画转折顿挫清晰明了。

书写"口"字时，笔画斜势明显，打破平正。

引

"引"字为左右结构。

"弓"字一笔完成，有五处转折。通过改变行笔方向，调锋换面，使笔锋始终保持最佳行进状态，产生的线条柔韧、坚实、劲健。

垂露竖画斜势明显，欲左先右，先右后左，增加险势，妙趣横生。

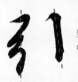

竖画倾斜
中宫留白

"弓"字五处转折

垂露竖画
斜度明显
增加险势

留白

回笔向右

中线

欲左先右
先右后左

以

"以"字为左右结构，字呈横式。

"以"字左右两部分距离拉开很远，中间留白很大。但左右笔画之间存在顾盼关系，仍然是一个整体。

用笔细腻，转折换锋处清晰明了，线条圆润厚重。

字形横阔
左右很远

尖圆结合
形似鸟啄

尖入
转锋

向右

留白

方切

换锋右提

点圆润饱满
似高山坠石

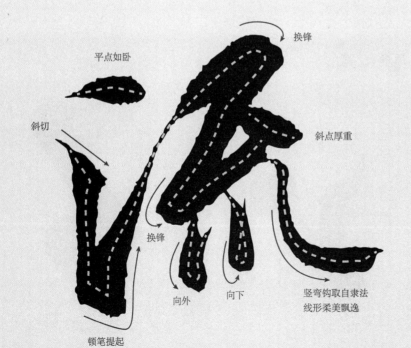

斜切

翻笔

长竖点

重笔方折

空间紧密
保留气孔

回锋转折

顺势换锋
外圆内方

四点跳荡

顺势出锋
取之隶法

为（为）

　　"为"字为单一结构，字呈横式，笔画较多。整体结构可以分成三部分组合：点撇为一组，三个折画为一组，四个点为一组。

　　书写时自上往下，以递进方式，把从小到大、从密到疏、从方到圆三种变化表现得淋漓尽致。

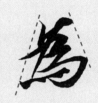

上紧下松
由方到圆

换锋

平点如卧

斜切

斜点厚重

换锋

向外　　向下

竖弯钩取自隶法
线形柔美飘逸

顿笔提起

流

　　"流"字为左右结构。用笔方圆结合，粗细分明，顿挫明显，转换自如。线条粗厚处笔毫铺开，万豪齐力，如潮奔涌。线条纤细处坚如钢丝，无一丝柔弱。

　　最后三笔如音符跳动，方向轻重不同，极富韵律变化。

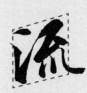

疏密有致
字内留白

觞

　　"觞"字为左右结构，线条细劲，多见尖锋。

　　"觞"字撇画较多，瘦硬坚韧。无论横竖撇折，无一直画，均有曲度。

　　"角"字笔势形态多样，外拓、内撅、相向、相背皆有。

　　右侧"勿"字连续三撇，笔法相似，形有不同。

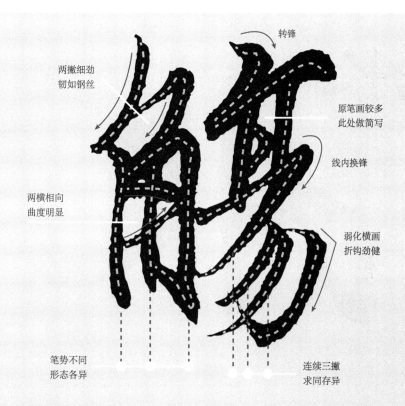

两撇细劲
韧如钢丝

转锋

原笔画较多
此处做简写

线内换锋

两横相向
曲度明显

弱化横画
折钩劲健

左右均衡
瘦硬坚韧

笔势不同
形态各异

连续三撇
求同存异

曲

　　"曲"字为单一结构。凡遇方框，忌平正古板。"曲"字上宽下窄，方框扁宽。中间两竖画，起笔不同，笔势相向，均向内收。方框横细竖粗，顿折明显。为求灵动，第一笔竖画和最后一笔横画以点法书写。框内留白，疏密适当，四笔竖画呈扇形分布。

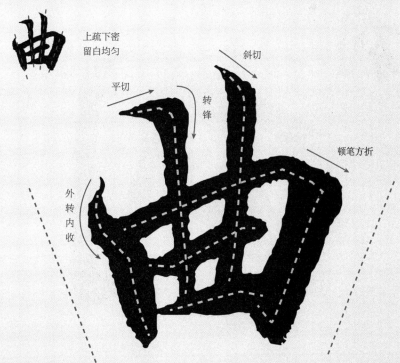

上疏下密
留白均匀

斜切

平切

转锋

顿笔方折

外转内收

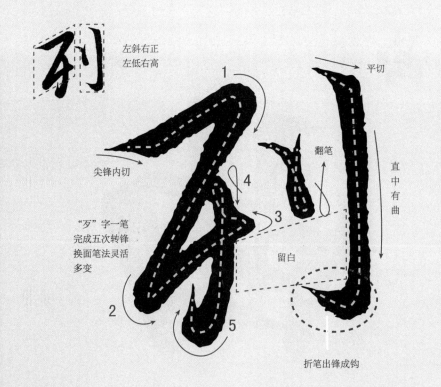

水

轴心挺直
左右舒展

逆入

游丝轻入
换锋顿折

轻入

留白

斜切

轻收

留白

回锋上挑

顿笔回锋
楷法写钩

捺画舒缓，由细转粗
重按轻出，收笔含蓄

"水"字为单一结构，竖钩为轴，左右伸展。

字形扁宽，左低右高，字呈斜势。撇捺跳荡起伏，翩翩起舞。左侧横撇距离竖画较远，拉开空间。右侧撇捺一笔完成，牵丝实连，与竖画交叉，中宫密集。左侧撇画收笔时回锋上挑，与右侧撇捺呼应。

列

左斜右正
左低右高

平切

尖锋内切

翻笔

直中有曲

"歹"字一笔
完成五次转锋
换面笔法灵活
多变

留白

折笔出锋成钩

"列"字为左右结构。

"歹"字尖锋入纸，一笔完成。通过五次调锋转折换面，始终以中锋行笔，转折处以圆笔为主。收笔时回锋向上弹出，与立刀呼应。

立刀短竖成点，颇显灵动。竖钩直中有曲，收笔折笔出锋成钩，取隶法。

坐

"坐"字为上下结构。"坐"字字形为典型的斜中取正，字势倾斜却重心不倒。庄秀丽。

两个"人"字，左侧两点连写，右侧"人"字靠右，写成了撇折组合。整个字以方笔为主，用笔较重。

"土"字改变笔顺，先写长竖，逆锋起笔，转锋向下，收笔时回锋，与横画连带，然后连续转折换锋，完成两横。

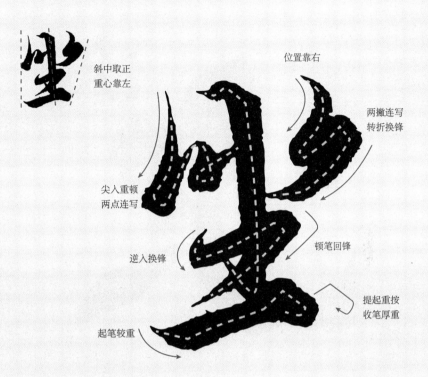

斜中取正
重心靠左

位置靠右

两撇连写
转折换锋

尖入重顿
两点连写

逆入换锋

顿笔回锋

提起重按
收笔厚重

起笔较重

其

"其"字为单一结构。

"其"字的正常笔顺是先写一横，再写两竖。本例不走寻常路，先完成两竖，后将四笔横画一气呵成，长短参差，点横穿插，变化多样。在书法创作中，根据书写需要可依此法。

底部两点相向顾盼，空间拉开，稳稳托住上面的部件。

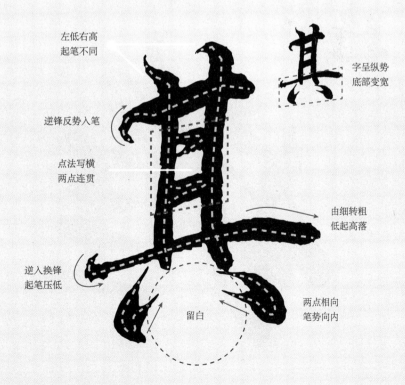

左低右高
起笔不同

字呈纵势
底部变宽

逆锋反势入笔

点法写横
两点连贯

由细转粗
低起高落

逆入换锋
起笔压低

留白

两点相向
笔势向内

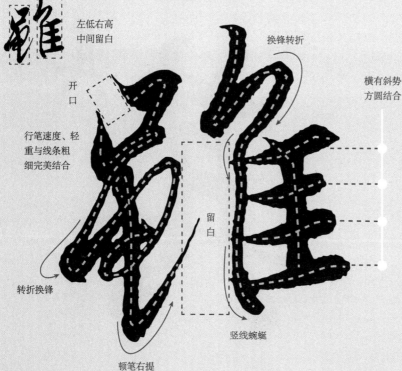

左小右大
左低右高

尖圆结合

留白

弱化横画
重笔写撇

留白

尖入重顿
回锋上挑

中段发力
反向收笔

竖撇粗壮
收笔蓄势

次

"次"字为左右结构。两点集中，"欠"字舒展。

线条厚重粗壮，所有笔画均尖入尖出。笔内含势，笔画之间互有顾盼，笔止而意连。

左侧两点位置靠下，"欠"字靠上，撇捺伸展。"欠"字竖撇粗壮，承载整个字之重心。最后一捺形似长点，落笔位置非常精妙，虽重心向下，却仍有飘逸感。

左低右高
中间留白

开口

行笔速度、轻重与线条粗细完美结合

换锋转折

横有斜势
方圆结合

留白

转折换锋

竖线蜿蜒

顿笔右提

雏（虽）

"雏"字为左右结构，左低右高，斜势明显，居中留白。

左侧"虽"字上部是"口"字，下面是"虫"字。"口"字用笔夸张，以点法写竖、横折。"虫"字以圆笔为主，连续多次转折，通过对行笔速度和轻重的控制，使线条粗细转换自然流畅。

右侧"隹"字竖画连续弯曲如蛇蜿蜒，四横略带斜势，方圆结合，笔法不同。

無（无）

　　"無"字为上下结构，字呈纵势。

　　重新调整"無"字的结构比例，行笔流畅。第一笔短撇起笔后，与三笔横画一笔写就。中间横画收短，底部横画加长。四笔竖画从短到长，递进变化，最后一笔竖画成撇，与底部的四点水牵丝相接。

　　线条圆劲流畅，有很强的动感和韵律节凑。

中宫收紧
底部舒展

絲（丝）

　　"絲"字为左右结构，左右笔画相似，字同法不同。

　　左侧线条较细，圆笔为主，柔韧性强，非常流畅。右侧线条略粗，方圆结合，节奏感强，端庄厚重。左侧三点连写，如水波起伏跳荡。右侧两点一竖一斜，动势明显。

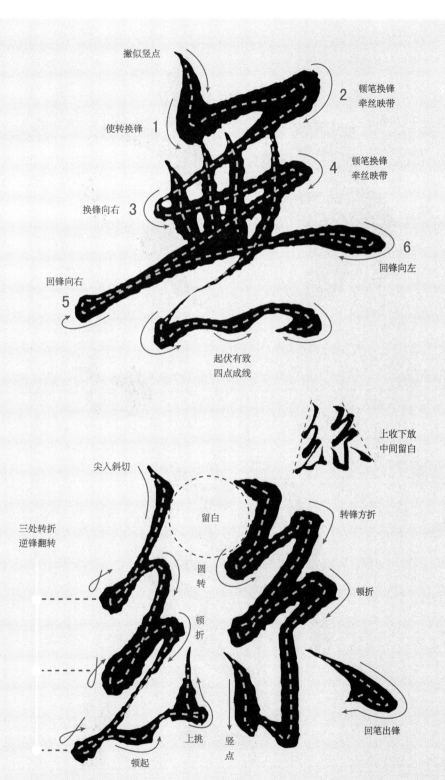

撇似竖点

使转换锋 1

2 顿笔换锋
牵丝映带

换锋向右 3

4 顿笔换锋
牵丝映带

6 回锋向左

回锋向右
5

起伏有致
四点成线

上收下放
中间留白

尖入斜切

三处转折
逆锋翻转

留白

圆转

转锋方折

顿折

顿折

上挑

竖点

顿起

回笔出锋

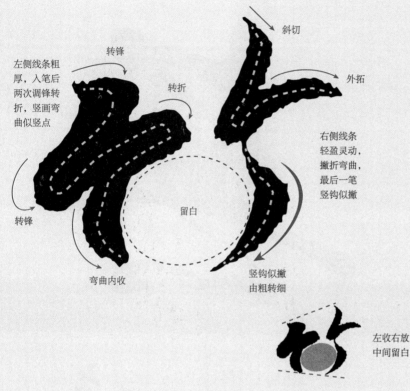

转锋

斜切

左侧线条粗厚，入笔后两次调锋转折，竖画弯曲似竖点

转折

外拓

右侧线条轻盈灵动，撇折弯曲，最后一笔竖钩似撇

留白

转锋

弯曲内收

竖钩似撇由粗转细

竹

"竹"字为左右结构，左右笔画相似。

左侧笔画线条粗壮厚重，笔势内收。入笔后通过三次调锋强化了行笔过程中的转折关系。最后一笔竖画似点，线形成弧，笔势内收。

右侧线条活跃灵动，有很强的张力，竖钩以一个短撇代替，简洁爽利。

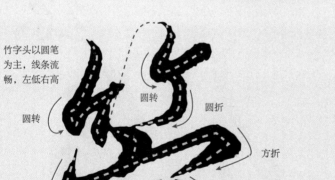

左收右放
中间留白

竹字头以圆笔为主，线条流畅，左低右高

圆转

圆转

圆折

方折

长竖点

提笔顿折

横竖交叉
由细变粗

提笔顿折

字呈纵势
左低右高

管

"管"字为上下结构，字呈纵势。

竹字头以圆笔为主，线条流畅圆润，左紧右松。

"官"字的宝盖头略宽，"官"字的下部收窄。三处转折均以方笔为主，牵丝连带，上下一体。

"官"字无论横竖，均由细转粗，变化明显。横竖画左侧连接交叉，避免方正。

弦

　　"弦"字为左右结构，左右拉开，中间留白。

　　"弓"字尖锋低起，以圆笔为主，线条圆润厚实，提按转折的节奏感强。

　　"玄"字尖锋自点入，圆笔为主，线形圆润，连续转折换锋，左低右高，笔笔上扬。最后一点写成长撇，极其夸张，拉长字形，稳定字势。

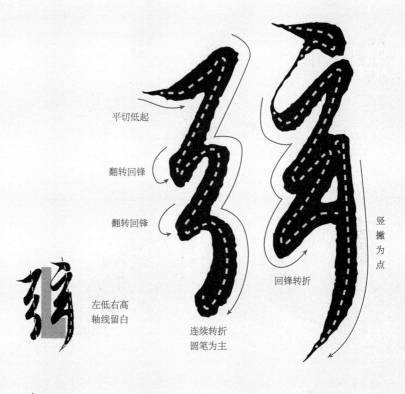

平切低起

翻转回锋

翻转回锋

竖撇为点

回锋转折

连续转折
圆笔为主

左低右高
轴线留白

形似白鹅
点线精妙

鹅头点

之

　　"之"字为单一结构，这是《兰亭序》中第三个"之"字。

　　此"之"字字形极似一只正在游泳的白鹅。点似鹅头，横撇似长颈，反捺似鹅身。

　　笔画简洁、生动，笔法准确、精妙。

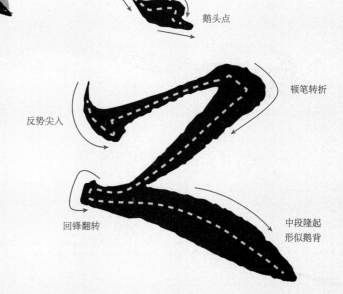

顿笔转折

反势尖入

回锋翻转

中段隆起
形似鹅背

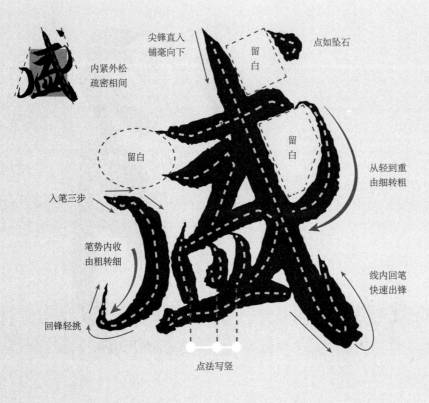

尖锋直入
铺毫向下

点如坠石

留白

留白

留白

内紧外松
疏密相间

从轻到重
由细转粗

入笔三步

笔势内收
由粗转细

线内回笔
快速出锋

回锋轻挑

点法写竖

盛

　　"盛"字为上下结构。因"成"字竖撇位置靠下，捺钩拉长，"皿"字缩小，位置靠上，使字形更像上三包围结构。

　　左撇与戈钩距离很远，左上角留白，盘活了整个字形空间。字形整体中宫紧密，外围疏朗。笔画粗壮，尤其捺钩更为厚重。粗与细、曲与直，在行笔中完成了变化，厚而灵巧，疏密得当。

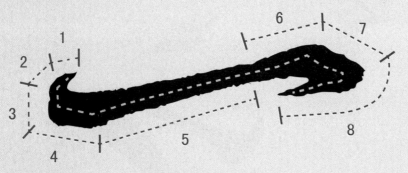

行笔转换步骤

1. 逆锋入纸　　5. 发力推进
2. 转锋调锋　　6. 提笔蓄势
3. 切锋驻笔　　7. 向右顿笔
4. 换锋右推　　8. 回笔出锋

一波三折
细致入微

一

　　"一"字仅一笔，却生万物。《兰亭序》中这个"一"字堪称书法史上最细腻的"一"字。

　　本字例从入笔至收笔，分解为八个步骤。在实际书写时忌生搬硬套，须灵活应用。

觞（觴）

"觞"字为左右结构，左右均衡。

左侧"角"字以方笔为主，转折处顿笔较重，硬朗果断。

右侧部分以圆笔为主，尤其底部"勿"字外拓，以弧线组合，完美展现其张力，线条圆劲，韧性十足。

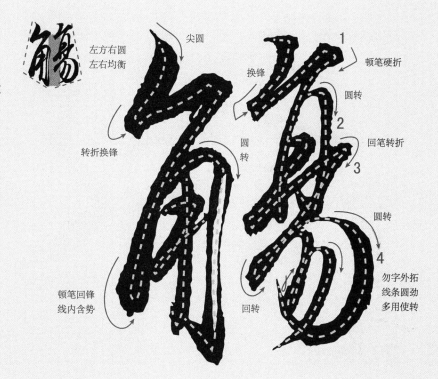

左方右圆
左右均衡

尖圆

换锋

转折换锋

圆转

顿笔回锋
线内含势

回转

顿笔硬折

圆转

1

2

回笔转折

3

圆转

4

勿字外拓
线条圆劲
多用使转

一

"一"字为单一结构，这是《兰亭序》中的第二个"一"字。

左方右圆，左低右高。线形圆润，方圆结合。

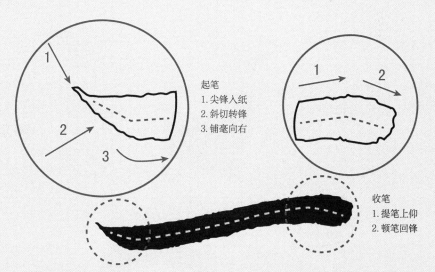

起笔
1.尖锋入纸
2.斜切转锋
3.铺毫向右

收笔
1.提笔上仰
2.顿笔回锋

左方右圆
笔势舒缓

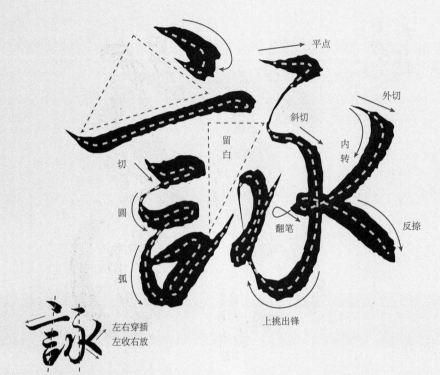

平点

外切

斜切

内转

留白

切

翻笔

反捺

圆

弧

上挑出锋

左右穿插
左收右放

詠（咏）

"詠"字为左右结构，左收右放。

"言"字上疏下密，三横组合一长两短，以点法写两短横，两横与"口"字连写，收笔回锋向右，与"永"字首点呼应。

"永"字以圆笔为主，圆中有方，使转换锋，笔意连绵。其弧线较多，线条极富张力。

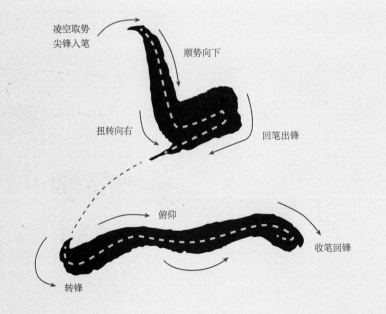

凌空取势
尖锋入笔

顺势向下

扭转向右

回笔出锋

俯仰

收笔回锋

转锋

亦

"亦"字为单一结构。

以草法书写，笔画极简，重新组织字形结构。竖折表示原有的点、横组合。底部笔画简写成一条波浪曲线。线条圆劲，举重若轻，厚中见巧。牵丝映带，上下意连。

上收下放
动若脱兔

足

　　"足"字为上下结构，字呈纵势，上收下放。

　　"足"字的第一笔竖画以点法书写，笔势外拓。剩余笔画一笔完成，线条圆润，方圆结合。转折处多用使转，转锋换面、回笔顿挫，交代得清晰准确。

　　最后一笔反捺笔势较平，末段下压顿笔，收笔圆润。

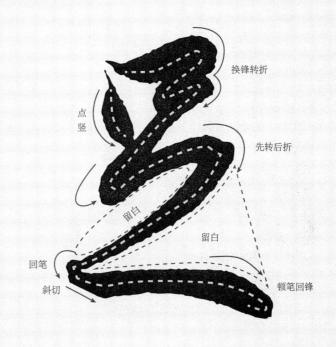

换锋转折

点竖

先转后折

留白

留白

回笔

斜切

顿笔回锋

上收下放
圆中有方

以

　　"以"字为左右结构。

　　行笔速度较快，轻入重顿，提按节奏感很强。

　　线条浑厚却不失灵动，牵丝映带，笔势起伏跳跃。

　　"以"字左右部分的距离拉开，中间留白空间很大，笔势张开，左右顾盼，形散意聚。

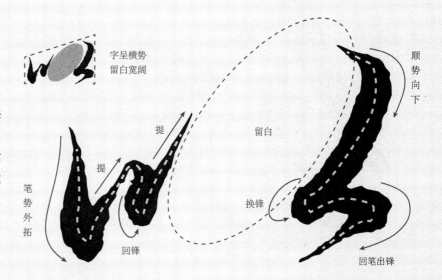

字呈横势
留白宽阔

顺势向下

提

提

留白

笔势外拓

换锋

回锋

回笔出锋

畅（暢）

"畅"字为左右结构，左方右圆，线条细劲。

"申"字中的竖画形似拐杖，颇有奇趣。横画为提，笔势指向右侧，与右侧顾盼。

"易"字上紧下松，"勿"字有多笔撇画，笔势外拓，首尾呼应，凌厉强劲。

外转
切
开口
外圆内方
换锋转折
切笔转折
方折
内撅
圆折
提
三撇不同

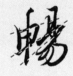

左方右圆
线斜字正

叙

"叙"字为左右结构。

"余"字写得较密，"又"字撇捺舒展。左右两侧均向中心收缩，中线即轴线。

"余"字的第一撇非常厚重，其他笔画细劲连贯。"又"字线条粗壮厚实，尤其捺画的收笔，方硬稳重。

尖入铺毫
逆入
回笔向下
斜切
长撇厚重
留白
留白
两点似横
反向上挑
顺势收笔
平推反向收笔

穿插紧密
左高右低

幽

"幽"字为半包围结构。

"山"字中竖为轴，线条粗壮，形态泼辣。入笔夸张，锋长且尖锐。左右两竖外拓，内部空间宽敞。

两个绞丝左粗右细，紧依"山"字中轴，位置向上靠，底部留出空间。

内紧外松
粗细分明

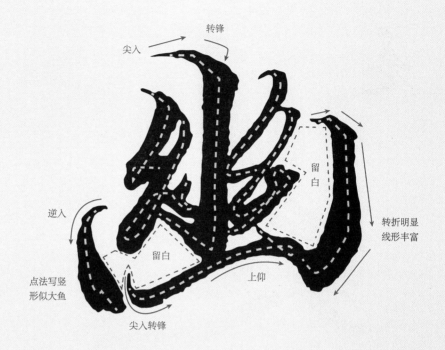

尖入　转锋

留白

逆入

点法写竖
形似大鱼

留白

尖入转锋

转折明显
线形丰富

上仰

情

"情"字为左右结构，左低右高，字呈纵势。

"情"字如一舞者，线条极具动感。连续使转，始终以中锋行笔，线条圆润劲健，极为流畅。

竖心旁收笔时牵丝夸张如提画，与"青"字顾盼。"青"字入笔后连续扭转，一笔写就。左右收紧，中间留白，疏而不空，密而不溢。

左低右高
中间留白

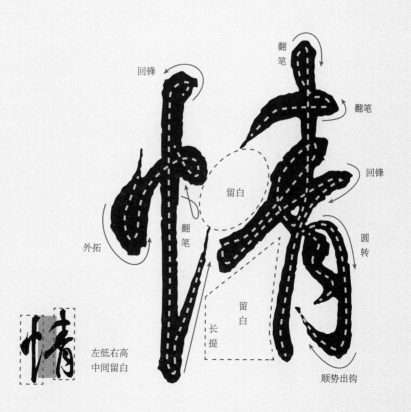

翻笔

回锋

翻笔

回锋

留白

外拓

翻笔

圆转

留白

长提

顺势出钩

二、夏日篇

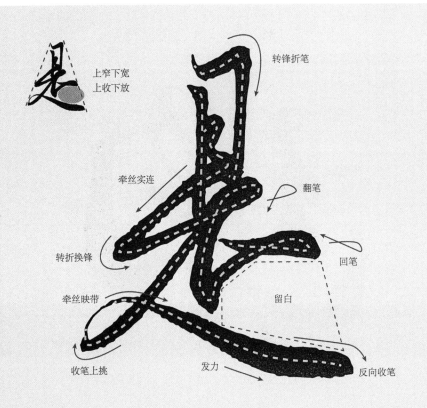

是

"是"字为上下结构，上窄下宽，上小下大。

"日"字窄而小，两横与底部长横画牵丝实连，上下融为一体。

底部撇捺牵丝连带，一笔完成。正捺舒展，反向收笔。

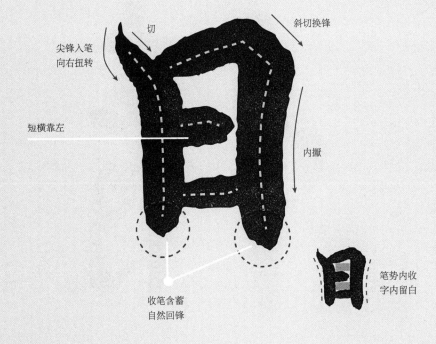

日

"日"字为单一结构，线条厚重，笔势内收。

左右两竖内撇，向内收缩。两横似点，中间短横靠左，使框内空间上下通透。

竖折轻提，然后斜切换锋向下，收笔时自然回锋，线条圆润含蓄。

也

　　"也"字为单一结构，这是《兰亭序》出现的第二个"也"字。

　　这个"也"字与第一个"也"字的运笔、字形比较接近。区别在于这个"也"字空间分布较平均，字形端庄。

　　最后一笔竖弯钩线条粗细不一，中段细，首尾粗。收笔转锋内收，轻挑出锋，首尾呼应。

字呈横势
字内留白

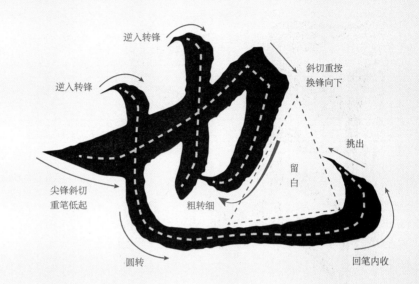

逆入转锋

逆入转锋

斜切重按
换锋向下

挑出

留白

尖锋斜切
重笔低起

粗转细

圆转

回笔内收

天

　　"天"字为上下结构。

　　第一笔横画变化丰富，极其灵动。尖锋切笔入纸，然后发力向右顿笔，再收笔上扬。横似平点，直中有曲。

　　第二笔横画收笔时翻笔上挑，与撇画丝牵意连。撇画收笔时上挑出锋，与长捺呼应。捺画末段发力，线条加粗，再顿笔下压，反向收笔，厚重含蓄。

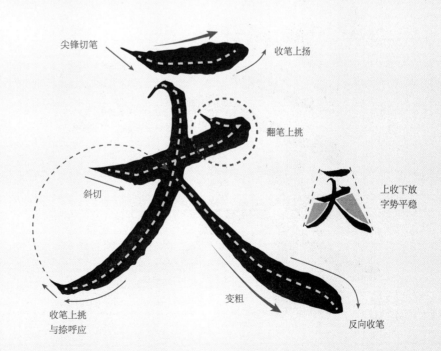

尖锋切笔

收笔上扬

翻笔上挑

斜切

上收下放
字势平稳

收笔上挑
与捺呼应

变粗

反向收笔

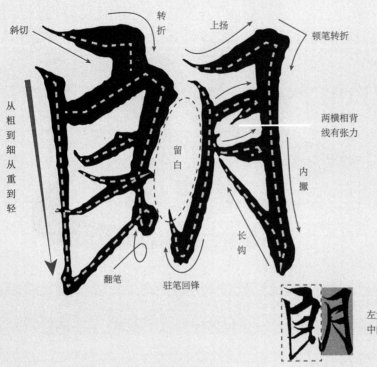

斜切
转折
上扬
顿笔转折
两横相背线有张力
从粗到细从重到轻
留白
内撇
长钩
翻笔
驻笔回锋

朗

"朗"字为左右结构，左大右小。

"朗"字的第一点很重，形似横折，比例夸张。第二笔横折也是重笔，第三、第四笔横画变细，竖折起笔又变粗，往下变细。左侧线条从上向下逐渐由粗变细、由重变轻，衔接自然。

"月"字尖入尖出，字势内收，线条柔韧，张力十足。

左大右小
中间留白

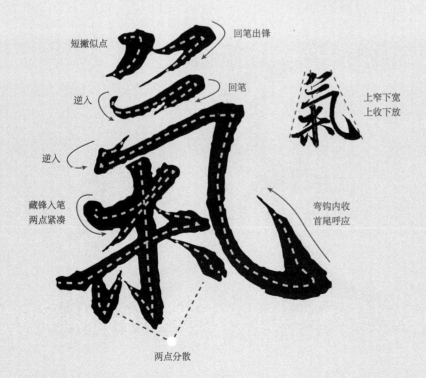

短撇似点
回笔出锋
逆入
回笔
逆入
藏锋入笔
两点紧凑
弯钩内收
首尾呼应
两点分散

上窄下宽
上收下放

氚（气）

"氚"字为右上包围结构。"米"是被包围部件，有意收缩。

"气"字短撇如点，从第一横到横折钩完成，三笔牵丝意连，上下顾盼。弯钩笔势内收，首尾呼应。

"米"字藏锋起笔，两点紧凑，与横竖笔画交叉。底部两点分散，形相背，意相向。

清

　　"清"字为左右结构，左小右大，线条细劲。

　　三点水一点意连，两点实连。三点的重心位于一条线上。

　　"青"字的三横变化丰富，起笔、收笔均有不同，形态各异。竖画较长，贯穿上下。

　　"月"字的左竖似长点，横折钩外拓。两横连写，位置靠左，留出右侧空间。

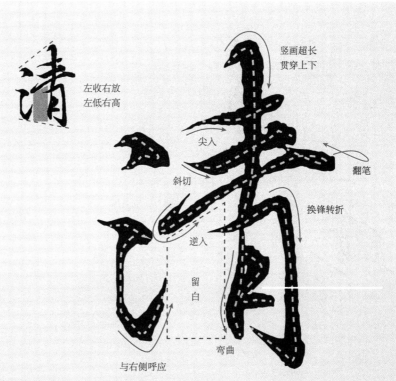

惠

　　"惠"字为上下结构，字呈纵势。

　　"惠"字中竖为轴，起笔很高，线条粗重。省减中间的提和点，与底部"心"字衔接紧密。

　　"心"字部首在底部时，通常写得舒展放大，托着上面的部件。"心"字两点连写，笔锋翻转，笔势内收。

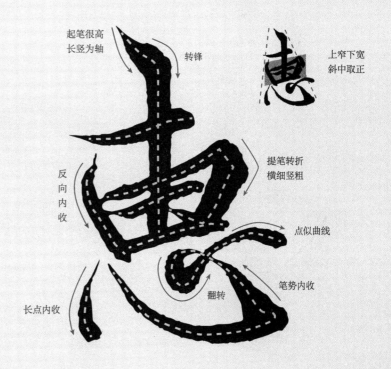

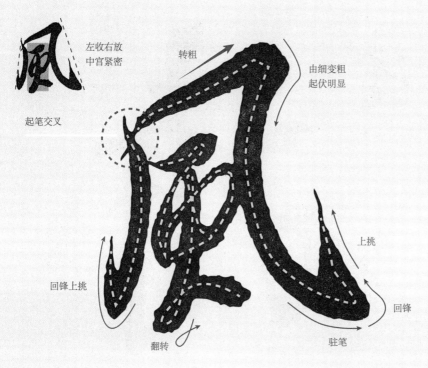

左收右放
中宫紧密

转粗

由细变粗
起伏明显

起笔交叉

上挑

回锋上挑

回锋

翻转

驻笔

風（风）

"風"字为上三包围结构。其外框粗壮，笔势内收，"蚘"字属被包围部分，字形收紧。

左撇收笔时回锋上挑，与下一笔横斜钩牵丝映带。右侧斜钩厚重，末端先驻笔，后回锋，再发力上挑出钩。

"蚘"是"虫"的异体字，读音和含义皆相同。"蚘"字的线条粗细转换明显，形体较窄，框内上下留白。

捺画尖锋直入，笔毫铺开，向右下发力，至捺脚处，重顿笔快速出锋。

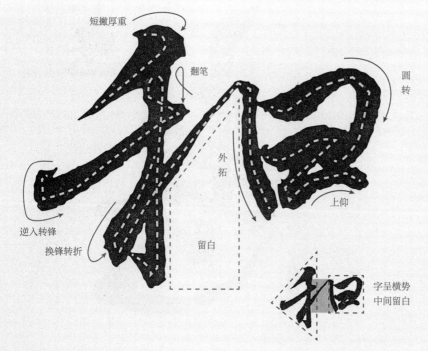

短撇厚重

翻笔

圆转

外拓

上仰

逆入转锋

换锋转折

留白

字呈横势
中间留白

和

"和"字为左右结构，这是《兰亭序》中出现的第二个"和"字。

这个"和"字因为"口"内多了一横，历来争议较多，也有诸多解释。本书在此处仅解析笔法，不做其他论断。

"和"字的第一撇很重，其他笔画细而坚韧。顿挫转折处加强节奏，行笔清晰。整体字形呈横势，左低右高，线条斜势明显。

暢（暢）

　　"暢"字为左右结构，这是《兰亭序》出现的第二个"暢"字。

　　线条皆曲，以圆笔为主，多用使转，转折处丰富多变。

　　左侧"申"字，竖画写短，粗壮精悍。"日"字由几条韵律很强的曲线交叉组合而成。

　　右侧结构做了省减处理，上下融为一体。线条曲度明显，如弓弦一样充满张力。多处转折一笔完成，笔意连绵。

左低右高
中轴留白

仰

　　"仰"字为左右结构，笔画细劲，结体疏朗。

　　单立人撇长竖短，竖画收笔回锋，与右侧呼应。

　　右侧短撇似横点，竖提画与横折钩连写，融为一体，与最后一笔竖画牵丝映带，一气呵成。

　　笔画纤细，多处留白，但笔意不散，气韵不断。

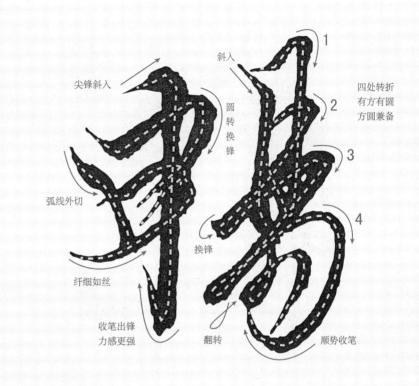

尖锋斜入
圆转换锋
弧线外切
纤细如丝
收笔出锋力感更强
斜入
四处转折有方有圆方圆兼备
换锋
翻转
顺势收笔
1
2
3
4

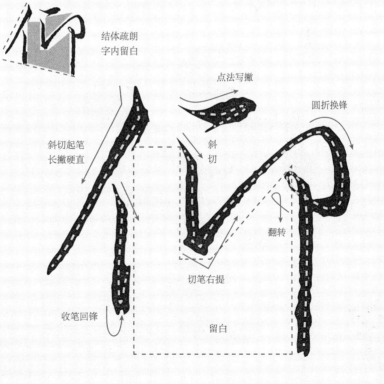

结体疏朗字内留白
点法写撇
圆折换锋
斜切起笔长撇硬直
斜切
翻转
切笔右提
收笔回锋
留白

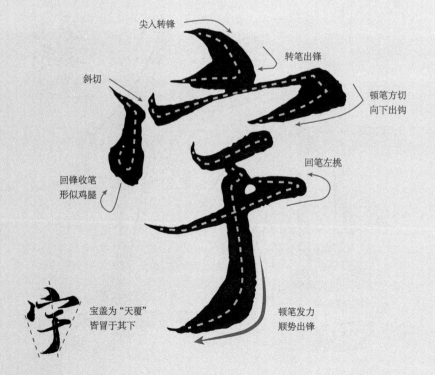

以点法写横竖画

左大右小
字内留白

外拓

收笔回锋

由细到粗
重笔出钩

留白

四横不同

尖入转锋

转笔出锋

斜切

顿笔方切
向下出钩

回笔左挑

回锋收笔
形似鸡腿

宝盖为"天覆"
皆冒于其下

顿笔发力
顺势出锋

觀（观）

"觀"字为左右结构，笔画复杂，尤其横画较多。

王羲之把"觀"字笔画的变化处理得极其精彩。草字头用四点表示，两个"口"用三点表示。"隹"字一点写成短横，这八个点集中在左上部，各有姿态，没有丝毫的重复和雷同感。

"隹"的四笔横画，无一相同。"見"字中的横画以点横互换的方法表现，极尽变化，尤显灵动。

字

"字"字为上下结构，轴线倾斜，斜中取正。

宝盖头也称"天覆"，凡画者皆冒于其下。宝盖宽阔，"于"字较窄。宝盖头的线条对比强烈，第一点很重，尖入转锋，顿笔出锋。第二笔竖画轻入重收，形似鸡腿。第三笔逆锋切笔后突然变细，再斜切顿笔向下出钩。

"于"字竖钩斜势明显，收笔时发力，顺势出锋成钩。

宙

　　"宙"字为上下结构，字呈横势，字形扁宽。

　　宝盖头的第一点极其厚重，如山压顶，笔毫铺开，顿笔转锋，用笔泼辣。左竖如点，横画纤细，重顿笔向下出钩。

　　"由"字左右竖画外拓，中间竖画直中有曲，与宝盖头的点处在同一轴线上。

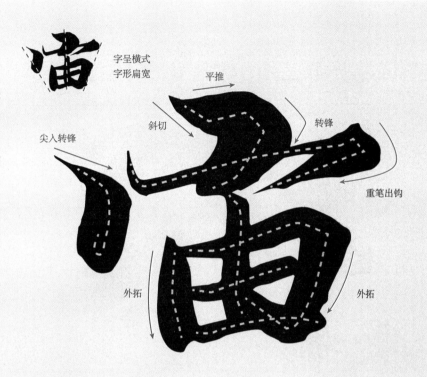

字呈横式
字形扁宽

平推

斜切

转锋

尖入转锋

重笔出钩

外拓

外拓

之

　　"之"字为单一结构。这是《兰亭序》中的第四个"之"字。

　　这个"之"字端庄平稳，有楷法笔意。点、横、撇、捺布局均匀。

　　横画逆锋入笔，顿笔转锋向右上写横，线条变细。提笔后顿笔换锋写长撇，再回笔换锋写正捺。捺画末段较长，反向收笔。

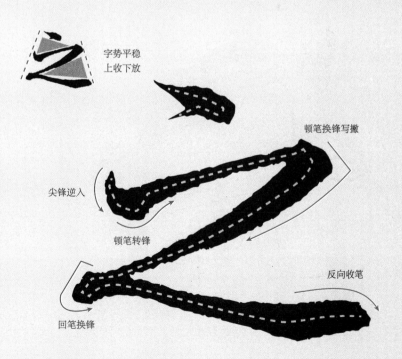

字势平稳
上收下放

顿笔换锋写撇

尖锋逆入

顿笔转锋

反向收笔

回笔换锋

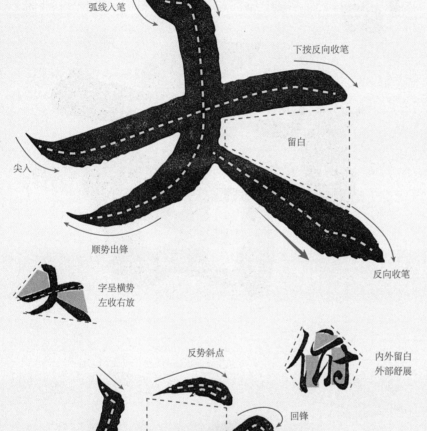

转锋

弧线入笔

下按反向收笔

留白

尖入

顺势出锋

反向收笔

字呈横势
左收右放

大

"大"字为单一结构。

笔画少时，一般线条会比较粗厚。横画左低右高，笔势舒展。

竖撇起笔较高，横画以下收紧，向左顺势出锋收笔，与横画的夹角较小。

捺画向右下方极力伸展，落点靠右，超出横画。虽是捺画，但似长点。

反势斜点

内外留白
外部舒展

回锋

翻笔

上挑

长撇劲健
形似象牙

顿笔回锋
与点顾盼

顿笔右提

钩点连写
回锋翻转

俯

"俯"字为左右结构，重心平稳，内外留白。

单立人旁收窄，竖画收笔，顿笔回锋，与"府"字斜点顾盼。

"府"字比较方正，属于半包围结构。为使字形活跃，"付"字并没有特别紧缩，笔画均超出广字头。

行笔多用使转，转折换锋清晰准确。

察

　　"察"字为上下结构，字形竖长。

　　宝盖头并不太宽，但已经覆盖了主要部件。"察"字中段有撇捺，笔势伸展，故无须被宝盖头完全覆盖。

　　"示"字左右两点拉开，距离较远，方向相背，使字势更加平稳。

字呈纵势
轴线倾斜

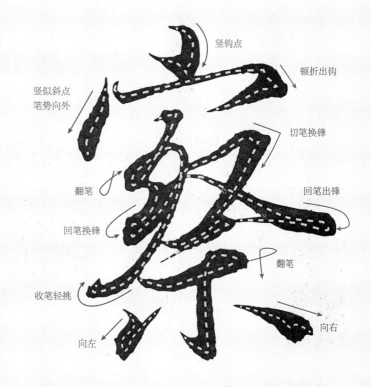

竖钩点

顿折出钩

竖似斜点
笔势向外

切笔换锋

翻笔

回笔出锋

回笔换锋

翻笔

收笔轻挑

向左

向右

品

　　"品"字较为独特，由三个相同的字组成的结构为品字形结构，如：晶、鑫、淼、森等。

　　三个"口"字，均不封口，开口位置不同。三个"口"字各有重心，疏密不同，左侧两个距离较近，第三个稍远。

　　三个"口"字的大小、笔法、线条、形态均不相同。

三口不同

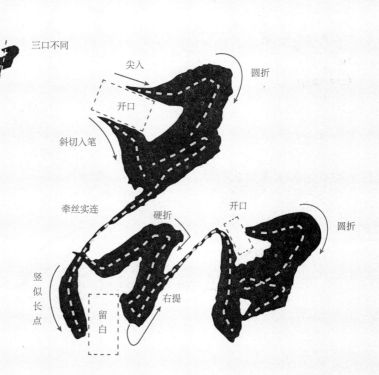

尖入

圆折

开口

斜切入笔

牵丝实连

硬折

开口

圆折

竖似长点

右提

留白

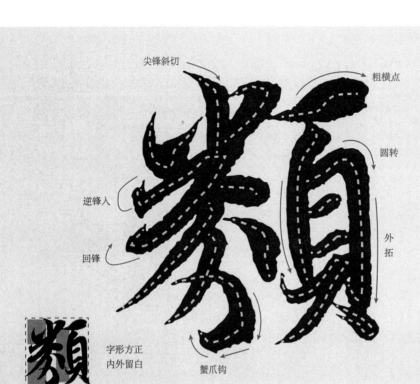

尖锋斜切

粗横点

逆锋入

圆转

回锋

外拓

字形方正
内外留白

蟹爪钩

類（类）

"類"字为左右结构，由"米""犬""頁"三部分组成。左侧撇画较多，线条外放，有张力。

"犬"字做笔画省减处理，像"分"字的草书写法，与"米"字上下融为一体，几笔短撇连续书写，字形紧凑，有秩序。

"頁"字的长横变短似平点，两竖外拓，横画分布均匀。

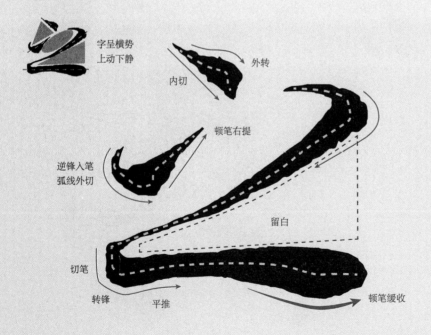

字呈横势
上动下静

外转

内切

顿笔右提

逆锋入笔
弧线外切

留白

切笔

转锋

平推

顿笔缓收

之

"之"字为单一结构，这是《兰亭序》中的第五个"之"字。

这个"之"字形态有意趣，如曲颈在水面向前游动的白鹅。点、横、撇三笔，笔断意连，线条细劲，动感极强。而最后一笔平捺则笔画粗厚、平稳。

动静之间，虚实、疏密立见。

盛

　　"盛"字为上下结构，这是《兰亭序》中的第二个"盛"字。

　　相比第一个"盛"字，这个"盛"字线条细劲，成字以方笔为主，皿字底以圆笔为主。

上窄下宽
内密外疏

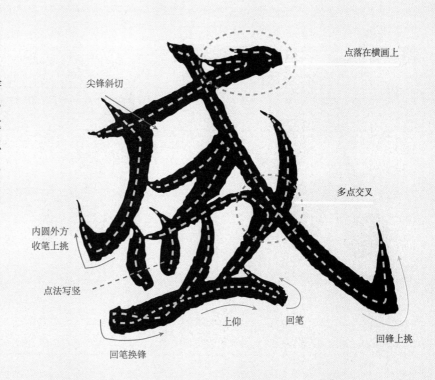

点落在横画上

尖锋斜切

多点交叉

内圆外方
收笔上挑

点法写竖

上仰　　回笔

回笔换锋

回锋上挑

所

　　"所"字为左右结构，字形扁宽。

　　长横尖笔低起，中段上仰，顿笔回锋收笔，线条粗细对比强烈。

　　底部分成左右两部分，中间留白。多用使转，圆笔为主，线条柔韧结实，动感强烈。

字形扁宽
内外留白

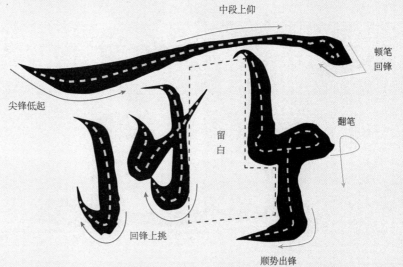

中段上仰

顿笔
回锋

尖锋低起

留白

翻笔

回锋上挑

顺势出锋

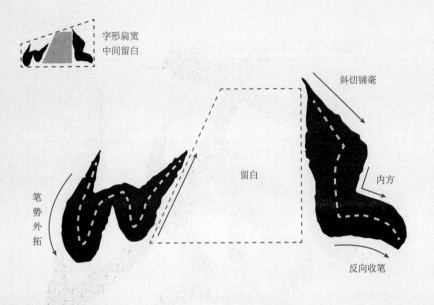

以

　　"以"字为左右结构，这是《兰亭序》中的第三个"以"字。

　　以草书字法书写，笔画精简到无法再减。左侧连续两点表示竖提和点，右侧以竖折表示"人"字。

　　左侧连续两点灵动，如火焰跳动。右侧重笔铺毫，转折微妙。左右间距拉开，中间留白空间很大。

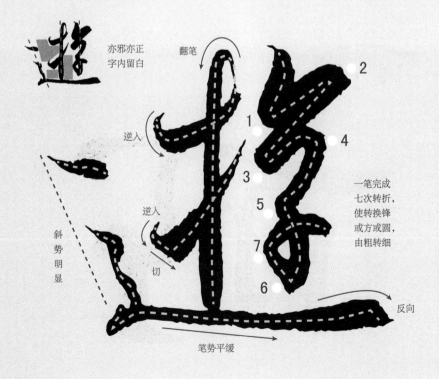

遊（游）

　　"遊"字为左下包围结构。走之底源于"辵"（chuò），并非源于"走"或"之"，是常见的半包围结构部首。

　　"遊"字的线条粗细转换明显，在行笔的过程中通过加强提按力量及控制速度来实现笔画的粗细变化，使其流畅自然。

　　走之底起笔灵动，斜势明显。平捺势缓，收笔含蓄。

目

　　"目"字为单一结构。

　　字形有方框者，大多缩小比例以求章法平衡。有方框且笔画少者，大多形小而线粗。

　　"目"字外框浑厚，笔势向内收缩。中间两横短，与左侧竖画相接，留出右侧空间。

字形竖长
字内留白

左低右高
左密右疏

騁（骋）

　　"騁"字为左右结构，字形左低右高，左密右疏。

　　"馬"字横竖笔画交叉，底部四点连写。四笔横画起笔不同，长短、俯仰亦不同，笔画之间皆有呼应。

　　"由"字竖画起笔很高，拉长字形。中间长横与"馬"字交叉，承托上下。

　　底部的横折钩用笔简洁，收笔用隶法，顺势出钩。

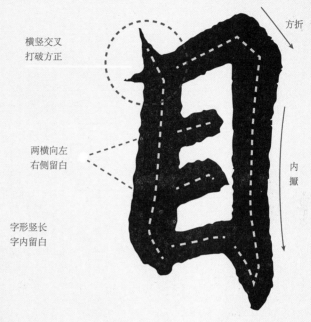

横竖交叉
打破方正

两横向左
右侧留白

方折

内撇

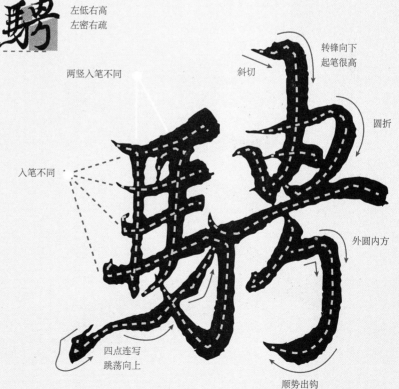

两竖入笔不同

入笔不同

斜切

转锋向下
起笔很高

圆折

外圆内方

四点连写
跳荡向上

顺势出钩

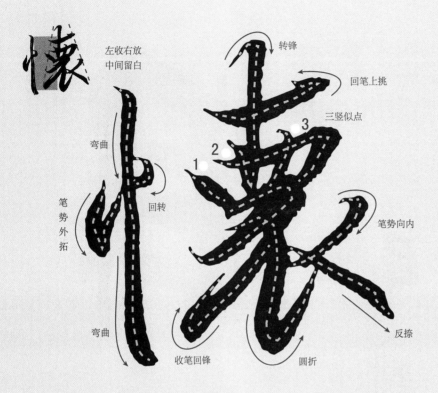

左收右放
中间留白

转锋

回笔上挑

三竖似点

1 2 3

弯曲

回转

笔势
外拓

笔势向内

弯曲

收笔回锋

圆折

反捺

懷（怀）

"懷"字为左右结构，这是《兰亭序》中的第一个"懷"字。

竖心旁的竖画曲折蜿蜒，变化丰富，收笔时向内收势。

右侧部件的笔画做了省减处理，使原本复杂的结果清晰简洁，便于书写。

整体线条粗细转换微妙，转折处有方有圆，方圆兼备。

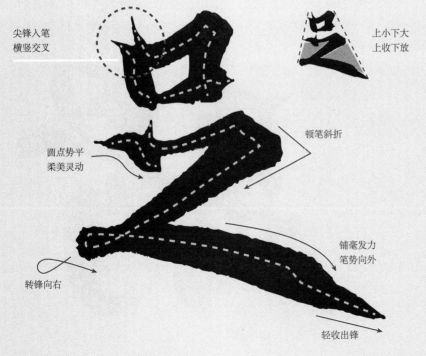

尖锋入笔
横竖交叉

上小下大
上收下放

圆点势平
柔美灵动

顿笔斜折

铺毫发力
笔势向外

转锋向右

轻收出锋

足

"足"字为上下结构，这是《兰亭序》中的第二个"足"字。

起笔处均尖锋入纸，用笔果断。线条粗细对比夸张。"口"字打破方正，两处入笔非常尖锐，多以点法处理。 底部第一点丰富灵动，然后尖锋入纸，横撇捺一笔完成，铺毫发力，线条厚重，最后一笔反捺收笔时突然变细，轻出笔锋，顺势带出。

以

"以"字为左右结构，这是《兰亭序》中的第四个"以"字。

这个"以"字用笔轻盈，线条简洁爽利，以圆为主。左侧两点一轻一重，左高右低。右侧部件形似竖折，形体很窄。

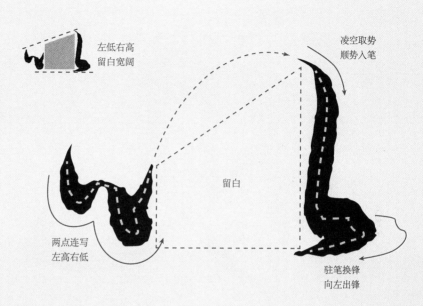

左低右高
留白宽阔

凌空取势
顺势入笔

留白

两点连写
左高右低

驻笔换锋
向左出锋

極（极）

"極"字为左右结构。底部一横写长，将所有部件都托在上面，左右结构变成上下结构。

"木"字修长，"亟"字舒展。亟字五处转折皆用圆笔，线条极富张力，在行笔中调整力量，完成粗细转换。

底部横画粗壮浑厚，切笔入纸，铺毫发力，笔势上仰，最后顿笔下按轻收。

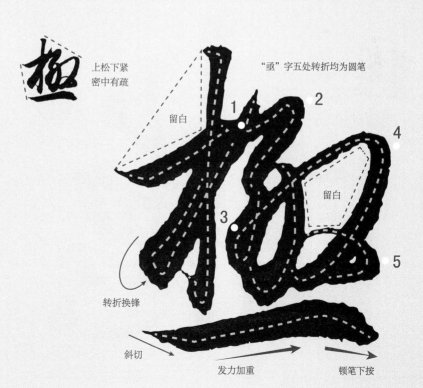

上松下紧
密中有疏

"亟"字五处转折均为圆笔

留白

留白

转折换锋

斜切

发力加重

顿笔下按

笔势上仰

顿笔向下

内撅

留白

平切

落点较低
向左伸展

由细转粗
向右伸展

视（视）

"视"字为左右结构。

示字旁用笔泼辣，方笔铺
毫，中、侧锋结合使用。

"見"字以方笔为主，线
条细劲，干净果断，无繁琐动作。

示字旁向右倾斜，"見"
字重心向左，底部撇画将示字
旁托起，使整个字的重心变稳。

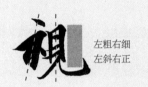

左粗右细
左斜右正

左低右高
左紧右松

翻转

翻笔

翻笔

顿折换锋

横画丰富
线条多变
与竖交叉

留白

两点聚集
心内留白

聽（听）

"聽"字为左右结构。

"聽"字笔画较多，书写
时做了省减。左侧结构收窄，
几笔横画动势很强，连续扭转，
与两边竖画均有交叉。最后一
提长而飘逸，与右侧呼应。

右侧字形方正稳重，线条
直中有曲，在笔画结构转折的
关键节点，笔锋转换清晰，一
目了然。

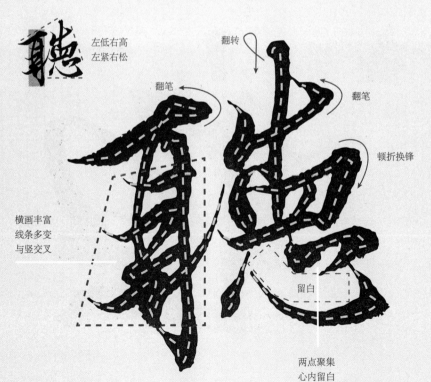

之

　　"之"字为单一结构。这是《兰亭序》中的第六个"之"字。

　　这个"之"字收窄，字形竖长，上密下疏，上紧下松。线条粗细均匀，转折节点处笔锋转换分明。

　　横折捺一笔完成，收笔圆润含蓄。

上仰

转折换锋

弧线外切

圆转

反向收笔

笔势向外

字形竖长
四面留白

娱

　　"娱"字为左右结构。

　　女字旁笔势险绝，横画变长提，斜势明显，直指"吴"字。

　　"吴"字上下连贯，以圆笔为主。线条笔势指向清晰，张力极强。中宫收紧，外围舒展，多处留白，疏密相间。

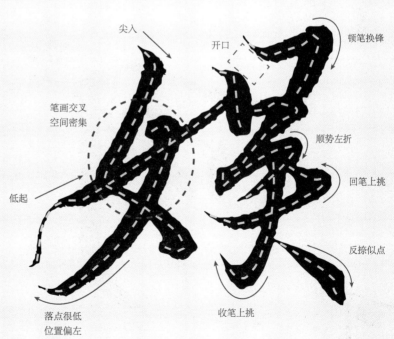

尖入

开口

顿笔换锋

笔画交叉
空间密集

顺势左折

回笔上挑

低起

反捺似点

收笔上挑

左斜右正
疏密相间

落点很低
位置偏左

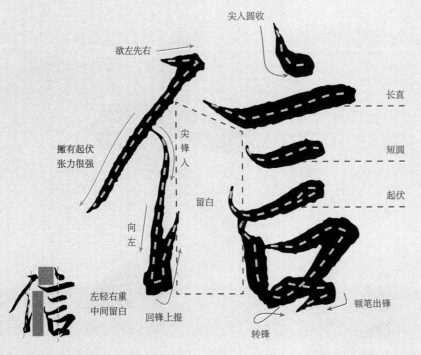

尖入圆收

欲左先右

撇有起伏
张力很强

尖锋入

留白

向左

左轻右重
中间留白

回锋上提

转锋

长直

短圆

起伏

顿笔出锋

信

"信"字为左右结构，左轻右重。

单立人线条轻盈，细中见刚，无羸弱之感。

"言"字线条加粗，承载着字的重心。三横组合，长短、尖圆、起伏变化丰富，或静或动，或刚或柔，均有展现。"口"字收笔出锋，与下一个字上下呼应。

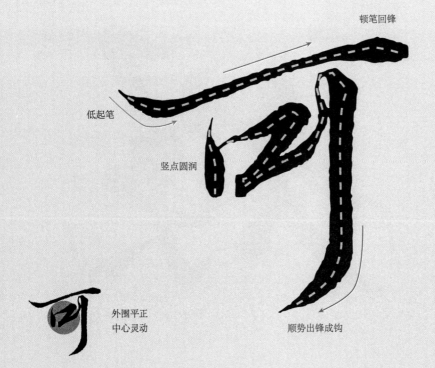

顿笔回锋

低起笔

竖点圆润

外围平正
中心灵动

顺势出锋成钩

可

"可"字为右上包围结构。

横、竖笔画硬朗，颇有金石味。

"口"字位于视觉中心，几次转折连带婀娜飘逸，使整个字活跃起来。

樂（乐）

　　"樂"字为上下结构，上密下疏。

　　线条圆劲流畅，笔意连绵，如飘带迎风摆动，节律柔美，气韵贯穿始终。

　　有意把上部写得紧密，中间长横承上启下，底部左右两点相向顾盼。

线条圆劲
疏密有致

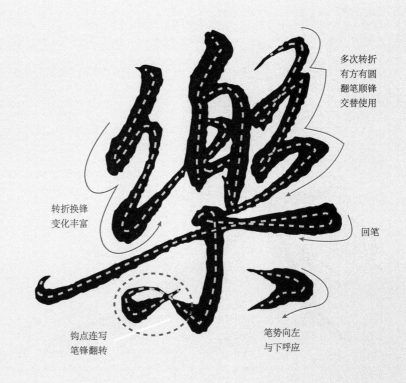

多次转折
有方有圆
翻笔顺锋
交替使用

转折换锋
变化丰富

回笔

钩点连写
笔锋翻转

笔势向左
与下呼应

也

　　"也"为单一结构，这是《兰亭序》中的第三个"也"字。

　　"也"字线条细处轻如游丝，厚处重若崩云。

　　字形中宫收紧，左右舒展，竖弯钩极力向右伸展，圆转换锋，由细转粗，收笔时笔势上扬，取隶书之韵。

有聚有散
粗中有细

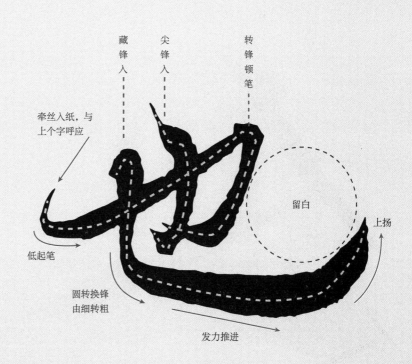

藏锋入

尖锋入

转锋顿笔

牵丝入纸，与
上个字呼应

留白

上扬

低起笔

圆转换锋
由细转粗

发力推进

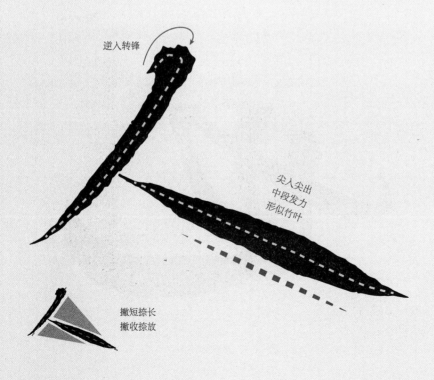

切笔换锋

逆锋上挑

斜切

尖起圆收

斜切

回锋上挑

向右极力伸展

竖撇内敛

留白

夫

"夫"为单一结构。

"夫"字仅四笔，笔笔考究，字形俊朗清雅。

两横写短，凝聚中气。撇画写短，是为蓄势。捺画则冲破藩篱，奔涌而出，笔势充分释放。

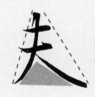

横短捺长
左收右放

逆入转锋

尖入尖出
中段发力
形似竹叶

撇短捺长
撇收捺放

人

"人"字为单一结构。

撇短捺长，撇收捺放，撇高捺低，撇细捺粗。

撇画逆入，换锋入笔。捺画尖入尖出，动作极简，中段粗，首尾细，形似竹叶。

之

　　"之"字为单一结构，这是《兰亭序》中的第七个"之"字。

　　这个"之"字写得饱满紧凑。上部舒展，捺画收紧，线条粗壮，向下出牵丝，与下一个字形成映带。

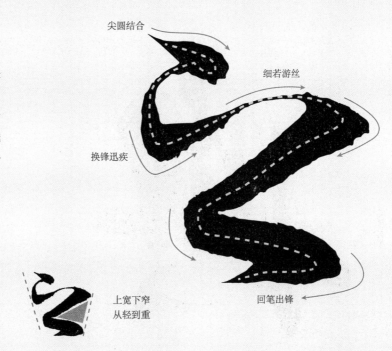

尖圆结合

细若游丝

换锋迅疾

上宽下窄
从轻到重

回笔出锋

相

　　"相"字为左右结构。"木"正"目"斜，左高右低。

　　木字旁的横画向左伸展，竖画起笔较高，左上角留白。左下撇折紧缩，空间密集，撇折出牵丝，与"目"字相连。

　　"目"字窄长，为了打破方正，横竖画皆有交叉。四横粗细不一，间距不同。两竖左细右粗，左竖为垂露，起笔、收笔细节丰富。右竖粗壮，线条方硬。

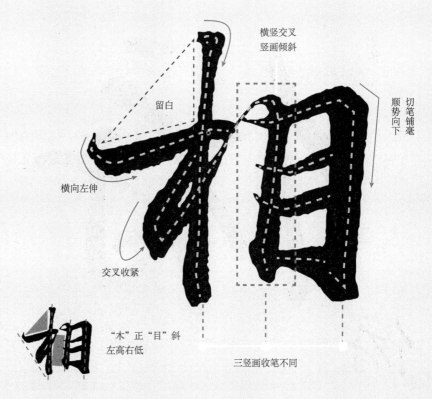

横竖交叉
竖画倾斜

留白

切笔铺毫
顺势向下

横向左伸

交叉收紧

"木"正"目"斜
左高右低

三竖画收笔不同

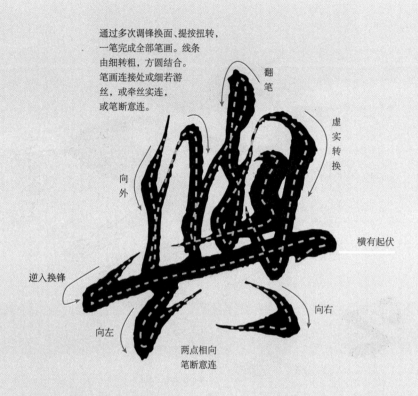

通过多次调锋换面、提按扭转，一笔完成全部笔画。线条由细转粗，方圆结合。笔画连接处或细若游丝，或牵丝实连，或笔断意连。

翻笔

虚实转换

向外

横有起伏

逆入换锋

向右

向左

两点相向
笔断意连

與（与）

"與"字为上下结构。

"與"字笔画较多，重复的笔画也多，书写时需要对结构做省减。

"與"字从起笔到最后收笔，整个字一笔完成。上半部分牵丝映带，笔画实连。长横画与上下两部分游丝虚连，笔断意连，气韵从未停止。

斜势明显
动感极强

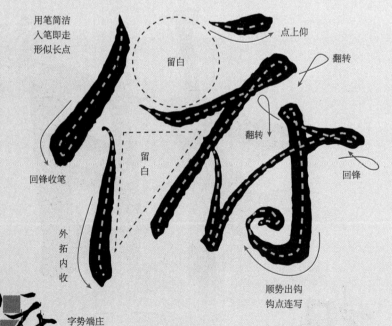

用笔简洁
入笔即走
形似长点

留白

点上仰

翻转

翻转

留白

回锋收笔

回锋

外拓内收

顺势出钩
钩点连写

字势端庄
字内留白

俯

"俯"字为左右结构，这是《兰亭》中的第二个"俯"字。

"俯"字用笔简洁、流畅，笔画之间有呼应。

单立人的撇和竖形似长点，入笔即走，无多余动作，结束时略顿笔以藏锋收笔。

"府"字弱化了广字头和单立人，非常简练，增强了整体的流畅性。

仰

"仰"字为左右结构，这是《兰亭序》中出现的第二个"仰"字。与第一个"仰"字字形区别不大，线条均为细线。线如钢丝，柔中有刚。线条起、行、收节奏感强，字形交代得清晰准确。

中间部件上移，右侧竖画向下拉长。中间留出来较大空间，底部留白。

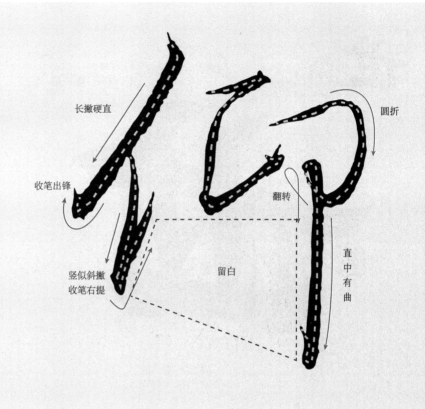

长撇硬直

收笔出锋

圆折

翻转

竖似斜撇
收笔右提

留白

直中有曲

线如钢丝
底部留白

一

"一"字常出现，这是《兰亭序》中的第三个"一"字。

这个"一"字凌厉刚健，很有金石味。

入笔尖细，切笔较长，逐渐发力，顿笔重收。

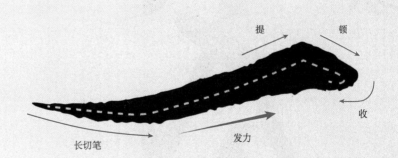

提　　顿

收

长切笔　　发力

左低右高
低起高落

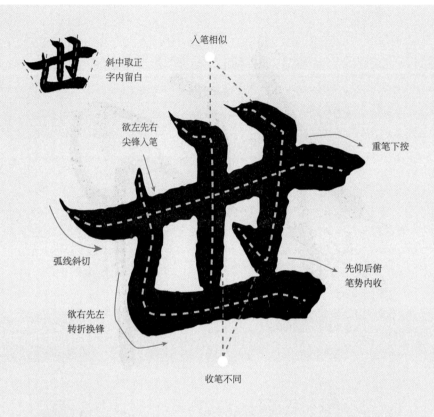

斜中取正
字内留白

入笔相似

欲左先右
尖锋入笔

重笔下按

弧线斜切

先仰后俯
笔势内收

欲右先左
转折换锋

收笔不同

世

"世"字为单一结构。

"世"字写得横宽，线条雄浑。竖折的起笔很低，两竖起笔较高，与横、竖折相交。长横左低右高，取斜势以打破字形的方正。

起笔皆露锋，上下两横收笔皆厚重，两竖画收笔则差异很大。

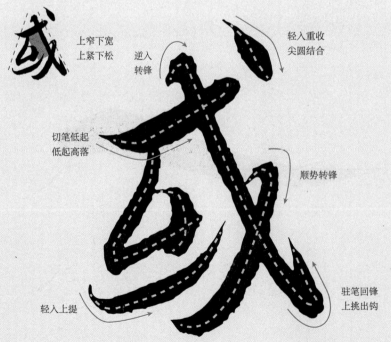

上窄下宽
上紧下松

逆入
转锋

轻入重收
尖圆结合

切笔低起
低起高落

顺势转锋

轻入上提

驻笔回锋
上挑出钩

或

"或"字为右上包围结构。

"口"字被处理成撇折、点的组合，字形像三角形。戈钩的捺画笔势硬直，收笔时回锋上挑，迅疾凌厉。

为了便于书写，重新调整了笔顺次序。"口"下面的提与戈钩的短撇连写，戈钩收笔出锋，与右上角的最后一点呼应。笔断意连，互有顾盼。

取

　　"取"字为左右结构。以左侧为主，弱化右侧。

　　"耳"字行笔率意、顺畅，两竖收紧，上窄下宽。两横与提一笔连写，与"又"字牵丝意连。

　　"又"字简化，撇捺张力强劲，线似弯弓。

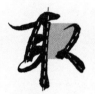

左重右轻
中间留白

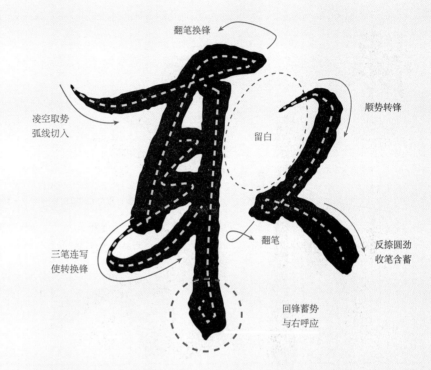

翻笔换锋

凌空取势
弧线切入

顺势转锋

留白

三笔连写
使转换锋

翻笔

反捺圆劲
收笔含蓄

回锋蓄势
与右呼应

諸（诸）

　　"諸"字为左右结构。左右穿插，互有你我。

　　"言"字重心右倾，斜靠"者"字而不倒。亦斜亦正，斜中取正，字势有奇趣。

　　"言"字三横的长短、俯仰、动势皆有不同。

　　"者"字较窄，老字头横、竖、撇四笔连贯，"日"字承载重心。

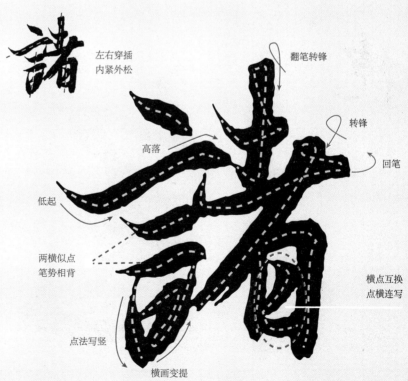

左右穿插
内紧外松

翻笔转锋

高落

转锋

低起

回笔

两横似点
笔势相背

横点互换
点横连写

点法写竖

横画变提

091

尖入

上挑

左收右放
中间留白

平切入笔

横画靠右侧
竖画起笔高
尖入又尖出

"皿"字扁宽
两横四竖
形态各异

回笔

左点靠下

左右伸展
线条有张力

直中有曲
收笔向左

懷（怀）

"懷"为左右结构。这是
《兰亭序》中的第二个"懷"字。

整个字的线条以直线为
主，直中有曲。其右侧的笔画
做了减写，上下连接紧密。上
收下放，上窄下宽。此字笔画
虽多，但组织得很有条理。

一共七笔竖画，每一笔都
精心构思，既丰富，又统一。

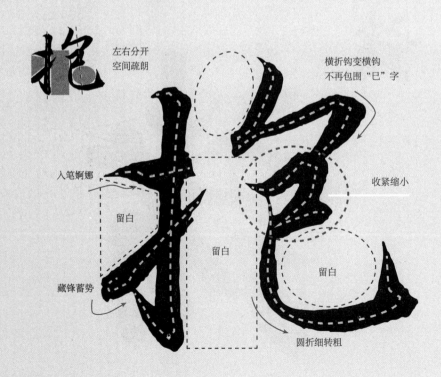

左右分开
空间疏朗

横折钩变横钩
不再包围"巳"字

入笔婀娜

留白

留白

收紧缩小

留白

藏锋蓄势

圆折细转粗

抱

"抱"字为左右结构。

提手旁与"包"字有一定
的距离，但左右有顾盼，疏而
不散。

提手旁字形收紧。"包"
字属于右上包围结构，但有意
把横折钩缩小，使其呈上下结
构。字形变窄，与提手旁相距
较远，空间疏朗。

悟

　　"悟"字为左右结构。字势指向中轴，空间疏朗。

　　竖心旁的竖画写短，两点比例放大。竖画收笔时切笔右提，与"吾"字顾盼。

　　"口"字在底部，字形扁宽，承载重心。

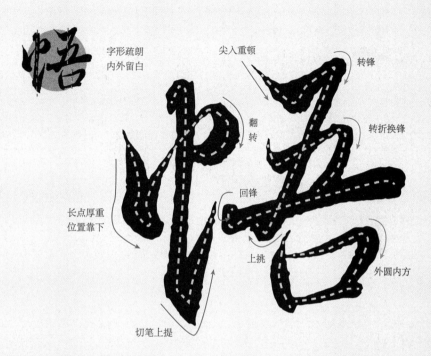

字形疏朗
内外留白

尖入重顿

转锋

翻转

转折换锋

回锋

长点厚重
位置靠下

上挑

外圆内方

切笔上提

言

　　"言"字为单一结构。

　　从第一点入笔到"口"字收笔，上下笔意相连，笔画之间均有顾盼，轴线居中。

　　长横尖入尖出，二、三横皆以点法书写。"口"字的左竖笔画也用点法，左低右高，左下角开口，增加动势。

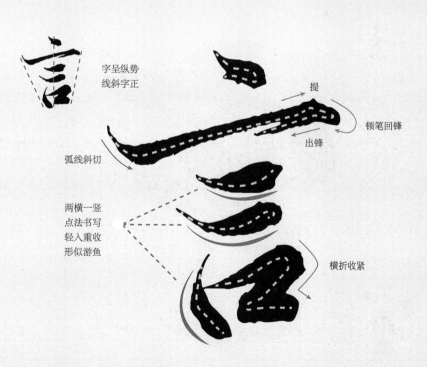

字呈纵势
线斜字正

提

顿笔回锋

出锋

弧线斜切

两横一竖
点法书写
轻入重收
形似游鱼

横折收紧

用笔率意
尖入圆收

提起

重按回锋

由细转粗

尖锋平切

一

这是《兰亭序》中的第四个"一"字，也是《兰亭序》中笔法最简洁率意、粗细对比最强的"一"字。

尖锋入笔后顺势发力，笔势上扬，后向下顿笔，收笔回锋。从细到粗、从轻到重，一笔完成。

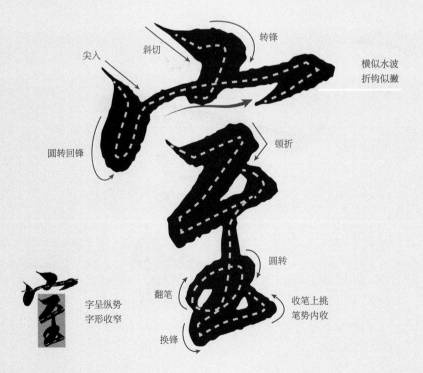

斜切铺毫重笔

尖入　　斜切

转锋

横似水波
折钩似撇

圆转回锋

顿折

圆转

翻笔

收笔上挑
笔势内收

换锋

字呈纵势
字形收窄

室

"室"字为上下结构，字呈纵势。

宝盖头为"天覆"。"至"字收缩变窄，置于宝盖头之下，使结构紧凑、灵动、险绝。如果撑满，则平淡无奇。

宝盖头的点和宝盖头的左起笔，均异常厚重、比例加大。"至"字起笔方硬，后逐渐以圆笔为主。底部的"土"字重心降低，收笔回锋上挑，首尾顾盼，确实精妙。

之

"之"字为单一结构，这是《兰亭序》中的第八个"之"字。

这个"之"字的点、横、撇与上个"之"字差别不大。捺画收紧上提，使字势突然变得紧张，有向左下俯冲之感。动静之间妙趣横生。

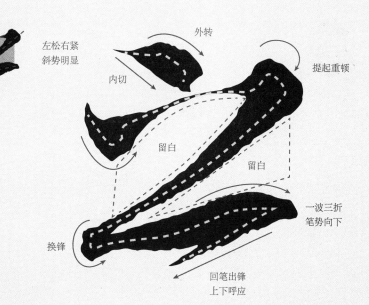

左松右紧
斜势明显

外转

内切

提起重顿

留白

留白

一波三折
笔势向下

换锋

回笔出锋
上下呼应

内

"内"字为单一结构。

外框方中有圆，左紧右松，字内留白。

"人"字长撇的首尾皆出牵丝，内外上下呼应。最后一点的落点靠上，居于框内的中心，成为视觉焦点。

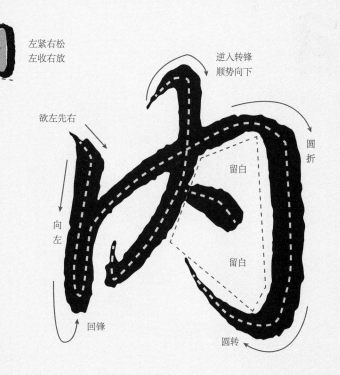

左紧右松
左收右放

逆入转锋
顺势向下

欲左先右

圆折

留白

向
左

留白

回锋

圆转

上紧下松
重心靠下

逆转

凌空入笔
尖入圆收

斜切

回笔上挑

转折换锋

上提

回锋
上挑

笔势向右

笔势向左
轻挑出锋

或

"或"字为右上包围结构，这是《兰亭序》中的第二个"或"字。线条细劲，弹力十足。

戈钩的顶部紧缩，捺钩拉长，给底部留足了空间，主要笔画部件集中在底部，重心靠下。整体字形上小下大，上窄下宽，上紧下松。

规避方正
斜中取正

切笔侧锋

上扬

换锋重切笔

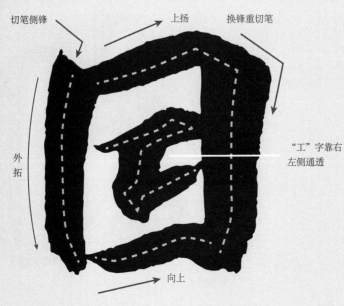

"工"字靠右
左侧通透

外
拓

向上

因

"因"字为全包围结构。

"因"字方框内本为"大"字，此处写成"工"字，在魏晋时期常见此法，后代亦有用，但并不普及。

外框竖画粗壮，铺毫重笔。左竖外拓，右竖内撅。"工"字与右侧竖画交接，左侧通透。

寄

　　"寄"字为上中下结构，字形竖长。

　　如果"奇"字的横画写短，则所有笔画均置于宝盖头之下，字形会显得窄长、单薄。如果横画写长，承上启下，字势更稳。

　　线条细劲，以方笔为主，转折果断，气韵硬朗。

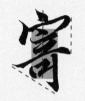

字呈纵势
重心垂直

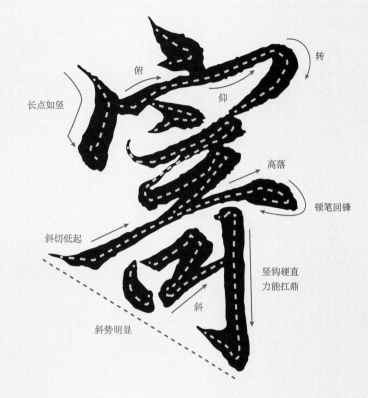

转
俯
仰
长点如竖
高落
顿笔回锋
斜切低起
竖钩硬直
力能扛鼎
斜
斜势明显

所

　　"所"字为左右结构，这是《兰亭序》中的第二个"所"字。

　　字呈横势，长横覆盖，左右皆重笔，中间线条细劲跳动。

　　左侧的长撇写成短竖，位置靠下，收笔方硬。右侧的最后一笔呈斜势，转折翻转，行笔流畅，收笔时重顿出锋。

字呈横势
高低错落

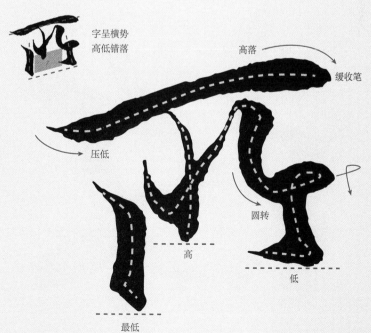

高落
缓收笔
压低
圆转
高
低
最低

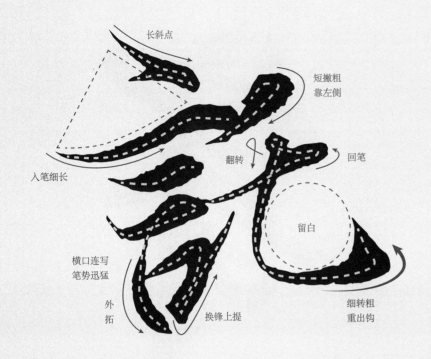

长斜点

短撇粗
靠左侧

翻转

回笔

入笔细长

留白

横口连写
笔势迅猛

外拓

换锋上提

细转粗
重出钩

託（托）

"託"字为左右结构，"託"同"托"。

言字旁字形收紧，第一横长，第二、第三横短，第三横与"口"字牵丝映带。"口"字的横画变提画，与"乇"字的撇画意连。

左右部件交叉紧凑，左长右宽，左收右放。

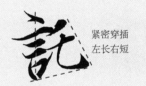

紧密穿插
左长右短

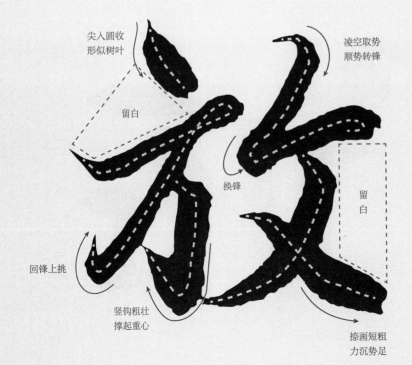

尖入圆收
形似树叶

凌空取势
顺势转锋

留白

换锋

留白

回锋上挑

竖钩粗壮
撑起重心

捺画短粗
力沉势足

放

"放"字为左右结构。

"方"字左放右收，反文则向左右伸展。轴线居中，字势平稳。

反文撇长捺短，捺画欲伸还收，笔内蓄势，更显饱满厚重。

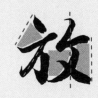

结构紧密
内外留白

浪

　　"浪"字为左右结构，左收右放，重心靠右。

　　以方笔为主，线形似刀劈斧凿，沉着痛快。

　　三点水由轻到重，"良"字的线条从重转轻再到重。线条的轻重转换使得空间产生虚实变化。

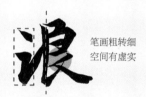

笔画粗转细
空间有虚实

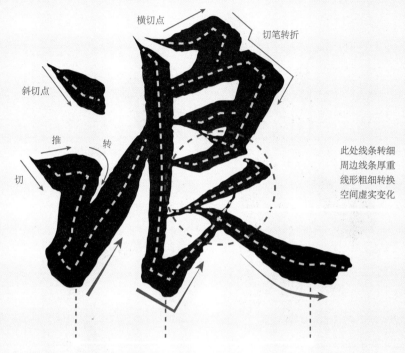

横切点
切笔转折
斜切点
推
转
切
此处线条转细
周边线条厚重
线形粗细转换
空间虚实变化
线条的粗细发生变化

形

　　"形"字为左右结构，重心居中，形体方正。

　　"开"字的第二横靠上，重心随之上移，将底部空间拉开。长撇如竖，起笔压低，收笔回锋。右侧竖画如高空下坠，收笔时顿笔回锋，笔内蓄势指向右上。三撇短促，形似三点，方向不同。

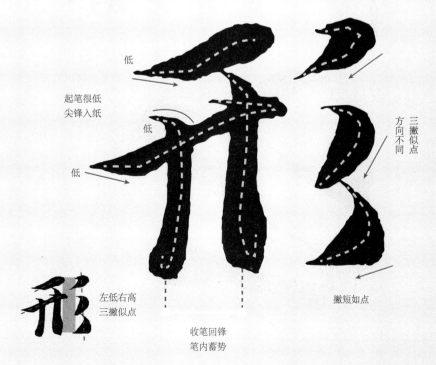

低
起笔很低
尖锋入纸
低
低
三撇似点
方向不同
撇短如点
左低右高
三撇似点
收笔回锋
笔内蓄势

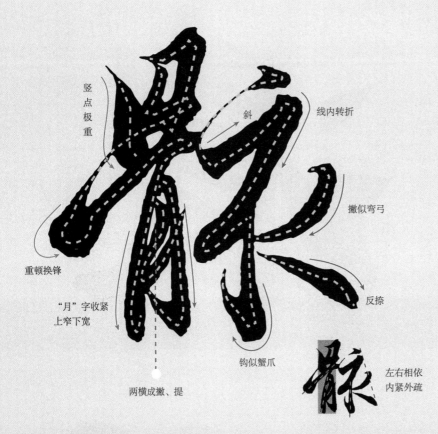

竖点极重
斜
线内转折
撇似弯弓
重顿换锋
"月"字收紧上窄下宽
反捺
钩似蟹爪
两横成撇、提
左右相依内紧外疏

骸

　　"骸"字为左右结构，向左右伸展，向中线聚集。

　　"骨"字的第一笔点法写竖，秃宝盖的第一点重笔转锋，这两处粗壮的夸张处理使"骨"字线条筋骨丰满，不再单薄。"月"字上窄下宽，增加稳定感。

　　"亥"字将撇画写成竖钩，改变了字势。左侧收紧，右侧舒展，使"骨""亥"两字的重心齐聚中线。顿笔快速出锋。

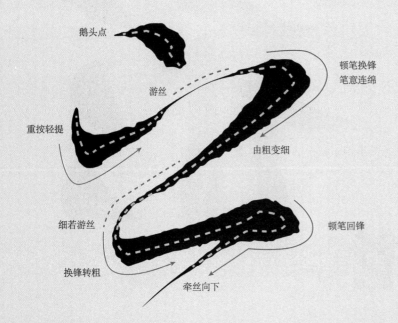

鹅头点
游丝
重按轻提
顿笔换锋笔意连绵
由粗变细
细若游丝
换锋转粗
牵丝向下
顿笔回锋

之

　　"之"字为单一结构。这是《兰亭序》中的第九个"之"字。

　　这个"之"字行笔极快，游丝细而不断，点、横、撇、捺笔意连绵。收笔时向下引出牵丝，与下一个"外"字相连。这也是《兰亭序》中唯一向下牵丝实连的字。

左右扭转
上宽下窄

外

　　"外"字为左右结构，与上一个"之"字牵丝连带。

　　"夕"字顺势起笔，然后多次翻转换锋，一笔完成。最后收笔时向右上提起，带出牵丝，与"卜"字意连。

　　"夕"字右倾，"卜"字向左微倾，向中轴依靠。为了增强平衡感，"卜"字的长点如捺，形似大鱼，收笔极妙，犹如鱼嘴。

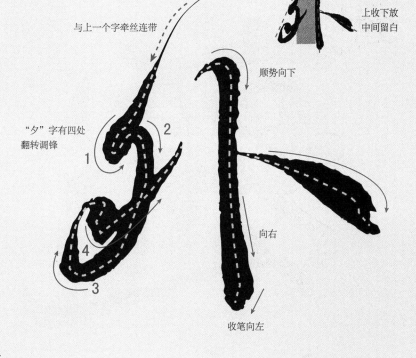

与上一个字牵丝连带

上收下放
中间留白

顺势向下

"夕"字有四处
翻转调锋

向右

收笔向左

左正右斜
中间留白

雖（虽）

　　"雖"字为左右结构，左右部分距离较远。这是《兰亭序》中的第二个"雖"字。

　　与第一个"雖"字相比，字形接近，行笔路线接近。不同点是这个"雖"字增加了几处重顿笔，"隹"字起笔后连续两次重按，特点鲜明。下面四横的比例缩小，中间两横为一组，使四横不再平均排列。

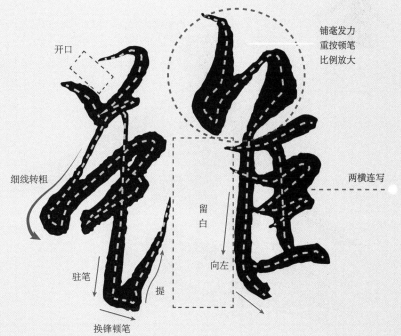

开口

铺毫发力
重按顿笔
比例放大

两横连写

细线转粗

留白

向左

驻笔

提

换锋顿笔

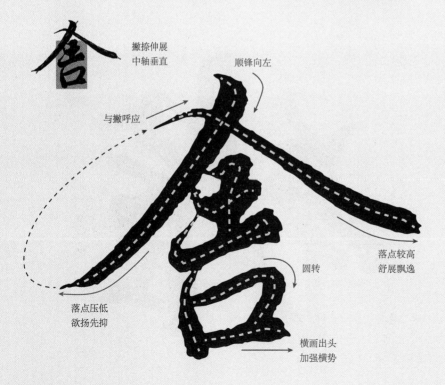

左上密集
右下疏朗

横似平点
突然加重

留白

笔势向左

线条劲健 四处低起蓄势

留白

反捺似点

留白

收笔上挑

两笔连写
线条粗厚

趣

　　"趣"字为左下包围结构。线条柔中有刚，刚柔兼备。

　　走字底连续两个横折蓄势，然后充分释放捺画，收笔时反向上挑，使首尾呼应。

　　"取"字的第一、第三、第四横用铺毫重笔书写，线条突然加粗，增加了字的重力，形成视觉焦点。

撇捺伸展
中轴垂直

顺锋向左

与撇呼应

圆转

落点较高
舒展飘逸

落点压低
欲扬先抑

横画出头
加强横势

舍

　　"舍"字为上下结构。

　　人字头大多撇长捺短、撇低捺高。撇捺为伸展笔画，对下面的部件也有覆盖之势。

　　中间短竖露头，横画下移，重心靠下，更显平稳。

　　"口"字扁宽，呈横势，承托上面的部件。

萬（万）

"萬"字为上下结构，字呈纵势，上密下疏。

草字头本三笔，长横断开，分四笔以点法书写，长短粗细、俯仰曲直，变化丰富。

"禹"字上部的"曰"字内撅收紧，横细竖粗。下面的同字框左低右高，左竖点轻盈，横折钩粗厚。竖、提连写成竖钩。最后一点省减，增加想象空间。如果留点，则显太满。

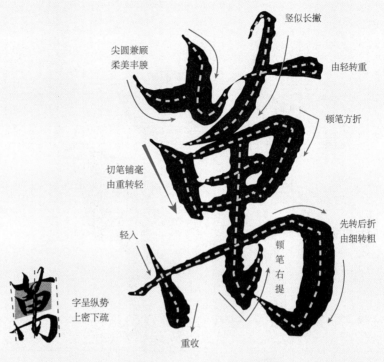

字呈纵势
上密下疏

竖似长撇

尖圆兼顾
柔美丰腴

由轻转重

顿笔方折

切笔铺毫
由重转轻

轻入

顿笔右提

先转后折
由细转粗

重收

殊

"殊"字为左右结构。左小右大，左收右放。

"歹"字一笔完成，收笔上挑出钩，呼应"朱"字。"朱"字行笔迅速，纵横捭阖，很有节奏感。"朱"字的竖（钩）写法即王羲之书法体系中非常著名的"蟹爪钩"。其书写笔法为：1.驻笔调锋；2.顿笔蓄力；3.向左平推；4.驻笔蓄力上挑。因为有两次蓄力，力道强劲凌厉，因形似蟹爪而得名。北宋书家米芾的作品中曾广用此法。

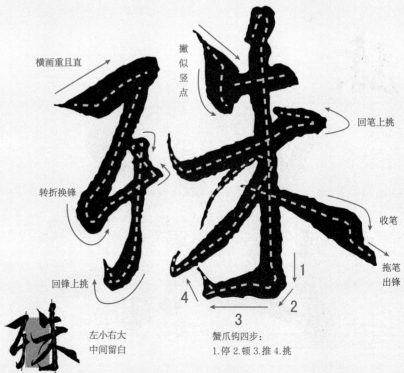

左小右大
中间留白

横画重且直

撇似竖点

回笔上挑

转折换锋

回锋上挑

收笔

拖笔出锋

1
2
3
4

蟹爪钩四步：
1.停 2.顿 3.推 4.挑

103

起笔高

内折

外转

牵丝映带
上下呼应

回锋转折

起笔偏左

外拓

外拓

"月"字两竖外拓

顺势出钩

静

"静"为左右结构。

"静"字行笔速度舒缓，优雅从容。转折处牵丝映带，静中有动，动静结合，非常和谐。

"青"字竖画起笔很高，重心靠上。"争"字起笔降低，竖钩向上，重心靠下。

"青"字靠上，"争"字向下，轴线居中，错落有致。

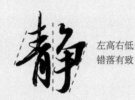

左高右低
错落有致

上收下放
上窄下宽

开口

四处折笔
使转提按
节奏感强

牵丝映带

反捺

斜点向外

斜点内收

顿折换锋

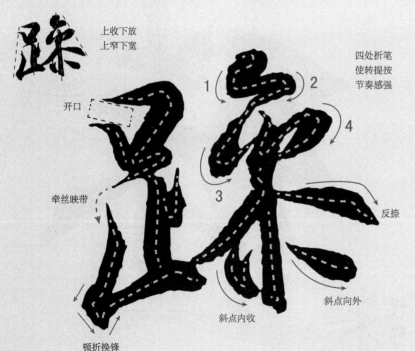

躁

"躁"字为左右结构，上收下放，字形有透视感。

调整足字旁下"止"的笔顺，更便于书写，短横成点上提，与右侧呼应。

对右边"喿"字的笔画做简写和变形。"品"字圆润，连续使转提按，节奏感强。底部左右两点，形态不同，笔势不同。

不

"不"字为单一结构。

字形端庄，斜中取正，线条厚重。第一横斜切起笔，左低右高，收笔回锋，顺势写撇，笔速由慢转快。长撇落点很低，收笔出锋，与竖画牵丝意连。竖画顺势入笔，直中有曲，收笔迅速，与最后一点映带，长点如反捺，回笔出锋，厚重中不失灵动。

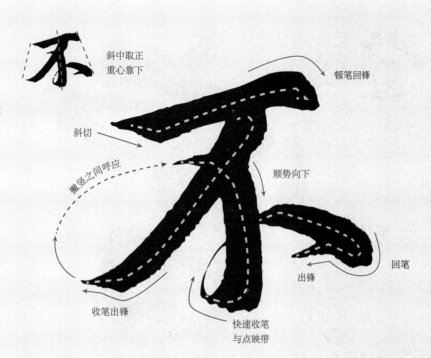

斜中取正
重心靠下

顿笔回锋

斜切

撇竖之间呼应

顺势向下

收笔出锋

出锋

回笔

快速收笔
与点映带

同

"同"字为上三包围结构。

左竖画分岔，后世多有争议，本书不做论断。不建议刻意摹写，更忌描画填写。

外框方正平稳，框内则姿态灵动，静中有动，空间活泛，成为视觉焦点。

外框平正
框内灵动

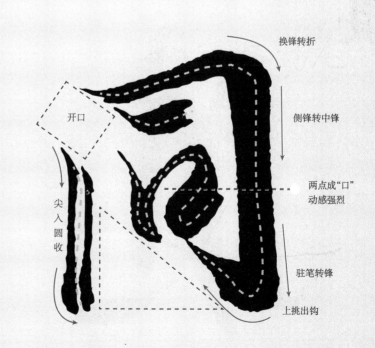

换锋转折

开口

侧锋转中锋

两点成"口"
动感强烈

尖入圆收

驻笔转锋

上挑出钩

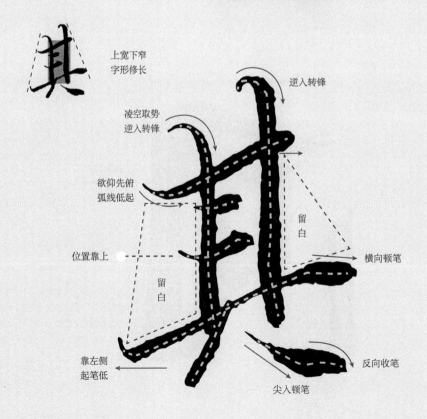

字呈纵势
中宫疏朗

外转
内切
上仰
长竖点
留白
外拓
外拓
横出头

當（当）

"當"字为上中下结构，字形竖长。

"當"字由党字头和"田"字组成。自发现马王堆帛书起，"當"字新增两种写法：一是"口""田"相连，共用"田"字横画；二是"口""田"分开，共用竖画。后世也常用此法。

党字头宽阔。"口""田"上下距离拉开，取势窄长。"口"字比例缩小，"田"则扁宽。上中下三部件皆有留白，空间通透。

上宽下窄
字形修长

逆入转锋
凌空取势
逆入转锋
欲仰先俯
弧线低起
位置靠上
留白
横向顿笔
留白
靠左侧
起笔低
尖入顿笔
反向收笔

其

"其"字为单一结构。这是《兰亭序》中的第二个"其"字。

"其"字线条纤细，起笔皆露锋，收笔皆藏锋。行笔轻松，字形写意、简洁。上下两横起笔靠左，中间两短横与左竖交叉。

最后一点出乎意料，似捺画用笔，尖入顿笔，反向收笔。其字因这一点变得灵动，不再寻常。

欣

　　"欣"字为左右结构，笔势向中线聚集。

　　"斤"字浑厚，左撇写短，直中有曲，形似竖画。横竖连写，静中有动。"斤"字斜势明显，形似抱爪站立的老虎。

　　"欠"字弱化横钩，前三笔连写，线条张力极强，势如满弓，憋足了劲儿。捺画夸张写意，铺毫重笔，仿佛用尽全力伸出，形似蟹钳。

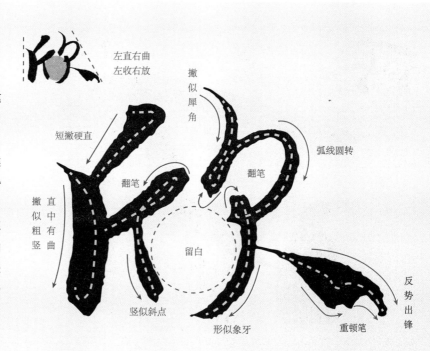

左直右曲
左收右放

撇似犀角

短撇硬直

弧线圆转

翻笔

翻笔

撇似粗竖

直中有曲

留白

竖似斜点

形似象牙

重顿笔

反势出锋

於（于）

　　"於"字为左右结构，左右收窄，中间留白。

　　左侧铺毫重笔，方硬尖直，竖钩势斜。

　　右侧尖入尖出，连续转折，节奏感强。

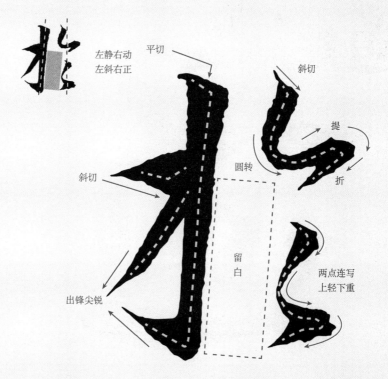

左静右动
左斜右正

平切

斜切

提

斜切

圆转

折

留白

出锋尖锐

两点连写
上轻下重

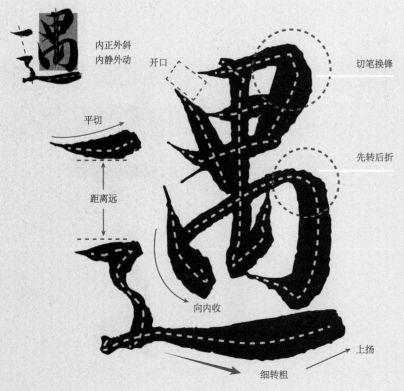

字呈横势
多处留白

斜切

平切

圆转

顺势发力

右按尖出

换锋

铺毫重顿

留白

轻收出锋

向左出锋

内正外斜
内静外动

开口

平切

距离远

切笔换锋

先转后折

向内收

上扬

细转粗

所

"所"字为左右结构，这是《兰亭序》中的第三个"所"字。

这个"所"字雍容宽厚，隶意浓厚。笔速放缓，举重若轻，轻重对比强烈，变化丰富。左撇写短，起笔轻缓，中段铺毫发力，线条突然加粗，收笔戛然而止，顺势向左带出的尖锋似有似无，若隐若现。最后一笔竖点也依此法，含蓄中透露着精妙。

遇

"遇"字为左下包围结构。"禺"字端庄，主导字势。走之底斜势明显，动感较强。

"禺"字上紧下松，字形饱满。用笔方圆结合，线条横细竖粗。走之底第一点的位置很高，与第二笔距离很远，底部又突然收紧，为最后一笔平捺蓄势。捺画极粗，笔势上扬，稳稳托住了"禺"字。

蹔（暂）

"蹔"字是"暂"的异体字，原为上下结构，此处把"車"字的比例拉长，字形转换成左右结构。

"車"字的长竖呈弧状，弯曲明显。横画左低右高，像箭一样射向轴线，"斤"也向中轴靠拢。"足"字的位置略靠右，与"車"字拉开距离，避免密不透风。

"足"字有多处转折，均以方笔为主，顿挫明显，更显硬朗。

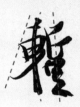

字形竖长
焦点集中

得

"得"字为左右结构。双立人写得像三点水，是行书中比较常见的一种表现方法。

"得"字的线条尖、细、劲，整体字形轻盈清雅。

入笔皆露锋，行笔简洁明快，无繁冗之处。

右上角"日"字的第三横加长，与下面两横画递进加长，有序排列。竖钩收笔与点连写，点如鱼跃，灵动跳荡。

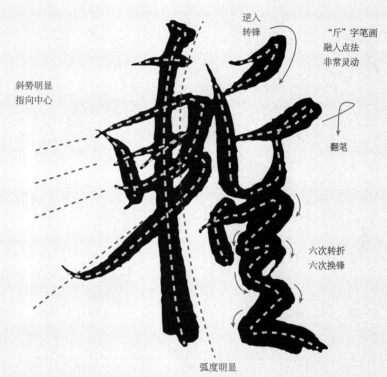

逆入转锋
斜势明显指向中心
"斤"字笔画融入点法非常灵动
翻笔
六次转折六次换锋
弧度明显

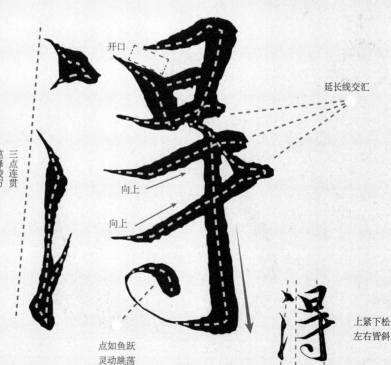

开口
延长线交汇
笔锋凌厉
三点连贯
向上
向上
点如鱼跃灵动跳荡
上紧下松左右皆斜
得

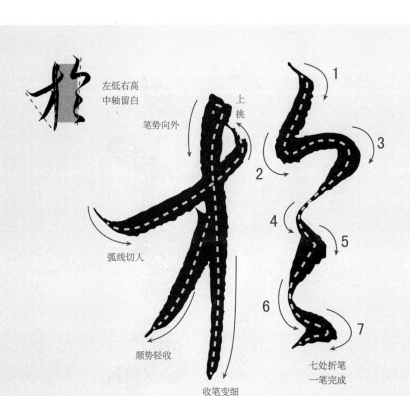

左低右高
中轴留白

笔势向外

上挑

弧线切入

顺势轻收

收笔变细

1
2
3
4
5
6
7

七处折笔
一笔完成

於（于）

　　"於"为左右结构，这是《兰亭序》中的第三个"於"字。

　　这个"於"字的线条非常飘逸，处处透着柔美。

　　左侧向外伸展，直中有曲。右侧线条极像一条摆动的飘带。左右拉开距离，中轴区域留白。

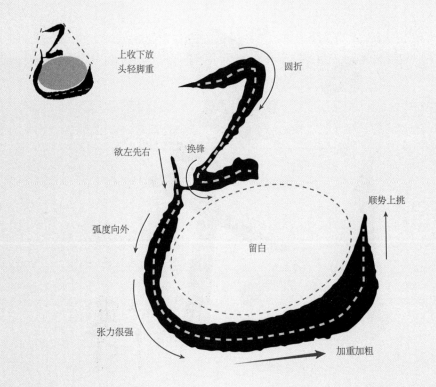

上收下放
头轻脚重

圆折

欲左先右

换锋

弧度向外

留白

顺势上挑

张力很强

加重加粗

己

　　"己"字为单一结构。

　　头部收紧写小，竖弯钩舒展写大。一大一小，收放对比强烈。

　　线条由细转粗，增加了变化，稳住了字势。

　　弯钩收笔，有隶书笔意。

快

　　"快"字为左右结构，左低右高。

　　竖心旁的两点靠上，竖画起笔较低。"央"字的长撇起笔很高，收笔含蓄。左低右高，底部基本平齐。

　　竖心旁的竖、"央"字的撇分别代表各自的中线，故线条加粗加重，稳定字势。

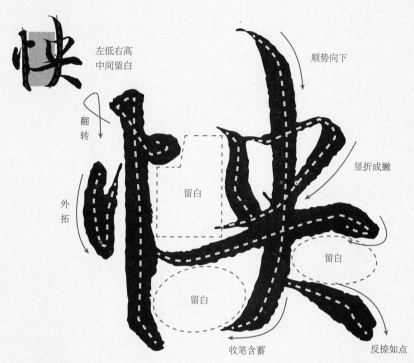

然

　　"然"字为上下结构。

　　"然"字在《兰亭序》中，是用侧锋较多的一个字，也是出现飞白最多的一个字。

　　起笔即铺毫，连续多次转折，虽有换锋，却笔力不减，线形宽厚。两笔长撇均出飞白，避免了因宽厚而影响通透。

　　四点水连写，如风吹水波，起伏跳荡。

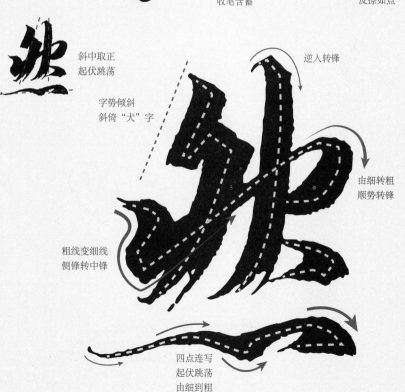

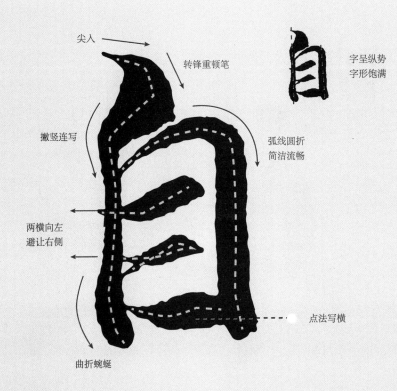

尖入

转锋重顿笔

撇竖连写

弧线圆折
简洁流畅

两横向左
避让右侧

点法写横

曲折蜿蜒

字呈纵势
字形饱满

自

"自"字为单一结构。

短撇与竖连写，起笔粗重。竖画转轻，直中有曲，蜿蜒摆动。

横折尖锋起笔，藏锋收笔，折处圆转。

三横轻重有别，位置有别，两横靠左，第三横向右。

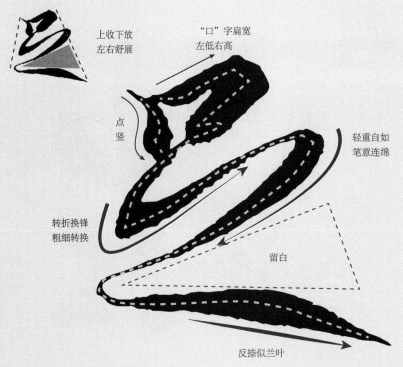

上收下放
左右舒展

"口"字扁宽
左低右高

点竖

轻重自如
笔意连绵

转折换锋
粗细转换

留白

反捺似兰叶

足

"足"字为上下结构，这是《兰亭序》中的第三个"足"字。

相比前两个"足"字，这个"足"字的笔势彻底放开，不再刻画点画细节，重点表现仪态韵味。

"口"字外形方硬、紧缩，线内蓄势，两次折笔带牵丝，笔意不止，继续行笔。左右辗转，折线反捺一气呵成。最后一笔反捺潇洒飘逸，如兰叶随风舞动。

不

　　"不"字为单一结构，这是《兰亭序》中的第二个"不"字。

　　第一个"不"字浑厚、凝重，这个"不"字轻盈、灵动。无论横竖，一波三折，彼伏摆动。

　　竖画斜势明显，字的重心向左倾斜，右侧长点反向收笔，尽力平衡字势。结合章法，"不"字取斜势是有意为之。上下字势重心平稳，通过"不"字打破局部平衡。

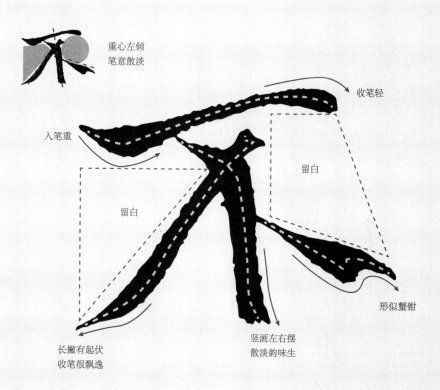

重心左倾
笔意散淡

收笔轻

入笔重

留白

留白

形似蟹钳

竖画左右摆
散淡韵味生

长撇有起伏
收笔很飘逸

知

　　"知"字为左右结构，左高右低。

　　"知"字笔速舒缓，顿折从容，不急不躁。线形细、劲、韧。

　　"矢"字上收下放，"口"字上松下紧，"口"字收笔带出牵丝，与下个字呼应。

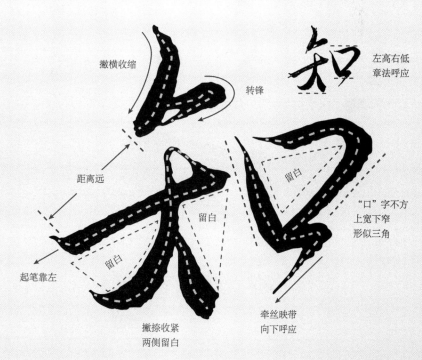

撇横收缩

转锋

左高右低
章法呼应

距离远

留白

留白

"口"字不方
上宽下窄
形似三角

起笔靠左

留白

牵丝映带
向下呼应

撇捺收紧
两侧留白

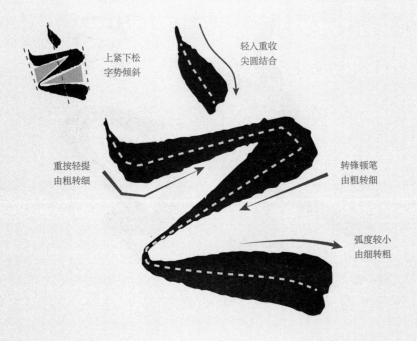

上紧下松
字呈纵势

逆入转锋
笔势向左

弧线斜切

向上

逆入换锋

钩、点呼应

留白

笔势内收

圆折换锋

老

"老"字为上下结构，上收下放。

虽有横、竖，却无直笔。"土"字竖斜，笔势向左。长撇为反势，弯弧向外。竖弯钩笔势内收，首尾呼应。最后落笔本为短撇，写成右斜点，平衡重心。

线条粗细均匀，笔势指向清晰，方向感强烈。

上紧下松
字势倾斜

轻入重收
尖圆结合

重按轻提
由粗转细

转锋顿笔
由粗转细

弧度较小
由细转粗

之

"之"字为单一结构，这是《兰亭序》中的第十个"之"字。

这个"之"字端庄厚重，线条硬直，以方笔为主，转折、提按、顿挫强烈，换锋转折犹如刀刻，极其硬朗。最后一笔反捺弧度极小，收笔平直如钝刀。

将

　　"将"字为左右结构，左收右放，左方右圆。

　　左侧竖画切笔入纸，铺毫向下，线条浑厚。末端突然变细，向左下顿折，然后上挑出尖钩。此竖若无钩，则无法与上面的竖点呼应，同时粗竖厚拙，结尾顿折挑出，颇有意趣。

　　右侧结构以圆笔、曲线为主，笔意连贯，上下一体，动感很强。"寸"字竖钩笔势外拓，出钩内收，张力极强。

至

　　"至"字为上下结构，这是《兰亭序》中的第二个"至"字。

　　第一个"至"字舒展潇洒，这个"至"字比较内敛，笔势收紧。

　　上半部分以直线为主，线条粗硬。

　　底部"土"字则以曲线为主，圆转流畅，线条圆润、厚实。

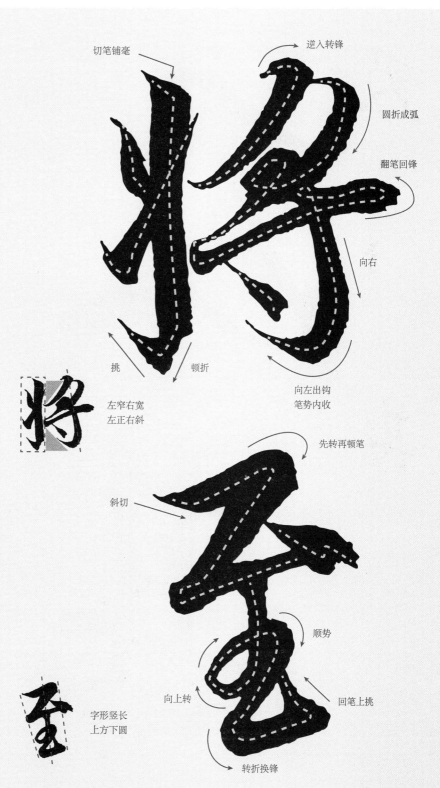

切笔铺毫　　逆入转锋

圆折成弧

翻笔回锋

向右

挑　　顿折

向左出钩
笔势内收

左窄右宽
左正右斜

先转再顿笔

斜切

顺势

向上转　　回笔上挑

字形竖长
上方下圆

转折换锋

三、秋日篇

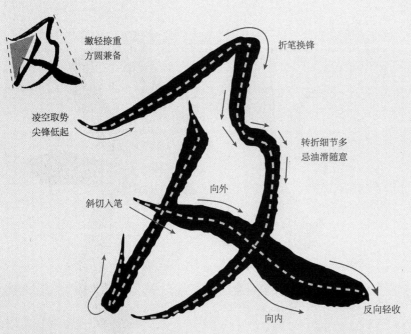

撇轻捺重
方圆兼备

凌空取势
尖锋低起

斜切入笔

向外

折笔换锋

转折细节多
忌油滑随意

向内

反向轻收

粗捺一波三折

及

"及"为单一结构。

第一撇平直，收笔上挑出锋。横折撇由直转曲，撇画曲度大，为捺画蓄势。捺画极粗，曲折起伏，圆润丰满。

"及"字行笔变化丰富，力感十足。第一笔细劲，第二笔先直后曲，线条圆劲，刚柔兼备。第三笔铺毫发力释放，线条粗壮厚实。

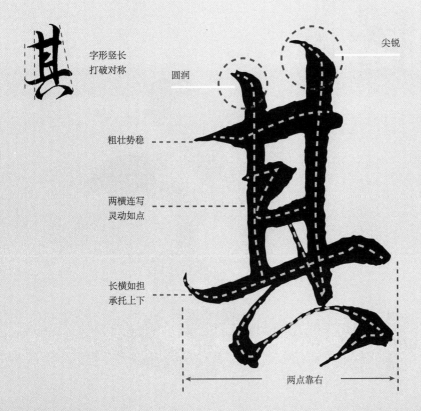

字形竖长
打破对称

圆润

尖锐

粗壮势稳

两横连写
灵动如点

长横如担
承托上下

两点靠右

其

"其"字是单一结构，这是《兰亭序》中的第三个"其"字。

这个"其"字动感十足，笔画连带较多，行笔畅快。两竖左短右长，四横参差错落，第一横粗厚，中间两横连写，灵动如点，第四横写长，与底部两点牵丝映带。

重心靠左，底部两点偏向右侧，打破对称。

所

"所"字为左右结构，这是《兰亭序》中的第四个"所"字。

这个"所"字疏而不散，形态活跃，动感很强。线条粗细相间，以曲线为主，方圆兼顾。

让人印象深刻的是第一撇，粗壮硬直如短竖，位置靠下，斜势明显，切缝入笔，收笔突然，与其他线条形成鲜明对比。

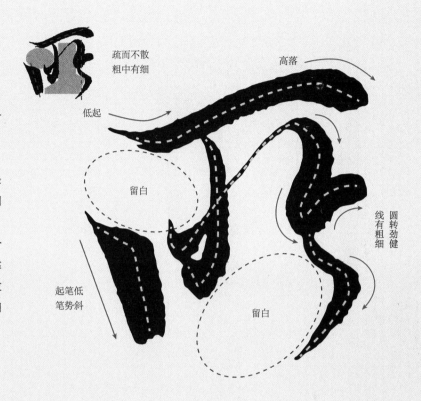

疏而不散
粗中有细

高落

低起

留白

线有粗细　圆转劲健

起笔低
笔势斜

留白

之

"之"字为单一结构，这是《兰亭序》中的第十一个"之"字。

线条由轻到重，先细后粗，从动到静。斜捺收笔形似鱼嘴。

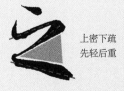

上密下疏
先轻后重

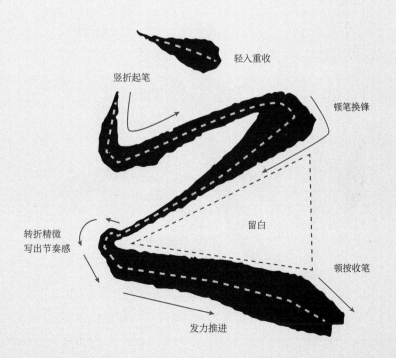

轻入重收

竖折起笔

顿笔换锋

转折精微
写出节奏感

留白

顿按收笔

发力推进

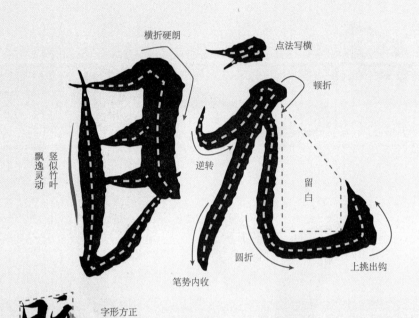

横折硬朗　　点法写横

顿折

竖似竹叶
飘逸灵动

逆转

留白

圆折

笔势内收

上挑出钩

字形方正
弯钩伸展

既

"既"字为左右结构，字形方正。

左侧有两处用笔比较有特点：第一处横折用方笔，顿折极为明显，线条粗重硬朗；第二处竖折如竹叶，线形丰富。

右侧看起来像个"元"字，实为"无"字。横画变成点，竖折变短横，长撇笔势内收，竖弯钩向右伸展，空间留白。

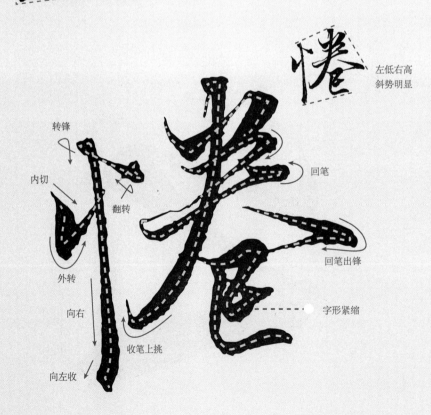

左低右高
斜势明显

转锋

内切

翻转

回笔

外转

向右

回笔出锋

收笔上挑

字形紧缩

向左收

倦

"倦"字为左右结构。竖心旁的重心上提，位置靠下。"卷"字位置靠上，上下收缩，中段向外伸展。

行笔流畅，或牵丝映带，或笔断意连，转折、顿笔清晰明了，线条细劲，无一虚笔。

情

　　"情"字为左右结构，竖心旁重心垂直，"青"字向左倾。

　　竖心旁的竖画与点几乎平齐，竖画向下伸展，底部留出较大空间。

　　"青"字轴线向左倒，字形收窄，笔画紧绷，转折处线内回锋，笔内蓄力，张力很强。

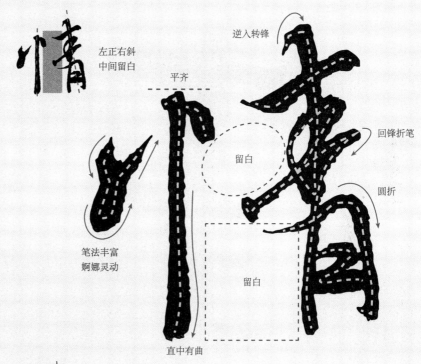

左正右斜
中间留白

逆入转锋

平齐

回锋折笔

留白

圆折

笔法丰富
婀娜灵动

留白

直中有曲

随

　　"随"字为左右结构，字形竖长。

　　左耳旁竖画向下拉长，横撇弯钩缩小，位置靠上。

　　"有"字收窄，撇画靠上，给走之底留出了宽敞的空间。

　　走之底纤细劲健、长捺舒展、飘逸。

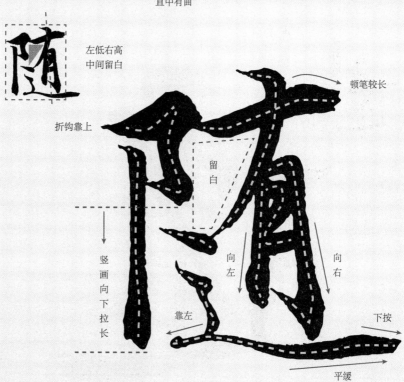

左低右高
中间留白

顿笔较长

折钩靠上

留白

竖画向下拉长

向左

向右

靠左

下按

平缓

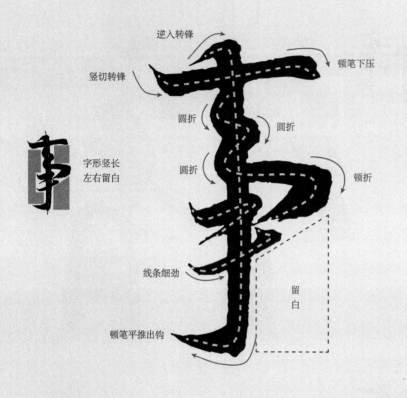

事

"事"字为单一结构，笔画紧绷，线内含势。

字形竖长，收窄。"事"字的横画与下面部件连写，连续折笔行进。最后两横粗细、长短不同，收笔时上挑，与竖画起笔呼应。

竖钩为字之中轴，中段微曲，内含张力。

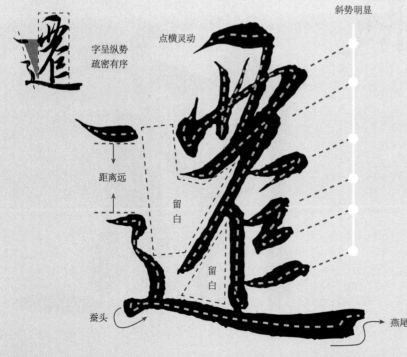

遷（迁）

"遷"字为左下包围结构，字形修长。

用笔爽利，皆尖锋起笔，线条细劲，转折、顿挫清晰准确。

"遷"字用了笔画省减法，"西""大"字共用一横，使两字合二为一。"巳"字舍弃竖弯钩，用横、竖代替。

走之底的最后一笔平捺一波三折，如蚕头燕尾。

感

　　"感"字为上下结构，戈钩拉长，"心"字紧缩，字形由上下结构变为上三包围结构。

　　"感"字曲线较多，字形柔美圆健，有很强的张力。左撇动如游龙，回锋上挑出钩，与下一笔映带意连。"咸"字从第一笔横画开始，与"一""口""心"三字结成一体，一笔完成，连续转折，左右摆动，方中有圆，方圆兼备。

　　戈钩很长，收笔回锋上挑，先写撇，最后写点。

　　右侧四笔撇画长短参差，或收或放，或牵丝映带，或笔断意连。最后一笔长捺形似楷法，端庄秀丽。

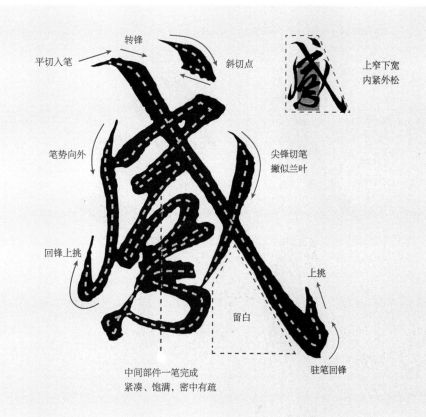

平切入笔　转锋　斜切点

上窄下宽　内紧外松

笔势向外

尖锋切笔　撇似兰叶

回锋上挑

上挑

留白

中间部件一笔完成　紧凑、饱满，密中有疏

驻笔回锋

慨

　　"慨"为左中右结构。

　　"慨"字锋芒毕露，牵丝较多，左中右相互映带。因为顿折处动作清晰果断，牵丝虽细却不弱，无丝毫轻浮感。

　　线条直多曲少，瘦硬凌厉。

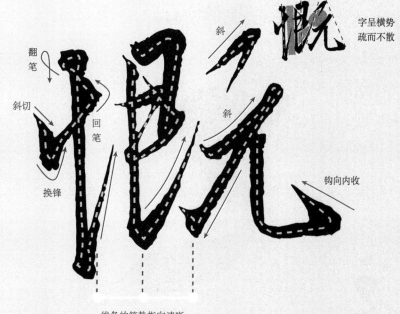

翻笔

斜

字呈横势　疏而不散

斜切

回笔

斜

换锋

钩向内收

线条的笔势指向清晰

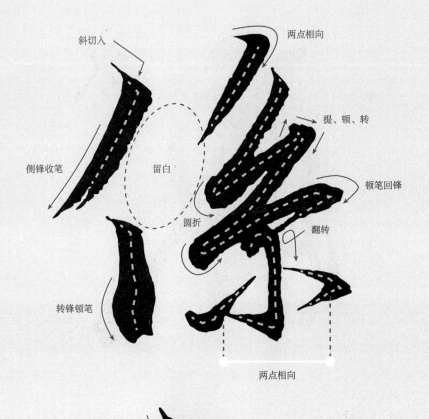

斜切入

两点相向

提、顿、转

侧锋收笔

留白

圆折

顿笔回锋

翻转

转锋顿笔

两点相向

係（系）

"係"为左右结构，左侧浑厚，右侧劲健。

单立人线条厚实，切笔铺毫，中锋、侧锋并用。竖画顿笔有摆动，形态洒脱自由。

右侧上窄下宽，上密下疏，形似松柏。线条圆健，方圆兼备。两点相向，姿态飘逸，增加了灵动感。

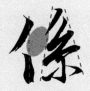

左收右放
中间留白

之

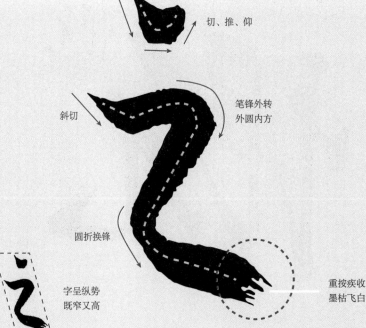

切、推、仰

斜切

笔锋外转
外圆内方

圆折换锋

字呈纵势
既窄又高

重按疾收
墨枯飞白

"之"字是单一结构，这是《兰亭序》中的第十二个"之"字。

这个"之"字与第六个"之"字相似，但字形更高，点画细节亦有明显区别。第一点收笔向上，成横势。捺画收笔似已墨枯，飞白明显。

矣

　　"矣"字为上下结构，字形饱满。

　　"矣"字用笔对比明显，细则极细，粗则极粗。细线不弱，粗线不拙。

　　"矣"字收窄，如无重笔，则显单薄。

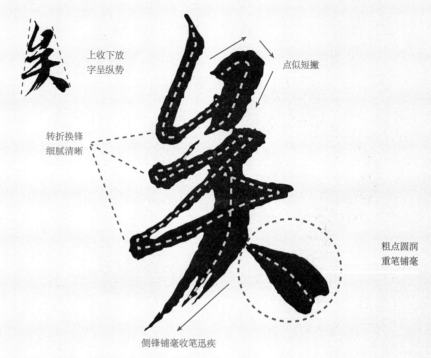

上收下放
字呈纵势

点似短撇

转折换锋
细腻清晰

粗点圆润
重笔铺毫

侧锋铺毫收笔迅疾

向

　　"向"字为上三包围结构。

　　"向"字横宽，线条粗壮。字形宽大，超出正常比例，为遮盖原有的"於"字。

　　"向"字偏楷法，行笔缓而沉稳。横折钩出钩含蓄，似有似无。"口"字取斜势，增加动感。

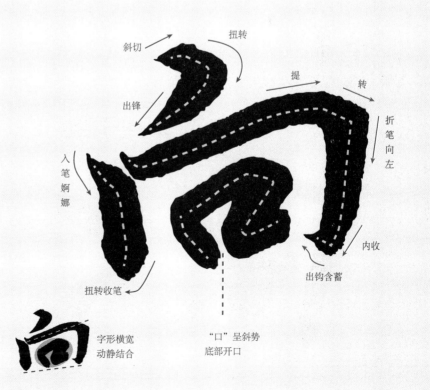

斜切

扭转

提

转

出锋

折笔向左

入笔婀娜

内收

出钩含蓄

扭转收笔

字形横宽
动静结合

"口"呈斜势
底部开口

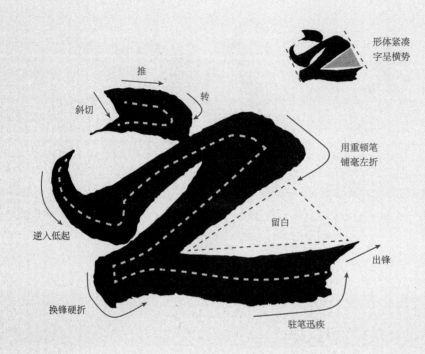

之

"之"字为单一结构，这是《兰亭序》中的第十三个"之"字。

这个"之"字是笔画最粗壮的一个，遮盖原有的"今"字。

这个字以方笔为主，字形紧缩，线条密集，横折几乎贴在一起，密不透风。捺画则舒展很多，为横折留出空间。

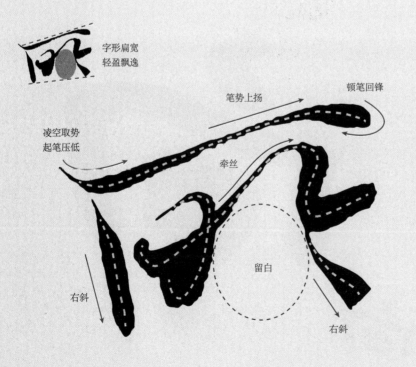

所

"所"字为左右结构，这是《兰亭序》中的第五个"所"字。

这个"所"字笔意轻灵，行笔速度较快，线条细韧，直线和曲线相结合，动感很强。

文字左右集中，中间留出较大空白，疏密有致。

欣

　　"欣"字为左右结构，这是《兰亭序》中的第二个"欣"字。

　　"欣"字左右舒展，疏密得当，留白均匀。"斤"字粗壮，"欠"字略细。点画形态及结构结体均处理得清晰明了。

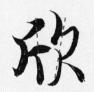

内紧外松
外围舒展

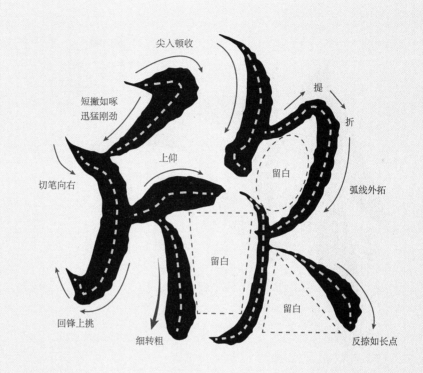

尖入顿收

短撇如啄
迅猛刚劲

提

折

上仰

留白

切笔向右

弧线外拓

留白

回锋上挑

留白

细转粗

反捺如长点

俛（俯）

　　"俛"字为左右结构，是"俯"字的异体字。

　　单立人紧缩，撇短竖长，竖画收笔很重。

　　"免"字张力很强，行笔连贯，圆笔为主，转折流畅。上部紧密，长撇和竖弯钩笔势舒展。

　　左右部件距离拉开，中间留白。

左低右高
左收右放

回笔

圆折

长撇写短

转锋

留白

回锋

收笔方硬

圆折

钩向内收

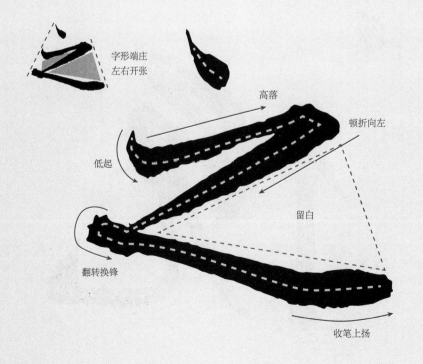

撇似竹叶

点为短撇

左高右低
多处留白

横折钩圆转
顺势换锋

右

左

提

留白

竖似长点

欲左先右
反向发力
线内蓄势

挑出

顿笔调锋

字形端庄
左右开张

高落

顿折向左

低起

留白

翻转换锋

收笔上扬

仰

　　"仰"字为左右结构，这是《兰亭序》中的第三个"仰"字。

　　字呈横势，竖画收短。线形浑厚圆润，从左向右由粗转细。

　　单立人撇如竹叶，竖似长点。右侧行笔流畅，或笔断意连，或牵丝映带。竖画出钩，首尾顾盼。

之

　　"之"字为单一结构。这是《兰亭序》中的第十四个"之"字。

　　此字有楷法笔意，俊雅疏朗，左右开张，平衡稳定。

閒（间）

　　"閒"字为上三包围结构。"閒"是"间"的异体字，此处中间为"月"字。"閒"字以方笔为主，俊逸硬朗。門字框笔势内收，顶部三点翻转错落，极有动感。

　　"月"字收窄，門字框内左右留白。月字框外拓，两横连写，形似两点，增加动感。

字形方正
字内留白

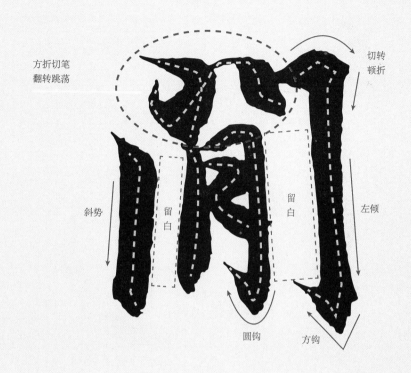

方折切笔
翻转跳荡

切转
顿折

斜势

留白

留白

左倾

圆钩

方钩

以

　　"以"字是左右结构，这是《兰亭序》中的第五个"以"字。

　　这个"以"字圆转灵动，如水面涟漪，起伏跳荡。

　　左边两点与右侧的"人"字距离很远，空间留白。

起伏跳荡
左低右高

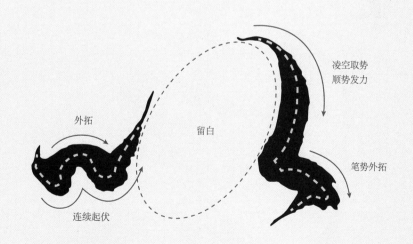

凌空取势
顺势发力

外拓

留白

笔势外拓

连续起伏

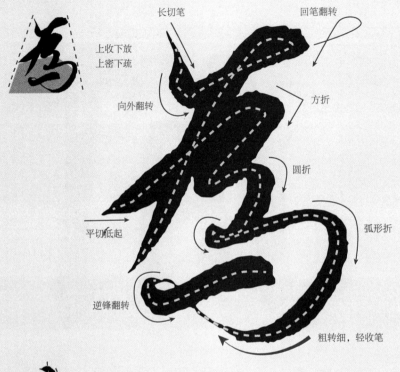

长切笔
回笔翻转
上收下放
上密下疏
方折
向外翻转
圆折
弧形折
平切低起
逆锋翻转
粗转细，轻收笔

为（为）

"为"为单一结构，这是《兰亭序》中的第二个"为"字。

字形上收下放，上密下疏，上紧下松。

"为"字以圆笔为主，线条圆润刚健。行笔中调整提按力量，粗细变化丰富、微妙。

以一横画代替四点，简洁明了。

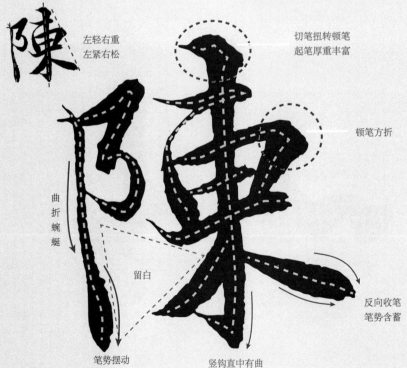

左轻右重
左紧右松
切笔扭转顿笔
起笔厚重丰富
顿笔方折
曲折蜿蜒
留白
反向收笔
笔势含蓄
笔势摆动
竖钩直中有曲

陈（陈）

"陈"字为左右结构，左轻右重，左紧右松。

左耳刀用笔较轻，笔意轻快，竖画细韧蜿蜒。

"東"字端庄厚重，多用楷法。中间"曰"字的第三横加长，左右伸展，与中间粗竖形成十字架结构，使"東"字重心非常稳固。撇、捺内敛，笔内含势。

迹

　　"迹"字为左下包围结构。

　　"迹"字神采奕奕，处处有动势。"亦"字三点近掷远抛，由近及远，回锋收笔，与走之底遥相呼应。

　　走之底线条极简，竖撇曲线紧绷，如云帆高挂，平捺舒展劲挺，似沧海浮舟。

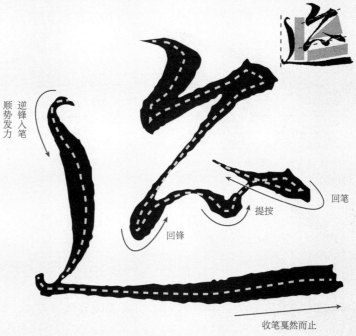

内外呼应
动感强烈

逆锋入笔
顺势发力

回笔

提按

回锋

收笔戛然而止

中间留白
形态放纵

猶（犹）

　　"猶"字为左右结构。

　　反犬旁首撇修长硬朗，形似象牙。弯钩起笔夸张，尖锋入笔向右推进，再转锋向下写弧线，收笔无钩，内敛含蓄。第二笔短撇出乎意料，线形粗壮，收笔回锋，线内蓄势。

　　右侧"酋"字行笔张扬。两点起伏跳荡，下面"酉"字饱满，横折有弧无折，收笔上挑出锋极长，与两竖呼应。

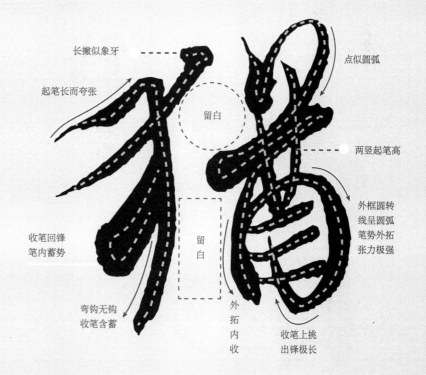

长撇似象牙

起笔长而夸张

留白

点似圆弧

两竖起笔高

外框圆转
线呈圆弧
笔势外拓
张力极强

收笔回锋
笔内蓄势

留白

外拓内收

弯钩无钩
收笔含蓄

外拓内收

收笔上挑
出锋极长

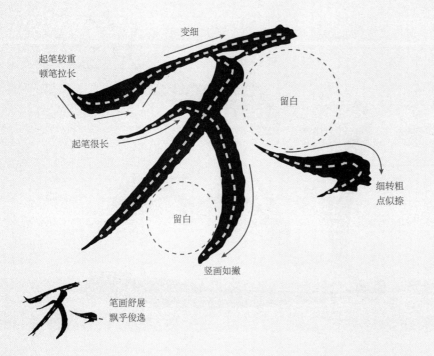

变细

起笔较重
顿笔拉长

留白

起笔很长

细转粗
点似捺

留白

竖画如撇

笔画舒展
飘乎俊逸

不

"不"字为单一结构，这是《兰亭序》中的第三个"不"字。

这个"不"字有仙逸之气，每一笔画都在动，如玉树临风，迎风飞舞，飘乎如仙，意境旷达而深远。

横画起笔重，又突然收力向右上平推，线条变细，收笔时回锋向下。长撇稳重，竖画似满弓，尖入尖出，起笔极长，圆转顺势向下，收笔出锋。点似反捺，轻入重收。

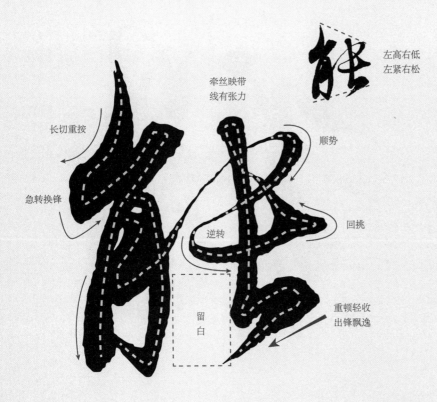

左高右低
左紧右松

牵丝映带
线有张力

长切重按

顺势

急转换锋

回挑

逆转

留白

重顿轻收
出锋飘逸

能

"能"字为左右结构。

左侧收紧，右侧舒展。跌宕起伏，全字不见一条直线。线条紧细，线内蓄势，极有张力，每一笔似乎都在尽情释放力量。

左侧线条粗厚，右侧较细，纤丝不断，笔意连绵。

不

　　"不"字为单一结构，这是《兰亭序》中的第四个"不"字。

　　这个"不"字写得轻松，写意，笔速放缓，线条厚实圆润。字的重心靠下，最后一点形似反捺，收笔向外。

字呈横势
左右留白

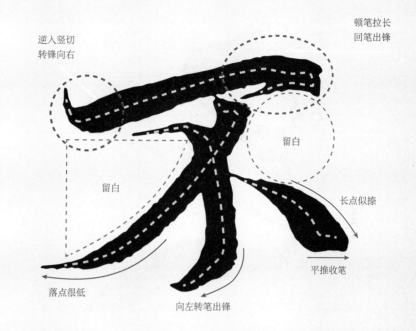

逆入竖切
转锋向右

顿笔拉长
回笔出锋

留白

留白

长点似捺

平推收笔

落点很低

向左转笔出锋

以

　　"以"字为左右结构，这是《兰亭序》中的第六个"以"字。

　　这个"以"字线条厚重，笔势沉着，字势险峻。左侧不再以两点表示，收缩很紧，竖折、点集中在一起。右侧"人"字向左顾盼，重心向右倾斜。文字看似不稳，结合上下章法，实为有意为之。

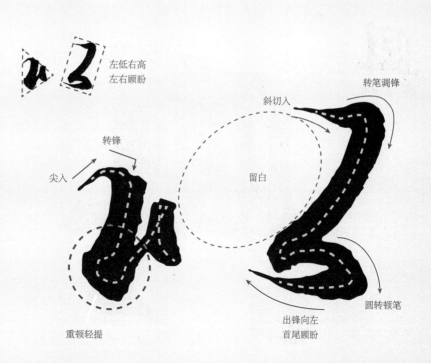

左低右高
左右顾盼

斜切入

转笔调锋

转锋

尖入

留白

重顿轻提

出锋向左
首尾顾盼

圆转顿笔

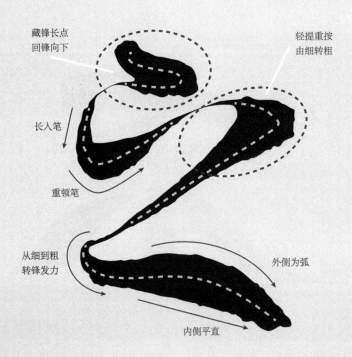

藏锋长点
回锋向下

轻提重按
由细转粗

长入笔

重顿笔

从细到粗
转锋发力

外侧为弧

内侧平直

之

"之"字为单一结构，这是《兰亭序》中的第十五个"之"字。

这是《兰亭序》中唯一以藏锋起笔的"之"字，左右基本对齐，上紧下松，上收下放。

整个字一笔完成，牵丝不断，行笔畅快。

上密下疏
极轻极重

粗　　粗　　细　　外拓　　内撇

连绵不绝
疏密得当

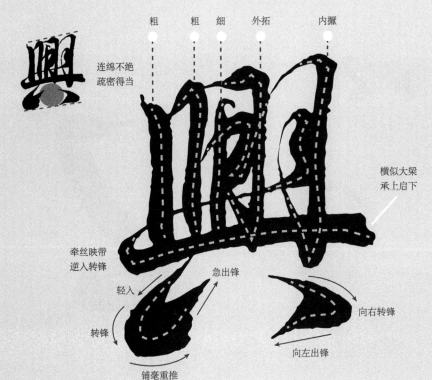

横似大梁
承上启下

牵丝映带
逆入转锋

轻入

急出锋

向右转锋

转锋

向左出锋

铺毫重推

興（兴）

"興"字为上下结构。

"興"字外形端庄，线条浑厚圆润，行笔流畅，气势磅礴。

连续五笔竖画，长短、粗细、内撇、外拓变化丰富，韵律和节奏感极强。笔画之间纤丝飘逸，细而不断。

底部两点相向，以重笔铺毫，雄浑凌厉，如惊涛拍岸，似急浪奔涌。

懷（怀）

　　"懷"字为左右结构，这是《兰亭序》中的第三个"懷"字。

　　竖心旁饱满圆润，血肉丰满。右侧锋芒毕露，尖笔较多，线条骨力硬朗，衣字底重心靠右，左右伸展，潇洒飘逸，确有衣袂飘飘之感。

　　字形左紧右松，左右距离较远，中间留白，密中有疏，字形通透。

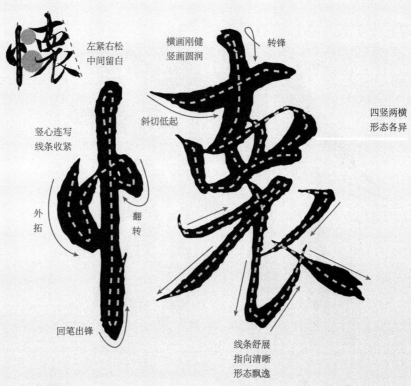

左紧右松
中间留白

横画刚健
竖画圆润

转锋

斜切低起

四竖两横
形态各异

竖心连写
线条收紧

外拓

翻转

回笔出锋

线条舒展
指向清晰
形态飘逸

况

　　"况"为左右结构，左低右高。

　　"况"字笔画不多，部件相对简单。点画精妙，笔笔精彩，"况"字胜在结体，赢在字势。左侧两点连贯，第二点与"口"字竖画意连。"兄"字结体清奇，如虎卧山岗，抬头望月。"口"小靠上，连续折笔，带出竖撇。竖弯钩先向左转，然后蓄势向右下发力，回锋出钩，与"口"字首尾相连。

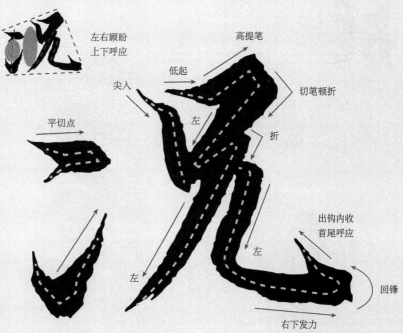

左右顾盼
上下呼应

高提笔

尖入

低起

切笔顿折

平切点

左

折

左

左

出钩内收
首尾呼应

左

右下发力

回锋

转锋

转锋

逆入

转锋

内切

斜

圆转

两横如点

留白

收笔含蓄

顿折出钩

脩（修）

"脩"为左右结构，这是《兰亭序》中的第三个"脩"字。

单立人线条尖锐、硬朗，竖画切笔很长，形似短刀。中间的竖画有意加强，略向右斜，与单立人平行。右上反文舒展，"月"字饱满，两横如点，用笔轻松。

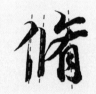

左右依靠
共向轴线

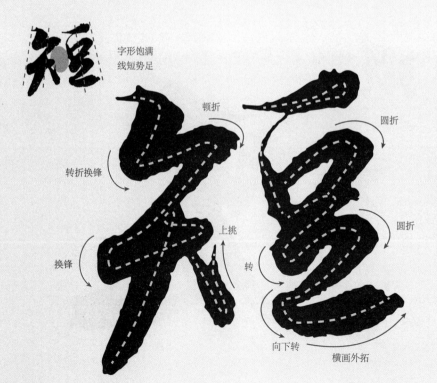

字形饱满
线短势足

顿折

圆折

转折换锋

圆折

上挑

换锋

转

向下转

横画外拓

短

"短"字为左右结构。左右部分向中轴斜靠，重心在中轴。

圆笔为主，笔画收紧，字形饱满。线条粗厚坚实，藏锋、露锋结合使用。左侧"矢"字撇横皆短，最后一点收笔时上挑出锋，与"豆"字横画意连。"豆"字牵丝映带，连续扭转，一笔完成。

随

　　"随"字为左右结构，这是《兰亭序》中的第二个"随"字。

　　此字的形态与第一个"随"字接近，主要区别体现在几处细节变化上。"有"字长横变短，"月"字偏楷法，法度严谨。走之底的线条变细，长捺笔势平缓，形似横画。

顶部错落
底部平齐

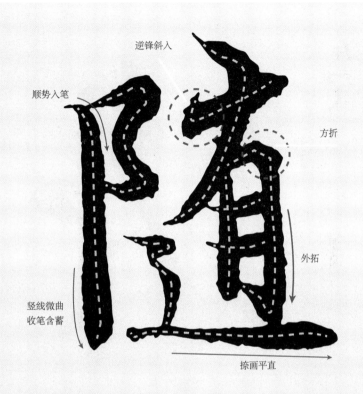

逆锋斜入

顺势入笔

方折

外拓

竖线微曲
收笔含蓄

捺画平直

化

　　"化"字为左右结构。

　　"化"字笔速放缓，偏楷法笔意。起笔、行笔、收笔精致细腻。线条厚实，弹性很足，收笔内敛、含蓄。

字呈横势
留白较多

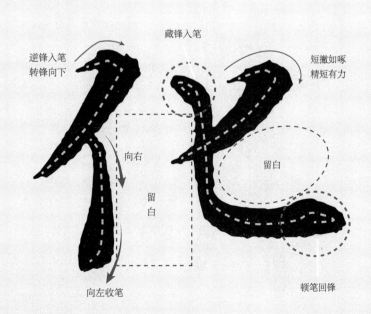

藏锋入笔

逆锋入笔
转锋向下

短撇如啄
精短有力

向右

留白

留
白

向左收笔

顿笔回锋

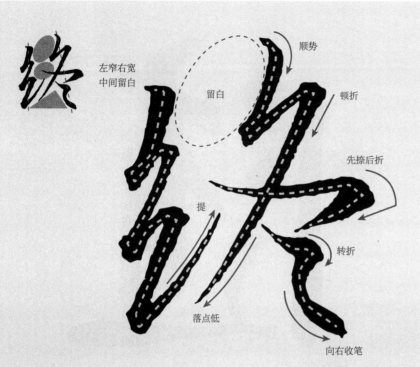

左窄右宽
中间留白

留白

顺势

顿折

先捺后折

提

转折

落点低

向右收笔

终

"终"字为左右结构。

"终"字形态清劲，线条舒展，大开大合，无拘无束。

绞丝旁的最后一笔拉得很长，与"冬"字穿插。"冬"字的第一撇短小，第二撇极长，落点很低。捺画收笔回锋向下出钩，两点顺势写出。

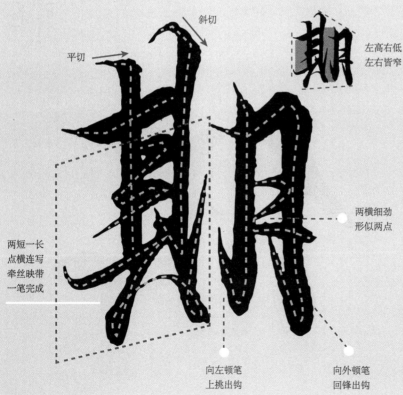

斜切

平切

左高右低
左右皆窄

两横细劲
形似两点

两短一长
点横连写
牵丝映带
一笔完成

向左顿笔
上挑出钩

向外顿笔
回锋出钩

期

"期"字为左右结构，字形左高右低。

"期"字以方笔为主，尖锋较多，凌厉硬朗。

"其"字修长，四横两竖各有姿态。"其"字第一横厚重，第二、第三、第四横与两点一气呵成，收笔时用力上挑，牵丝如提。

"月"字收窄，横竖交叉。左撇成竖，收笔时顿笔出钩，力感极强。两横细韧，形似两点。

於（于）

"於"字为左右结构，这是《兰亭序》中的第四个"於"字。

这个"於"字端庄清秀，方圆结合，用笔轻松。左边的"方"字向左方伸展，横画的右侧微微露头。右边部件收窄，连续折笔提按，线条很有韵律感。

文字的左右部分拉开距离，中间留白。

左宽右窄
中间留白

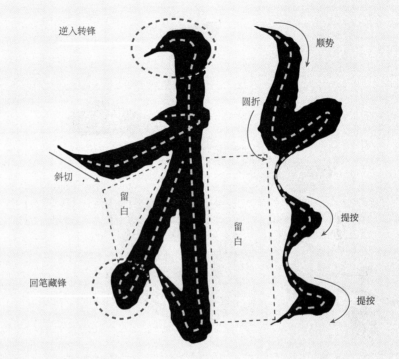

逆入转锋

顺势

圆折

斜切

留白

留白

提按

回笔藏锋

提按

盡（尽）

"盡"字为上下结构，字呈纵势。

"盡"字挺拔俊朗，行笔干净利落。六笔横画形态各异，尤其起笔极尽变化。竖画粗壮，直中有曲，力感极强，撑起整个字势。三点起伏跌宕，笔笔皆重。皿字底弱化中间两竖，最后一笔横画线条细劲、有起伏，直中有曲。

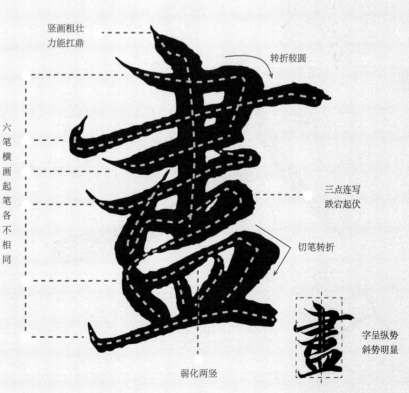

竖画粗壮
力能扛鼎

转折较圆

六笔横画起笔各不相同

三点连写
跌宕起伏

切笔转折

弱化两竖

字呈纵势
斜势明显

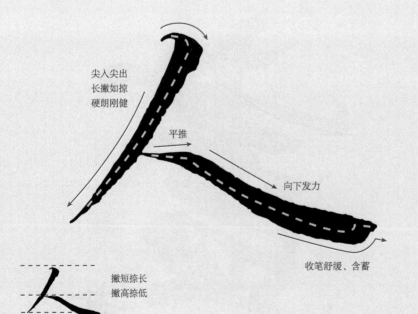

斜切

转锋

重顿笔

凌空取势
切笔低起

方折

斜切

直中有曲
左右均衡

转笔出锋

扭转收笔

古

"古"字为上下结构，细节丰富。

"十"字横不平，竖不直。横画低起笔，高落笔。竖画欲左先右，弧似弯弓。

"口"字左右分开，上下开口。左竖似点，右边的横折与下面的横连写，两个折笔上重下轻。

尖入尖出
长撇如掠
硬朗刚健

平推

向下发力

收笔舒缓、含蓄

撇短捺长
撇高捺低

人

"人"字为单一结构。这是《兰亭序》中的第二个"人"字。

长撇位置靠上，尖入尖出，线形硬朗。捺画起笔较低，先平推，后轻转锋向右下发力推进，收笔含蓄，微微出尖。

云

"云"字为单一结构。

第一横为点，位置靠上，方向朝下。下面的部件压低，与点的距离很远。横折点一笔完成，行笔干净、利落，线条短粗，顿笔、转折清晰。

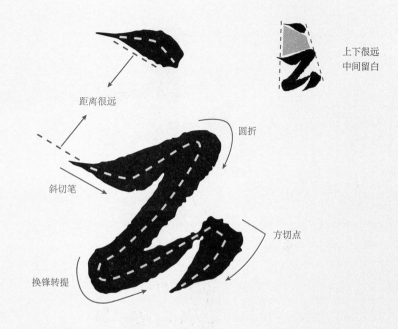

距离很远

斜切笔

换锋转提

圆折

方切点

上下很远
中间留白

死

"死"字为单一结构。左紧右松，首尾呼应。

斜切低起笔，向右上推进，横画落点较高。然后顿折转锋向左写第一撇，再回笔转锋，顺势写第二撇。

左右两点连写，左重右轻，左低右高，牵丝意连，把左右部件结合在一起。竖弯钩笔势内收，张力很强。

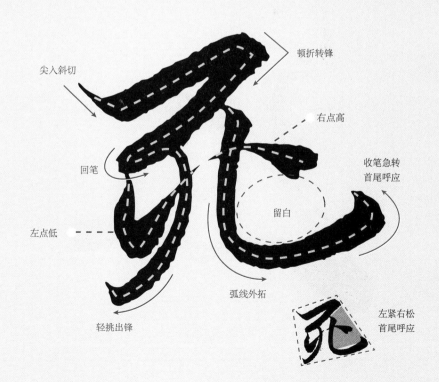

尖入斜切

回笔

左点低

顿折转锋

右点高

收笔急转
首尾呼应

留白

弧线外拓

轻挑出锋

左紧右松
首尾呼应

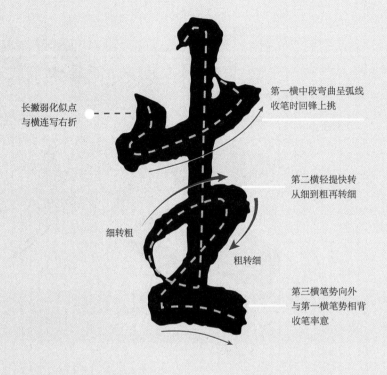

长撇弱化似点
与横连写右折

第一横中段弯曲呈弧线
收笔时回锋上挑

第二横轻提快转
从细到粗再转细

细转粗

粗转细

第三横笔势向外
与第一横笔势相背
收笔率意

生

"生"为单一结构。

字形极窄、极高，竖线垂直，重心平稳。线条粗厚，行笔流畅，转折、顿挫清晰。

字形极窄
轴线垂直

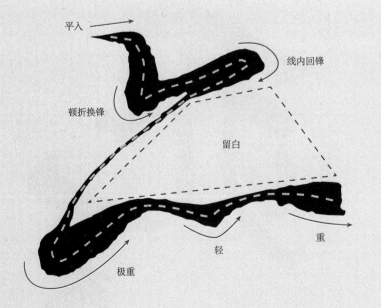

平入

线内回锋

顿折换锋

留白

重

轻

极重

亦

"亦"字为单一结构，这是《兰亭序》中的第二个"亦"字。

这个"亦"字一笔完成，变化丰富，用笔跳荡，轻重、提按明显，线条反差较大。

字呈横势
中段留白

大

"大"字为单一结构，这是《兰亭序》中的第二个"大"字。

第一个"大"字内敛，这个"大"字张扬，用笔率意、酣畅。

此字一共三笔，笔笔精彩，起笔、收笔各有不同。第一笔长横斜切低起笔，顿笔回锋收笔。第二笔竖撇尖锋入纸，顺势转锋向下，收笔时上挑出尖，与最后一笔捺画呼应。第三笔反捺，尖锋低起笔，笔势向外，收笔时顺势出锋。

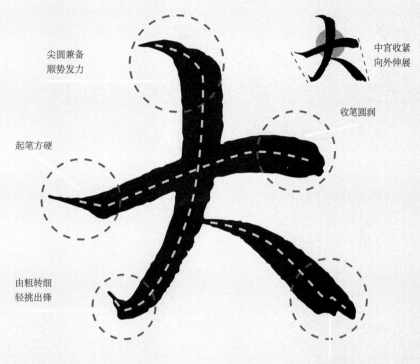

尖圆兼备
顺势发力

中宫收紧
向外伸展

收笔圆润

起笔方硬

由粗转细
轻挑出锋

重顿轻收

矣

"矣"字为上下结构，这是《兰亭序》中的第二个"矣"字。

与第一个"矣"字迥然不同，第一个"矣"字端正严谨，这个"矣"字纵情肆意，跳荡活跃，大开大合。

上下两点最为夸张。第一点以撇为点，弧度极大，形似弯月。最后一捺，以点法书写，用力向右伸出，收笔时向左急转，迅速出锋。

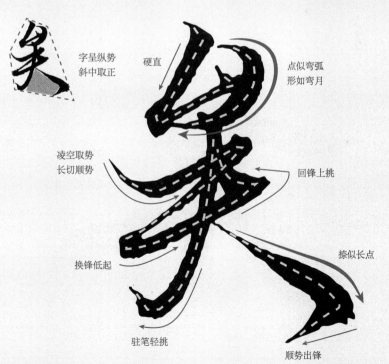

字呈纵势
斜中取正

硬直

点似弯弧
形如弯月

凌空取势
长切顺势

回锋上挑

换锋低起

捺似长点

驻笔轻挑

顺势出锋

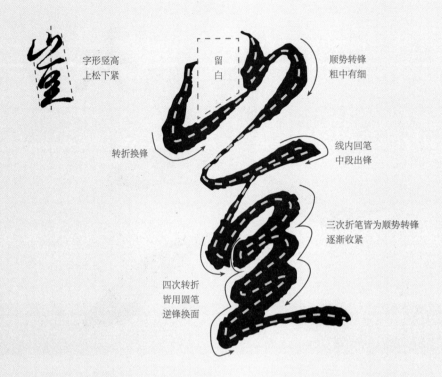

字形竖高
上松下紧

留白

顺势转锋
粗中有细

转折换锋

线内回笔
中段出锋

三次折笔皆为顺势转锋
逐渐收紧

四次转折
皆用圆笔
逆锋换面

豈（岂）

"豈"字为上下结构。

"豈"字完全放开，有草书笔意。

行笔迅速，线条流畅，气韵贯通，连绵不绝。

"山"字靠左，"豆"字靠右。起笔松弛，空间疏朗，临结束时突然收紧，点横互换，连续折笔，粗细轻重转换，一气呵成。

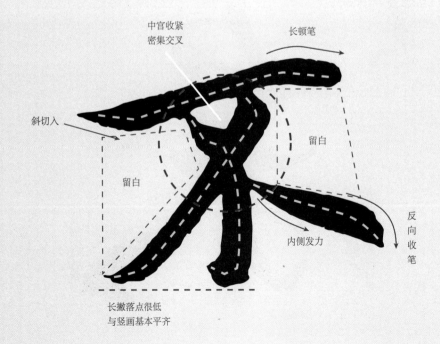

中宫收紧
密集交叉

长顿笔

斜切入

留白

留白

内侧发力

反向收笔

长撇落点很低
与竖画基本平齐

不

"不"字为单一结构，这是《兰亭序》中的第五个"不"字。

张弛有道，"不"字回归平静。线条厚实圆润，横、竖、撇、点均以楷法书写。最后一点有意写长，形似反捺，增强了字势的稳定性。

字形端庄
左右均衡

痛

　　"痛"字为左上包围结构，字呈纵势，字形较窄。为了遮盖底层的字，"痛"字加大，线条加粗，气势很足。

　　起笔凌厉，行笔简洁，收笔果断。尖锋较多，线条硬直。病字旁靠左，"甬"字靠右。"甬"字虽然笔画较密，但排列均匀，并无拥挤感。

字呈纵势
横画平行

哉

　　"哉"字为右上包围结构。

　　左侧收紧，右侧戈钩伸展；左侧蓄势，右侧释放。

　　横、竖笔画斜势明显，低起高落。"口"字以两点代替，收笔出锋，与戈钩呼应。戈钩充分释放力量，向右下伸展，收笔时顿笔蓄势，上挑出钩，硬可斩铁。右上方的最后一笔落点尖锐凌厉。

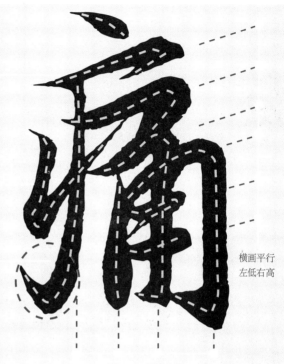

低起高落
由细转粗

两点连写
形似竖提

竖撇硬直
收笔出钩

横画平行
左低右高

纵向分割
如柱排列

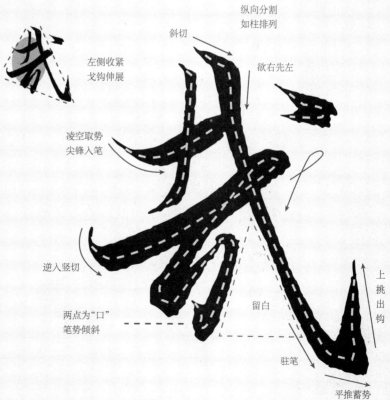

左侧收紧
戈钩伸展

斜切

欲右先左

凌空取势
尖锋入笔

逆入竖切

两点为"口"
笔势倾斜

留白

驻笔

上挑出钩

平推蓄势

四、冬日篇

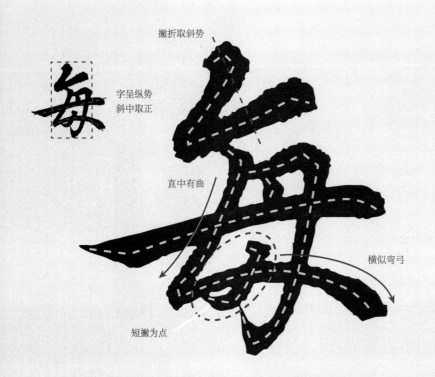

撇折取斜势

字呈纵势
斜中取正

直中有曲

横似弯弓

短撇为点

每

"每"字为上下结构。

"每"字偏楷法用笔，字形清雅。方笔为主，线条硬直，直中有曲，变化丰富。

此字清奇之处有二：一是"母"字的第二点拉长，突破边框，形似短撇；二是"母"字竖折，折线成弧，收笔向下。这两处写法增加了意趣，活跃了字势。

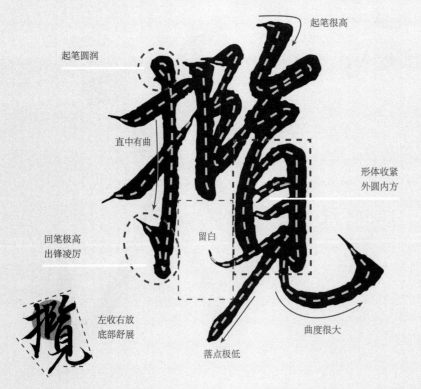

起笔很高

起笔圆润

直中有曲

形体收紧
外圆内方

回笔极高
出锋凌厉

留白

左收右放
底部舒展

曲度很大

落点极低

攬（揽）

"攬"字为左右结构。

提手旁收紧，缩小比例，位置靠上。

"覽"字简写，字形收窄，上收下放。此字有多处转折，连续换锋使转，气韵贯通。"见"字底部放开，左右伸展，线条柔韧。

昔

"昔"字为上下结构。

"昔"字形体修长，线条简洁。上面部件的两横两竖中，横画一长一短，竖画一正一斜。下面的"日"字外拓，弧度明显。

中间长横收笔回锋，中段出锋向下写"日"字，使上下合二为一，浑然一体。

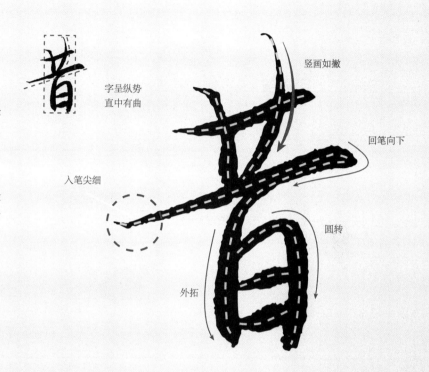

竖画如撇

字呈纵势
直中有曲

回笔向下

入笔尖细

圆转

外拓

人

"人"字为单一结构，这是《兰亭序》中的第三个"人"字。

这个"人"字字形扁宽，斜撇较短，捺画收笔粗壮、方直。

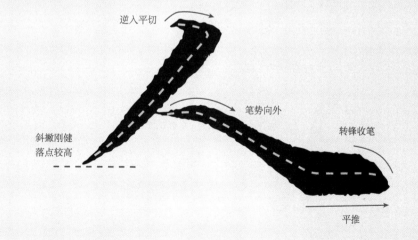

逆入平切

笔势向外

转锋收笔

斜撇刚健
落点较高

平推

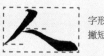

字形扁宽
撇短捺长

尖锋入

笔画密集

顿笔起

顿笔收

留白

興（兴）

"兴"字为上下结构，这是《兰亭序》中的第二个"兴"字。

这个"兴"字字势内敛，线内含势，无浮夸之处。形体方正，起笔、行笔、收笔交待得明白清晰。

字形端庄
上密下疏

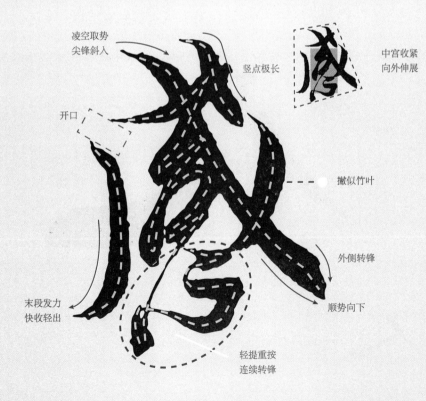

凌空取势
尖锋斜入

竖点极长

中宫收紧
向外伸展

开口

撇似竹叶

末段发力
快收轻出

外侧转锋

顺势向下

轻提重按
连续转锋

感

"感"字为上下结构，这是《兰亭序》中的第二个"感"字。

这个"感"字极为精彩，点画内含动势，笔锋所到之处皆力足势强。整体中宫收紧，外部舒展，"心"字写小，但仍然保持着"感"字原本的上下结构关系。

之

　　"之"字为单一结构，这是《兰亭序》中的第十六个"之"字。

　　这个"之"字一改常态，上松下紧，上宽下窄。线条粗重厚实，长捺缩短，平直似横。

上宽下窄
捺似短横

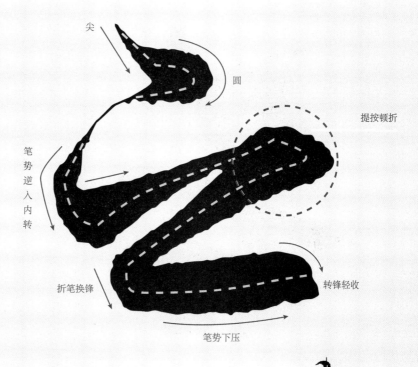

尖

圆

提按顿折

笔势逆入内转

折笔换锋

转锋轻收

笔势下压

由

　　"由"字为单一结构。

　　"由"字方正对称。为了避免古板，横竖笔画做了很多变化。第一竖似长点，尖起圆收。中竖起笔圆转，中段弯曲。中间横画靠左避右，最后一横向右伸出。左右两竖向中心倾斜，使"由"字的形态上宽下窄，不再方正。文字的四个角或笔画交叉，或留出空隙，有粗有细，有方有圆，变化丰富。

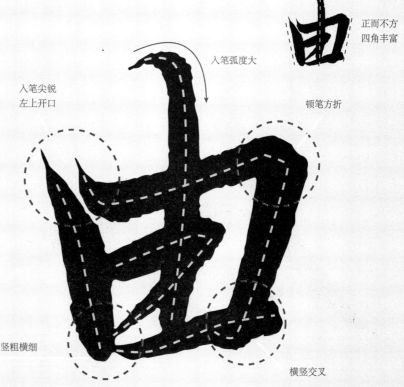

正而不方
四角丰富

入笔弧度大

入笔尖锐
左上开口

顿笔方折

竖粗横细

横竖交叉

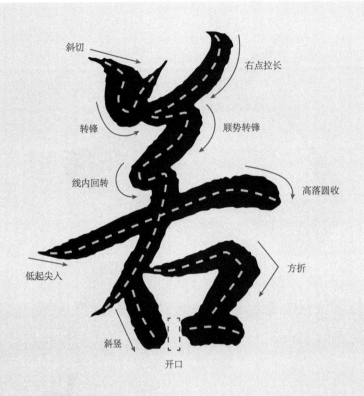

斜切
右点拉长
转锋
顺势转锋
线内回转
高落圆收
低起尖入
方折
斜竖
开口

若

"若"字为上下结构。

"若"字结构简洁明了。草字头以圆笔书写，字形收紧。"右"字以方笔为主，字势开阔。

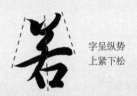

字呈纵势
上紧下松

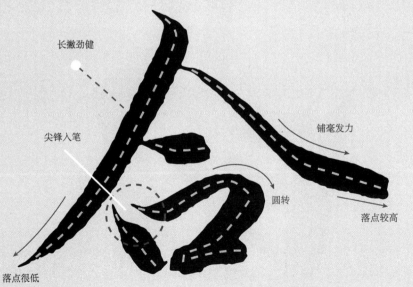

长撇劲健
尖锋入笔
铺毫发力
圆转
落点较高
落点很低

合

"合"字为上下结构。

人字头撇长捺短，长撇落点极低，捺画落点靠上。

横画如点，"口"字扁宽，左侧开口，转折圆润。

撇捺伸展
底部收缩

一

　　"一"字为单一结构，这是《兰亭序》中的第五个"一"字。

　　"一"字斜切起笔，中段向上隆起，顿笔回锋收笔，果断坚决，干净利落。

顿笔回锋

方切起笔

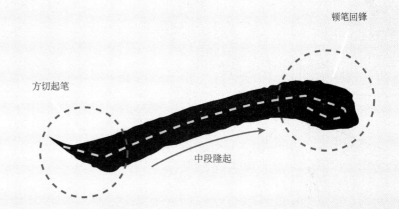

中段隆起

左底右高
方起圆收

左右对称
字势平稳

起笔相似
形态迥异

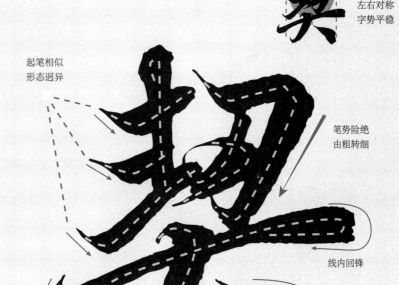

笔势险绝
由粗转细

契

　　"契"字为上下结构。

　　"丰"字竖画底部不出头，三横两短一长，左右错落，斜切起笔。"刀"字横折钩向左斜，笔势极险，重心不稳。"刀"字多了一点，撇点交叉，极大地增强了线条的动感。

　　"大"字的横画加长，低起高落，收笔厚重，承上启下。长撇写短，内含笔势。落点极重，如巨石坠落。

线内回锋

逆入转锋

重顿笔

顺势上挑

拖笔下按

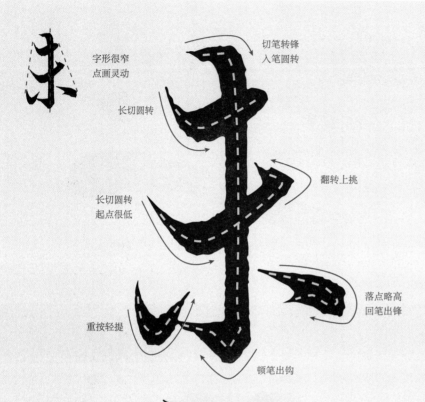

字形很窄
点画灵动

长切圆转

切笔转锋
入笔圆转

长切圆转
起点很低

翻转上挑

重按轻提

落点略高
回笔出锋

顿笔出钩

未

"未"字为单一结构。

"未"字对称，笔画简单，但力求变化，线条处理得非常精彩。

两横皆短，凌空取势，入笔弧度很大。重按后提起，低起高落，拒绝平直。竖钩起笔圆转，收笔方硬，坚劲挺直。撇、捺本是伸展笔画，这里写成两点，笔势跳跃，增强灵动感。

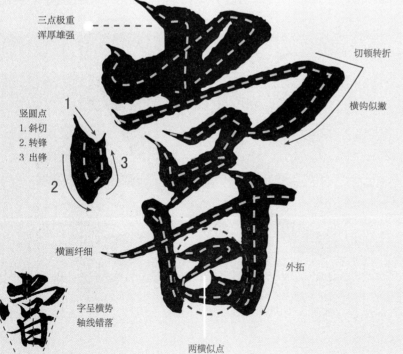

三点极重
浑厚雄强

竖圆点
1. 斜切
2. 转锋
3 出锋

切顿转折

横钩似撇

横画纤细

字呈横势
轴线错落

外拓

两横似点

尝（尝）

"尝"字为上中下结构。

党字头方笔较多，写得厚重宽大。"口"字扁小，"甘"字以圆笔为主，字形压扁，线形活跃。

"尝"字分为上中下三部分，轴线并非垂直。"口"字靠右，"甘"字更甚。

不

　　"不"字为单一结构，这是《兰亭序》中的第六个"不"字。

　　这个字用笔泼辣，点画夸张，线形变化剧烈。

　　横画的起笔、收笔都较重，提按明显。撇画浑厚，收笔不泄劲儿，先顿笔，后轻收。撇画和竖画之间的斜线，后人亦有争议，临习时无需刻意模仿。竖画粗壮，末段突然收力向左转细，顺势出尖，变化强烈。最后一点粗细变化巨大，极为罕见。

点画夸张
变化剧烈

顿笔较长
自然收笔

尖圆结合
入笔较重

尖入尖出
极轻极重

顿笔轻收

突然左折
粗细巨变

轻挑出尖

臨（临）

　　"臨"字为左右结构。

　　线条以曲线为主，多用圆笔，转折畅快，笔意连绵。

　　"臣"字的最后一笔牵丝极长，虽左右部件的距离拉开，但笔断意连，气韵贯通。

左低右高
中间留白

三次转折
方圆结合

回锋

翻转

尖入

长提

圆收

长顿折

换锋转折
由圆到方

文

"文"为单一结构。

"文"字横阔，点横连写似斜折，线形厚实。撇捺左右伸展，游丝不断，笔意连贯。

逆入转锋

顿笔回锋

转折换锋

顺势向下

顺势发力

顺势翻转

重笔缓收

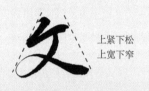

上紧下松
上宽下窄

嗟

"嗟"字为左右结构，字形极窄，对比夸张。

"口"字的比例缩小，线硬且粗，如无开口，形似墨团。

"差"字极力收窄，字呈纵势，五横虽短，形态迥异。整个字中的唯一竖画，纤细异常，粗中有细，密中见疏。

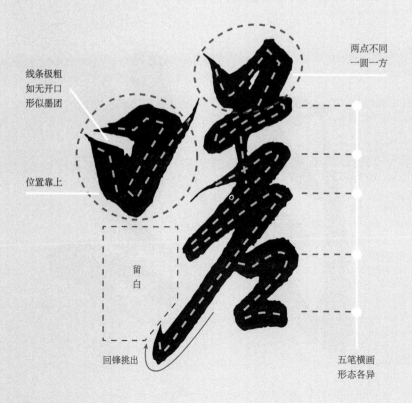

两点不同
一圆一方

线条极粗
如无开口
形似墨团

位置靠上

留白

回锋挑出

五笔横画
形态各异

字形收窄
"口"字靠上

悼

　　"悼"字为左右结构，左正右斜。

　　竖心旁结构收紧，左点极重，右点极轻，与竖连写。竖线直中有曲，收笔时上挑出锋，与"卓"字呼应。

　　"卓"字斜势明显。竖画起笔较高，向左倾斜似短撇。"日"字笔画交叉，线条夸张，"十"字的竖画斜指右侧，似倒非倒。

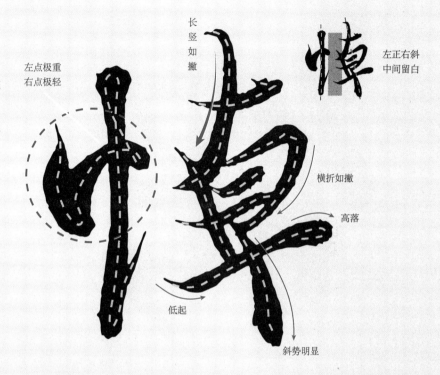

左点极重
右点极轻

长竖如撇

左正右斜
中间留白

横折如撇

高落

低起

斜势明显

不

　　"不"字为单一结构，这是《兰亭序》中的第七个"不"字。

　　这个"不"字字形张扬，苍劲雄浑，笔笔含势，每一条线都向外迸发着力量。行笔速度随提按节奏或快或慢，笔断意连，笔画之间有呼应。

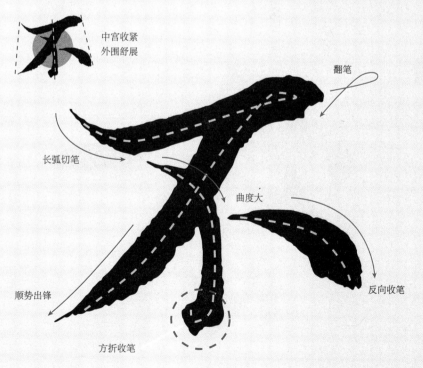

中宫收紧
外围舒展

翻笔

长弧切笔

曲度大

顺势出锋

反向收笔

方折收笔

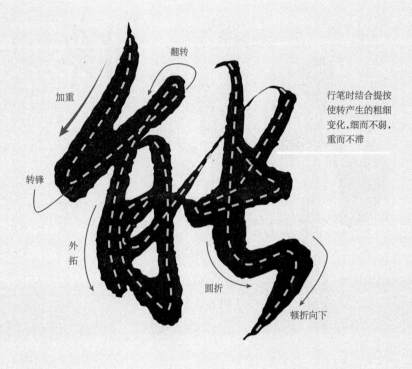

翻转

加重

行笔时结合提按
使转产生的粗细
变化,细而不弱,
重而不滞

转锋

外拓

圆折

顿折向下

能

"能"字为左右结构,这是《兰亭序》中的第二个"能"字。

字形左右相依,相互穿插,紧密相连。

线条粗细变化丰富,行笔时结合提按使转发力,韵律感、节奏感更强,线条细而不弱,重而不滞。

左右穿插
字形多变

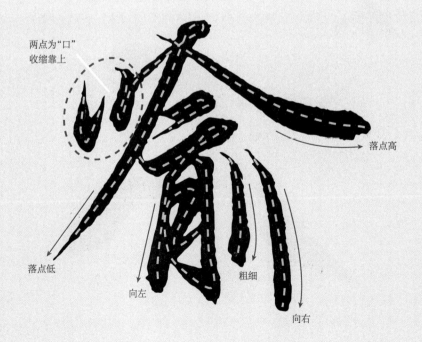

两点为"口"
收缩靠上

落点高

落点低

向左

粗细

向右

喻

"喻"字为左右结构。

两点为"口",有意弱化,位置靠上,落在"俞"字上方。

"俞"字撇捺舒展,撇长捺短,重心靠左。立刀简洁,无多余修饰,如两条斜线延展,增强了动势。

"口"小靠上
"俞"字舒展

之

　　"之"字为单一结构，这是《兰亭序》中的第十七个"之"字。

　　这个字是《兰亭序》第二十三行的第三个字，字形窄小，呈纵势，收笔出锋，与下个字意连，符合章法。

字呈纵势
轴线倾斜

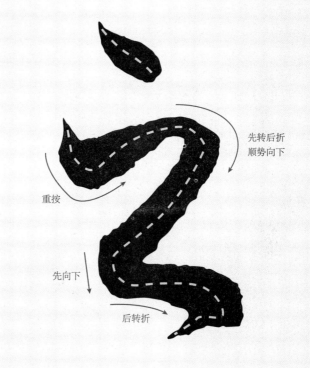

先转后折
顺势向下

重按

先向下

后转折

於（于）

　　"於"字为左右结构，这是《兰亭序》中的第五个"於"字。

　　与第四个"於"字相似，仅在局部笔画的起笔、收笔上做了变化。整体以圆笔为主，顿折清晰。

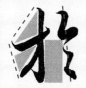

左宽右窄
中间留白

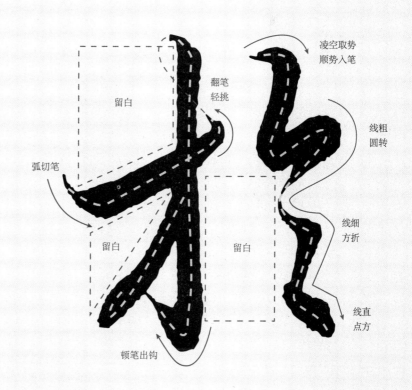

凌空取势
顺势入笔

翻笔
轻挑

留白

线粗
圆转

弧切笔

留白

留白

线细
方折

线直
点方

顿笔出钩

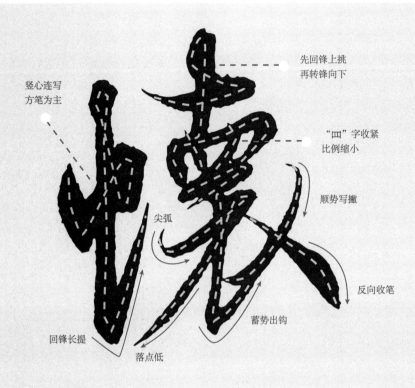

先回锋上挑
再转锋向下

"皿"字收紧
比例缩小

顺势写撇

尖弧

竖心连写
方笔为主

反向收笔

回锋长提

蓄势出钩

落点低

懐（怀）

"懐"字为左右结构，这是《兰亭序》中的第四个"懷"字。

这个字大开大合，纵情肆意，用笔果敢、爽利，无任何繁冗修饰。

竖心旁以方笔为主，形状收紧。右侧上半部分收紧，衣字底中线靠右，左右伸展，线条细韧，形态夸张。

左收右放
上紧下松

外圆内方

开口

留白

切笔铺毫
由粗转细

铺毫推进
直中有曲

重收笔

固

"固"字为全包围结构。

外框粗重，左上角开口。铺毫切笔，中锋、侧锋兼施。横画较轻，变化丰富。

"古"字收紧，与外框上下相接，位置靠左，右侧留白。

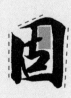

方中有圆
外粗内细

知

"知"字为左右结构，这是《兰亭序》中的第二个"知"字。

第一个"知"字飘逸轻快，这个"知"字稳重简洁。

"矢"字上紧下松，上下拉开距离，牵丝映带，中间留白。长撇写短，顿点写长。

"口"字偏楷法，字形端庄、严谨。

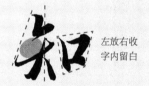

左放右收
字内留白

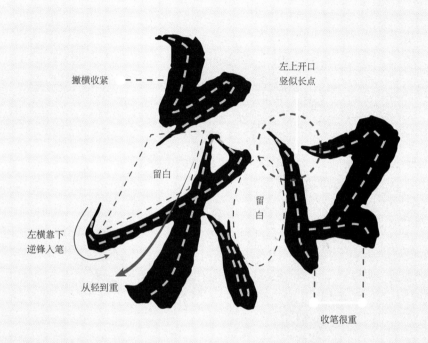

撇横收紧

左上开口
竖似长点

留白

留白

左横靠下
逆锋入笔

从轻到重

收笔很重

一

"一"字为单一结构，这是《兰亭序》中的第六个"一"字。

书写时，删繁就简，线条短粗有力。斜切起笔，顿笔回锋，收笔自然。

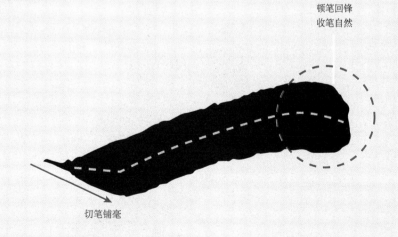

顿笔回锋
收笔自然

切笔铺毫

端庄方正
重心平稳

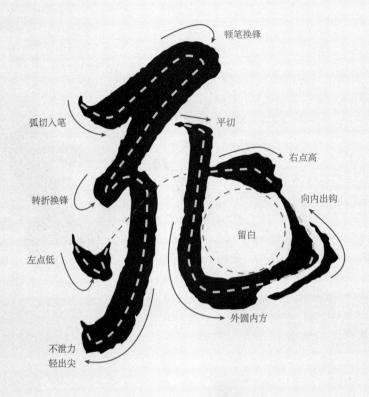

顿笔换锋

弧切入笔

平切

右点高

转折换锋

向内出钩

留白

左点低

外圆内方

不泄力
轻出尖

死

"死"字为单一结构，这是《兰亭序》中的第二个"死"字。

字呈纵势，左侧向底伸，右侧向外延。线条厚重，笔力雄健。两点距离虽远，但互有顾盼。

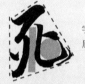

字呈纵势
底部舒展

竖为中轴
粗壮坚实

横画细劲

撇短如点

横竖连绵
牵丝映带

生

"生"字为单一结构，这是《兰亭序》中的第二个"生"字。

"生"字写得轻松、畅意。撇短如点，第一横纤细平直。中竖为轴，线条粗壮，藏锋起笔，收笔出锋，与第二、第三横牵丝映带，一气呵成。

字形较窄
字带斜势

为（为）

　　"为"字为单一结构，这是《兰亭序》中的第三个"为"字。

　　这个"为"字一改前两个"为"字的厚重雄浑，字形轻盈，线条细劲，方圆结合，提按和顿折简洁、清晰。

字形轻盈
线条细韧

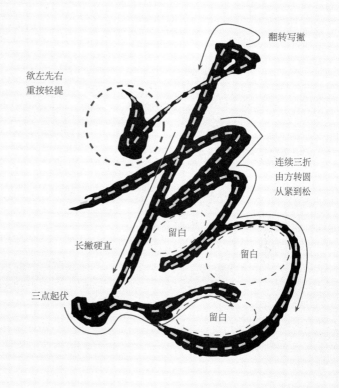

翻转写撇

欲左先右
重按轻提

连续三折
由方转圆
从紧到松

长撇硬直

留白

留白

三点起伏

留白

中宫收紧
上宽下窄

虚

　　"虚"字为左上包围结构。

　　虎字头的长撇写得极短，使字体结构由左上包围结构转为上下结构，同时使底部的空间留白更多。

　　该字的上半部分虽宽，但线条粗厚，中宫收紧，形体较密。底部线细，字内留白，更显疏朗。疏而不空，满而不溢，为大境界。

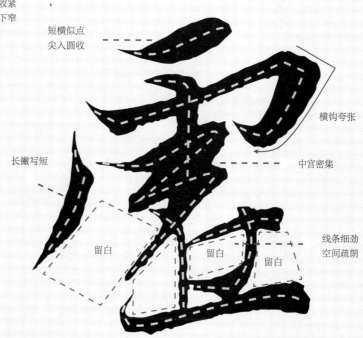

短横似点
尖入圆收

横钩夸张

长撇写短

中宫密集

留白

留白

留白

线条细劲
空间疏朗

誕（诞）

"誕"字为左右结构。

"誕"字的左中右三个部件联系紧密，互有穿插。字形的动感很强，横不平，竖不直，皆有方向。

"诞"字笔画省减，结构疏朗简洁，建字底用撇捺两笔完成，笔势果敢、凌厉。

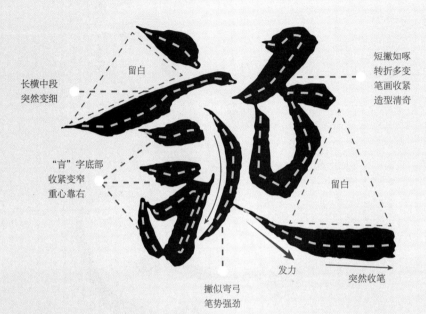

长横中段突然变细

留白

短撇如啄
转折多变
笔画收紧
造型清奇

"言"字底部收紧变窄重心靠右

留白

撇似弯弓笔势强劲

发力

突然收笔

字形紧凑
外围舒展

齊（齐）

"齊"字为上下结构。

上下线条粗厚，中段纤细。撇捺伸展，如双翼打开。

起笔、收笔考究，细节丰富。行笔简洁，笔势指向清晰，无一丝扭捏修饰之处。

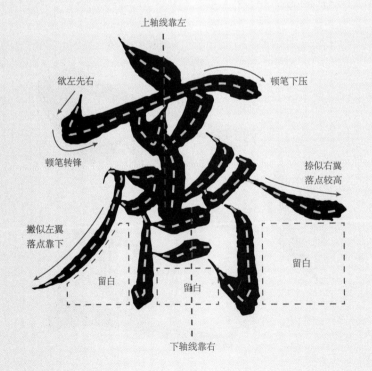

上轴线靠左

欲左先右

顿笔下压

顿笔转锋

捺似右翼
落点较高

撇似左翼
落点靠下

留白

留白

留白

下轴线靠右

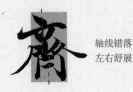

轴线错落
左右舒展

彭

"彭"字为左右结构。

"彭"字结体精妙，重新组织字形结构：变左侧底部提画为长横，贯穿左右。长横线直中有曲，又似反捺。收笔上挑，与三撇呼应。三撇连写，笔势强劲，似激流倾泻而下，递进释放。

左右合二为一，合则顺，变则通。

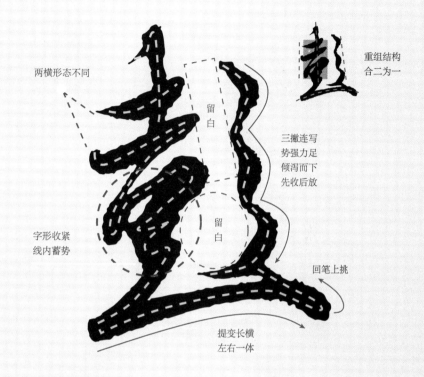

两横形态不同

留白

留白

字形收紧
线内蓄势

重组结构
合二为一

三撇连写
势强力足
倾泻而下
先收后放

回笔上挑

提变长横
左右一体

殇（殇）

"殇"字为左右结构。

"殇"字线条坚实、圆健，以圆笔为主，颇显灵动。

右侧部件一笔完成，笔意连绵。因折笔较多，行笔时多使转调锋，结合提按，控制笔速，线形粗细变化微妙，笔意畅快。

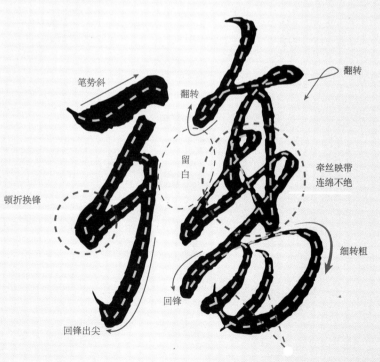

笔势斜

翻转

翻转

留白

牵丝映带
连绵不绝

顿折换锋

细转粗

回锋

回锋出尖

起笔相似
收笔不同

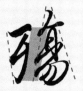

左紧右松
中间留白

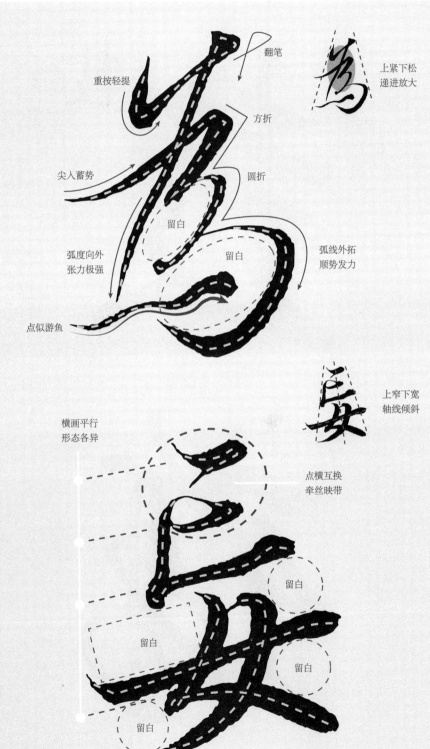

翻笔

重按轻提

方折

尖入蓄势

圆折

留白

弧度向外
张力极强

留白

弧线外拓
顺势发力

点似游鱼

上紧下松
递进放大

横画平行
形态各异

留白

留白

留白

上窄下宽
轴线倾斜

点横互换
牵丝映带

为（为）

"为"字为单一结构，这是《兰亭序》中的第四个"为"字。

这个"为"字非常漂亮，书写的技术难度很高。所有笔画皆为曲线，线条纤细但力感极强，变化极其丰富。线条转折处多用使转而非依靠提按，笔锋凝聚，在行进中始终保持最佳的状态。万毫齐力，如锥画沙。

妄

"妄"字为上下结构。

字呈纵势，字形竖长，上窄下宽，轴线向左倾斜。

"亡"字比较灵动，对其结构进行调整。首点为横，长横为点，短横写长，三笔连写，气韵生动。

"女"字在底部时，大多形状扁宽，横画写长，有托举之意。

作

　　"作"字为左右结构，左低右高，中间留白。

　　"作"字充分体现了仙逸之气、散淡之意。"作"字有三横两竖，却横竖不见，无一直笔，皆以点法行笔，婀娜多姿。

　　单立人的撇与竖距离拉开，竖线形似弯弓，重心下移。

　　右侧部件靠上，撇横连写成折，竖画左右摆动，两横成点，与竖相依。

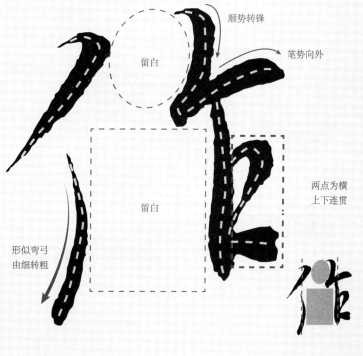

順勢轉鋒

筆勢向外

留白

留白

两点为横
上下连贯

形似弯弓
由细转粗

左低右高
中间留白

後（后）

　　"後"字为左右结构。

　　字呈纵势，左右皆窄，距离拉开，中间留白。

　　双人旁形似三点，三点一线，中线垂直。

　　右侧笔画省减，线形圆润、结实，用六次转折加一笔反捺完成。

左小右大
中间留白

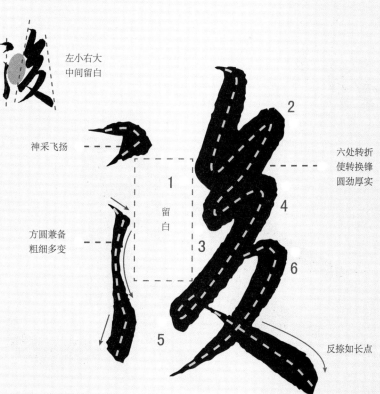

神采飞扬

六处转折
使转换锋
圆劲厚实

留白

方圆兼备
粗细多变

反捺如长点

之

　　"之"为单一结构，这是《兰亭序》中的第十八个"之"字。

　　这个"之"字怡淡安静，书写时笔速放缓，点、横撇均轻，最后一笔捺画加重，线条硬直浑厚。

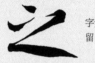

字势平稳
留白均匀

视（視）

　　"视"字是左右结构，左高右低，向外伸展。

　　示字旁上松下紧，首点较高，点横之间拉开距离。撇点连写，向右上提，牵丝加长。

　　"見"字方框收紧，笔画交叉，三横的位置提高，为底部撇捺留出空间。撇画向左下伸展，落点压低。竖弯钩行笔率意，顺势出锋，尖锋内收，首尾呼应。

今

　　"今"字为上下结构，字形扁宽。

　　撇捺伸展，撇低捺高。线条纤细，但细而不弱，筋骨一体，刚柔兼备。

　　短横为点，增加横势。最后一笔横折分成两笔，横竖独立完成。

字呈横势
撇捺伸展

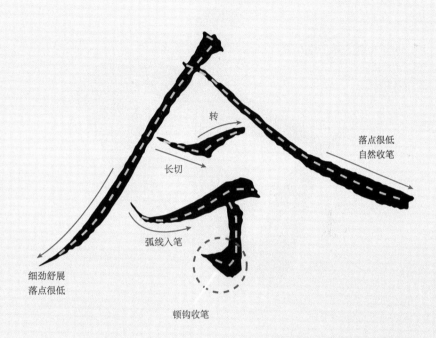

转

长切

落点很低
自然收笔

弧线入笔

细劲舒展
落点很低

顿钩收笔

亦

　　"亦"字为单一结构，这是《兰亭序》中的第三个"亦"字。

　　这个"亦"字为第二十五行的第一个字，字形稳重端庄，突出静势。以方笔为主，线线坚实。字呈三角状，结构对称平衡。

点横连写
撇折收紧

字呈三角
中段留白

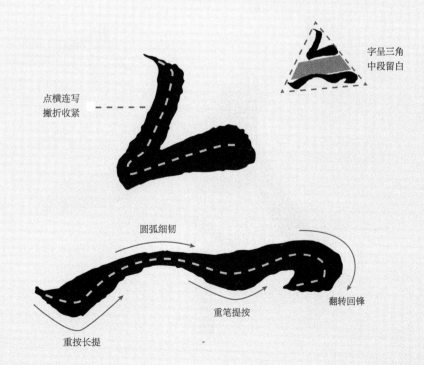

圆弧细韧

重笔提按

翻转回锋

重按长提

切笔铺毫
由粗转细

左低右高
斜势明显

顿笔上挑
与竖呼应

中竖粗壮
力能扛鼎

由

"由"字为单一结构，这是《兰亭序》中的第二个"由"字。

这个"由"字形紧凑，呈纵势，与前后文字和谐呼应。

为避方正，方框左低右高，上宽下窄，重心靠下，顶部疏朗。右侧笔画交叉，左侧留白。

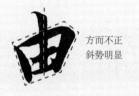

方而不正
斜势明显

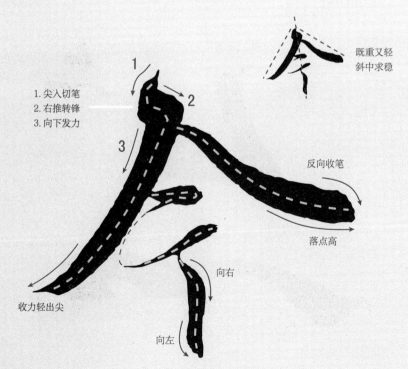

1. 尖入切笔
2. 右推转锋
3. 向下发力

既重又轻
斜中求稳

反向收笔

落点高

向右

收力轻出尖

向左

今

"今"字为上下结构，这是《兰亭序》中的第二个"今"字。

这个"今"字强调笔势，突出动感。撇画极重，捺画圆劲。下面部件收窄，呈纵势，竖画比例加长，线条蜿蜒婀娜。

整个字形如高空跳伞，有强烈的悬浮感。线条既重又轻，相映成趣。

之

　　"之"字为单一结构，这是
《兰亭序》中的第十九个"之"字。

　　这个"之"字以方笔为主，
线条硬朗、雄健，金石味浓郁。
首尾放松，中段收紧。

上宽下窄
中段收紧

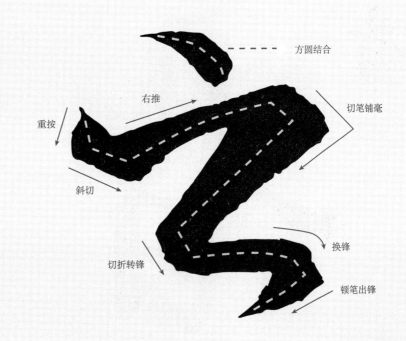

方圆结合

右推

切笔铺毫

重按

斜切

换锋

切折转锋

顿笔出锋

视（視）

　　"视"字为左右结构，这是
《兰亭序》中的第三个"视"字。

　　这个"视"字相对方正、
端庄。笔势内敛，线内含势。

　　示字旁粗重，多用切笔，
加强顿折。"見"字平稳，中
线垂直，左右均衡。

　　左右部件穿插，虽中间留
白，但互有你我。

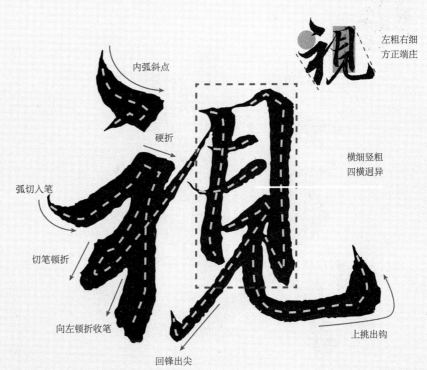

左粗右细
方正端庄

内弧斜点

硬折

横细竖粗
四横迥异

弧切入笔

切笔顿折

向左顿折收笔

上挑出钩

回锋出尖

167

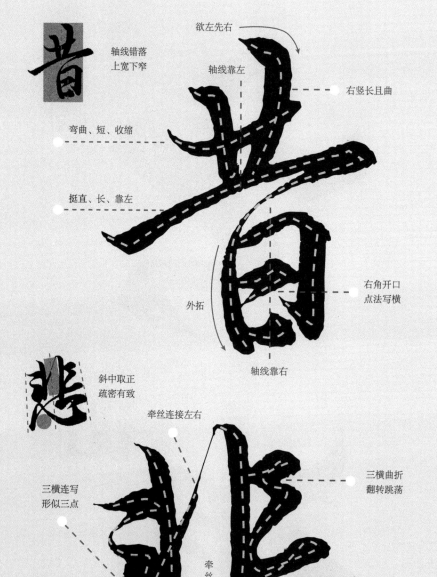

轴线错落
上宽下窄

欲左先右

轴线靠左

右竖长且曲

弯曲、短、收缩

挺直、长、靠左

外拓

右角开口
点法写横

轴线靠右

斜中取正
疏密有致

牵丝连接左右

三横曲折
翻转跳荡

三横连写
形似三点

牵丝

牵丝连接上下

右侧粗壮
用笔很重

长斜点

昔

　　"昔"字为上下结构，这是《兰亭序》中的第二个"昔"字。

　　这个"昔"字用笔细腻，变化丰富。第一横写短，第二横写长，承上启下，与"日"字牵丝连带。"日"字饱满，右下角开口，两横似点，上下呼应。

悲

　　"悲"字为上下结构。

　　"悲"字极具神采，书写技术难度很高。因相似笔画很多，为避免重复，极尽变化之能。"非"字的两竖六横、"心"字的三点，形态迥异，无一雷同。整个字一笔完成，行笔中使转、提按完美结合，线条收放自如，极具动感。线条牵丝连绵，使左右、上下部件融为一体，极具动感。

夫

　　"夫"字为单一结构，这是《兰亭序》中的第二个"夫"字。

　　这个"夫"字粗壮浑厚，为遮盖底层笔误，字形有意放大。

　　两横的位置提得极高，撇画微微露头，捺画起笔与横撇交叉。这样使字的重心整体上移，底部留出很大空间。长撇过第二横发力向下，落点很低。捺画起笔即铺毫发力，向右下推进，收笔果断，出锋锐利。

重心提高
上收下放

故

　　"故"字为左右结构。左右紧密穿插，互有依靠。

　　"古"字的笔画有搭建感，横竖线条率意，横画起笔、竖画收笔夸张加强。"口"字上宽下窄，形似三角，重心靠右。

　　反文撇横为折，笔势收紧。底部长撇向左伸出很长，托着"口"字。反捺起笔较低，收笔回锋，与撇呼应。

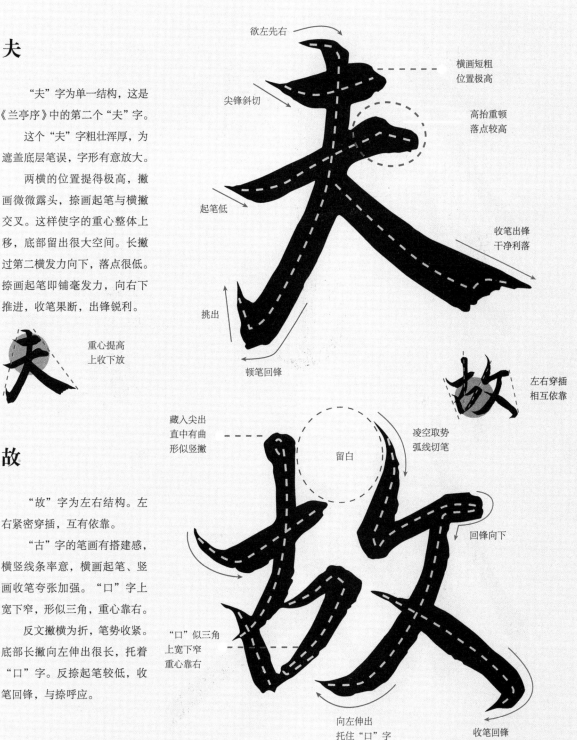

欲左先右

横画短粗
位置极高

尖锋斜切

高抬重顿
落点较高

起笔低

收笔出锋
干净利落

挑出

顿笔回锋

左右穿插
相互依靠

藏入尖出
直中有曲
形似竖撇

留白

凌空取势
弧线切笔

回锋向下

"口"似三角
上宽下窄
重心靠右

向左伸出
托住"口"字

收笔回锋

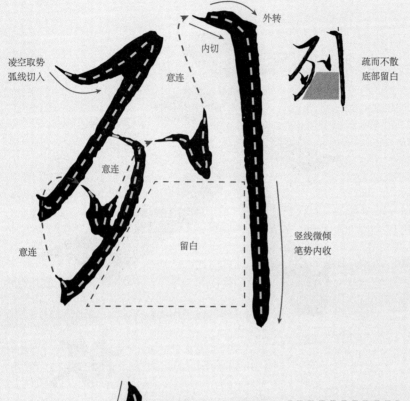

凌空取势
弧线切入

意连

意连

意连

留白

外转

内切

意连

疏而不散
底部留白

竖线微倾
笔势内收

列

"列"为左右结构，这是《兰亭序》中第二个"列"字。

这个"列"字写得开放、跳跃。线条细劲，筋骨一体。

"歹"字的两撇皆收笔出尖，与下一笔呼应。立刀旁竖画为点，左右顾盼，既与"歹"字中的点意连，又与竖钩起笔呼应。同时因为点的位置提高，给底部留出了较大的空间。

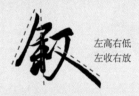

左高右低
左收右放

叙

"叙"字是左右结构，这是《兰亭序》中的第二个"叙"字。

整体字形左高右低，左收右放。

"余"字位置靠上，字形收紧。"又"字靠下，撇画向左，落点较低，托着"余"字。长捺线形硬直，起点靠下，用力向右下伸展，落点很远，极为夸张。

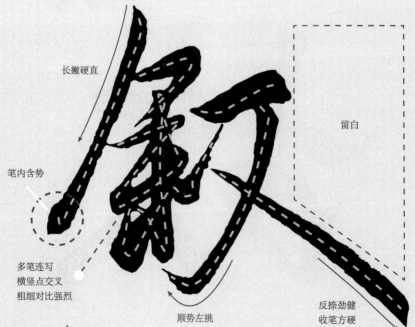

长撇硬直

笔内含势

多笔连写
横竖点交叉
粗细对比强烈

顺势左挑

留白

反捺劲健
收笔方硬

時（时）

　　"時"字为左右结构，左窄右宽，左小右大。

　　"日"字收紧极窄，两横成点，收笔出牵丝，与"寺"字呼应。

　　"寺"字的中竖起笔很高，收笔左挑出锋，与第二横意连。第二、第三横及竖钩一笔完成。最后一笔斜点尖锐灵巧，落在竖钩上，把字的重心压住。

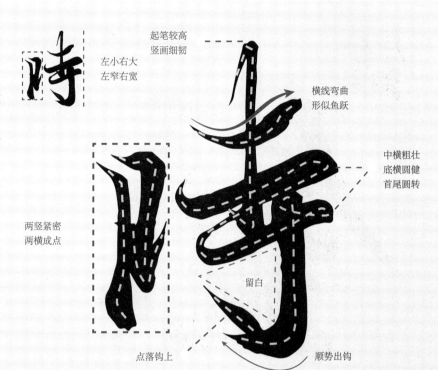

起笔较高
竖画细韧

左小右大
左窄右宽

横线弯曲
形似鱼跃

中横粗壮
底横圆健
首尾圆转

两竖紧密
两横成点

留白

点落钩上

顺势出钩

人

　　"人"字为单一结构，这是《兰亭序》中的第四个"人"字。

　　与第二个"人"字接近，但用笔更加爽利，行笔从容，无多余修饰。撇捺平齐，字势稳固。

底部平齐
字势平稳

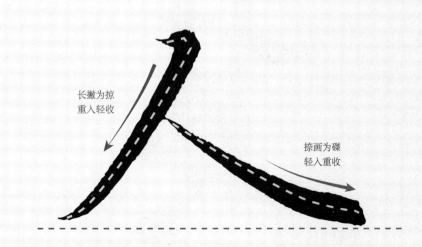

长撇为掠
重入轻收

捺画为磔
轻入重收

171

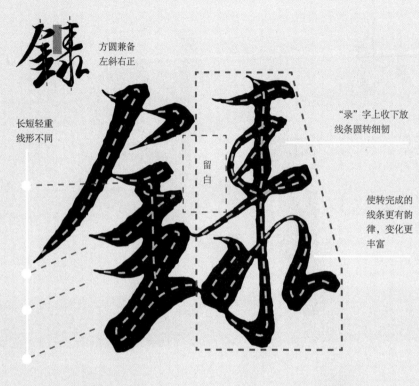

方圆兼备
左斜右正

长短轻重
线形不同

留白

"录"字上收下放
线条圆转细韧

使转完成的
线条更有韵
律，变化更
丰富

録（录）

"録"字为左右结构。

外形方正，上下基本平齐。轴线居中，字势平稳。

左侧金字旁线条厚重，中线略向左倾，上松下紧，行笔以提按为主，方笔较多。右侧"录"字线条细韧，上紧下松，笔速较快，提按翻转，以圆笔为主，线有张力。

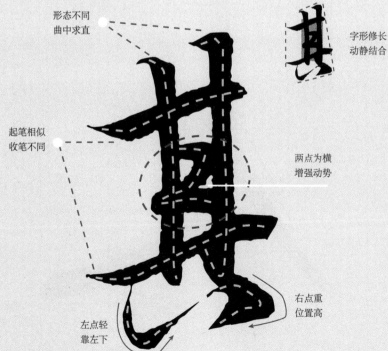

形态不同
曲中求直

起笔相似
收笔不同

字形修长
动静结合

两点为横
增强动势

左点轻
靠左下

右点重
位置高

其

"其"字为单一结构，这是《兰亭序》中的第四个"其"字。

这个"其"字颇有奇趣，两横、两竖的线条粗细均匀，组成"井"字框架，重心靠右。两短横写成两点组合，使框内空间瞬间活跃起来。底部两点变化丰富，左点如细线，位置偏左下。右点很重，位置提高。两点相向，顾盼呼应。

所

"所"字为左右结构，这是《兰亭序》中的第六个"所"字。

这个"所"字的线条粗壮厚实，用笔丰富，中锋、侧锋、切笔、铺毫、提按、扭转、圆折等多种笔法综合应用。线条指向清晰，笔势外露。

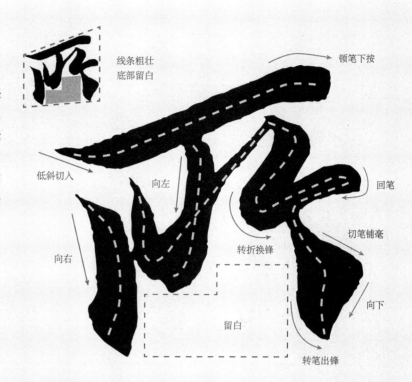

线条粗壮
底部留白

顿笔下按

低斜切入

向左

回笔

切笔铺毫

向右

转折换锋

向下

留白

转笔出锋

述

"述"字为左下包围结构。

"述"字用笔厚重，线条圆润，笔势内敛含蓄。"术"字中线向左倾斜，横竖粗壮，撇、点弱化，轻重、虚实兼备。

走之底平点的位置较高，外形饱满、圆润。下面的折线收缩很紧，与点拉开距离，留出空间。捺画虽平，但一波三折，起伏有致。

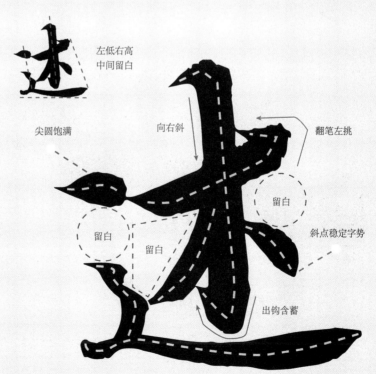

左低右高
中间留白

尖圆饱满

向右斜

翻笔左挑

留白

留白

留白

斜点稳定字势

出钩含蓄

两次转折
左方右圆

开口

转锋
顿笔
右提

留白

四横排列
笔势不同

回锋上挑

顿笔回锋
笔势内收

雏（虽）

"雏"字为左右结构，这是《兰亭序》中的第三个"雏"字。

与第一个"雏"字相似。不同之处是这个字略窄，收缩更紧，字呈纵势，左低右高，斜势明显。

行笔从容，线条细劲，转折、提按清晰明了。

左低右高
中间留白

三竖起笔皆向右
均为尖入法不同

留白

低起笔

竖切笔

长顿笔
向下按

留白

留白

三竖收笔不同

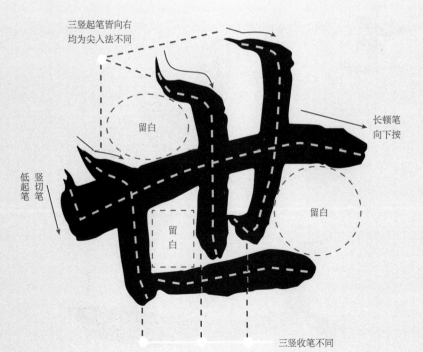

世

世"字为单一结构，这是《兰亭序》中的第二个"世"字。

第一个"世"字方正。这个"世"字写得很放松，笔画舒展，线条圆健，字呈横势。

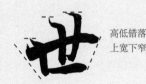

高低错落
上宽下窄

殊

　　"殊"字为左右结构，这是《兰亭序》中的第二个"殊"字。

　　这个字笔势放开，线条舒展。左右紧密，字内、字外留白。"歹"字的第二撇下探很低，张力很强，收笔出锋与"朱"字的短撇呼应。"朱"字上收下放，竖钩微斜，撇捺左右伸展。行笔连贯，节奏感强。

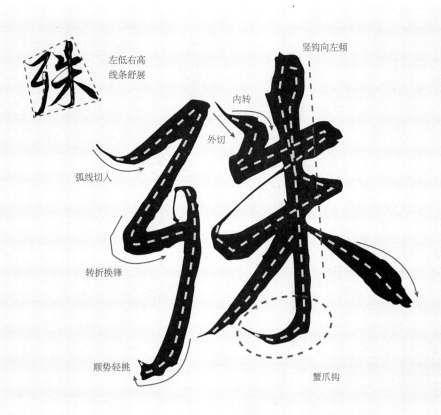

左低右高
线条舒展

竖钩向左倾

内转

外切

弧线切入

转折换锋

顺势轻挑

蟹爪钩

事

　　"事"字为单一结构，这是《兰亭序》中的第三个"事"字。

　　第一个"事"字安静，第二个"事"字跳动，这个"事"字动静结合，字形修长，变化强烈。

　　主要部件上移，字的重心提高。竖钩底部空间很大，拉高字势，字形修长、挺拔。

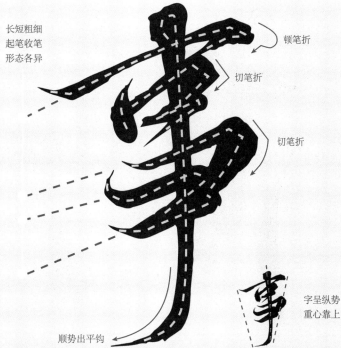

长短粗细
起笔收笔
形态各异

顿笔折

切笔折

切笔折

字呈纵势
重心靠上

顺势出平钩

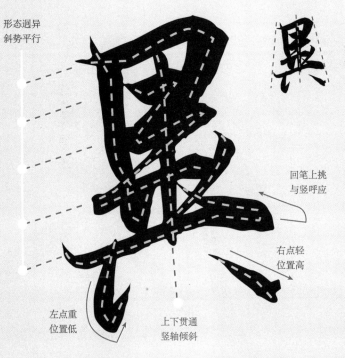

形态迥异
斜势平行

上窄下宽
上收下放

回笔上挑
与竖呼应

右点轻
位置高

左点重
位置低

上下贯通
竖轴倾斜

異（异）

"異"字为上下结构，左低右高，斜势明显。

"田"字的第一笔竖画向下写得很长，与"共"字相接。"田"字的两横与"共"字的两横顺势连写，笔断意连，一气呵成。"共"字的长横收笔上挑，后写"田"字的中竖，中竖贯穿上下，将"田"和"共"合二为一。

"共"字的两竖相向，底部两点笔势相背，上收下放，完美结合。

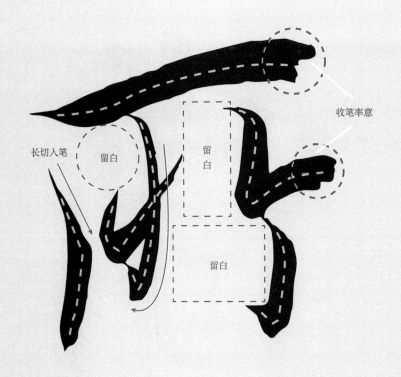

收笔率意

长切入笔

留白

留白

留白

所

"所"字为左右结构，这是《兰亭序》中第七个"所"字。

前面六个"所"字的笔法、技法、结体、气韵各具神采。最后一个"所"字疏密平均，平静散淡，求中和之美。用笔朴素简洁，不激不励。

字形方正
疏而不散

以

"以"字为左右结构，这是《兰亭序》中的第七个"以"字。

字形左低右高，斜势尤为明显。线条左细右粗，对比强烈。

左低右高
中间留白

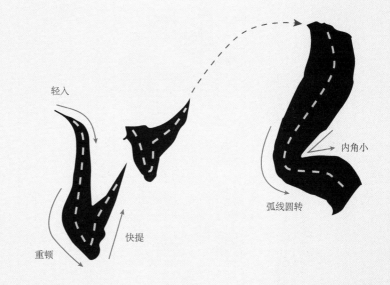

轻入

内角小

弧线圆转

重顿

快提

興（兴）

"興"字为上下结构，这是《兰亭序》中的第三个"興"字。

"興"字用笔简洁，多为尖锋起笔，上半部分竖线细韧，直中有曲，疏密有致。中间长横粗壮，低起高落，斜势明显。

底部两点相背，左轻右重。右点极重，增强平衡感。

上收下放
上轻下重

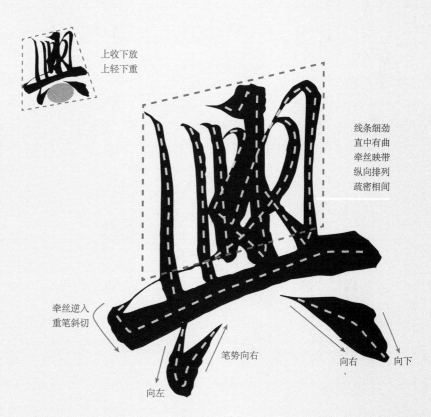

线条细劲
直中有曲
牵丝映带
纵向排列
疏密相间

牵丝逆入
重笔斜切

笔势向右

向右

向下

向左

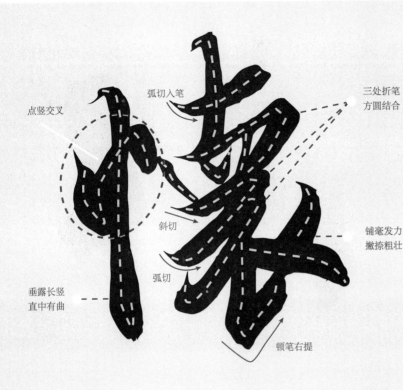

点竖交叉

弧切入笔

三处折笔
方圆结合

斜切

弧切

铺毫发力
撇捺粗壮

垂露长竖
直中有曲

顿笔右提

懷（怀）

"懷"字为左右结构，这是《兰亭序》中的第五个"懷"字。

五个"懷"字中，这个字的线条为粗壮，多用方笔，线形厚实劲挺，笔内含势，气势磅礴。

左小右大
右下密集

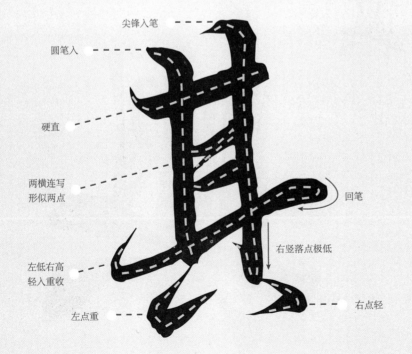

尖锋入笔

圆笔入

硬直

两横连写
形似两点

回笔

右竖落点极低

左低右高
轻入重收

左点重

右点轻

其

"其"字为单一结构，这是《兰亭序》中的第五个"其"字。

这个"其"字强调线条变化。两竖、四横长短不一，起笔、收笔各不相同。底部两点左重右轻，节奏感很强。

字形修长
线形多变

致

　　"致"字为左右结构，字形左收右放，左粗右细。

　　左侧"至"字收紧变窄，以圆笔为主，几处转折为线内回锋，线条更显圆润坚实。

　　右侧反文旁用笔凌厉，笔势险峻。横画弯曲，向右上斜势推进，第一撇硬直，第二撇顺势向下，又顺势收笔出锋，弧线张力很强。正捺简洁，收笔含势，与最后一点呼应。

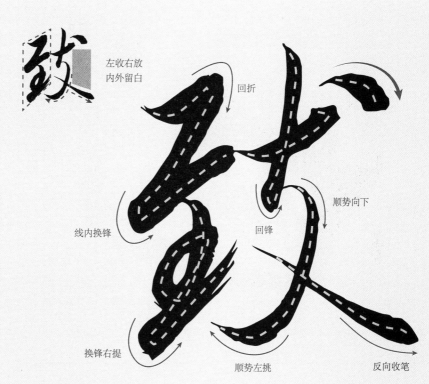

左收右放
内外留白

回折

线内换锋

回锋

顺势向下

换锋右提

顺势左挑

反向收笔

一

　　"一"字为单一结构，这是《兰亭序》中的第七个"一"字。用笔简洁，返璞归真。

顿按高收

斜切低入

左低右高
用笔简朴

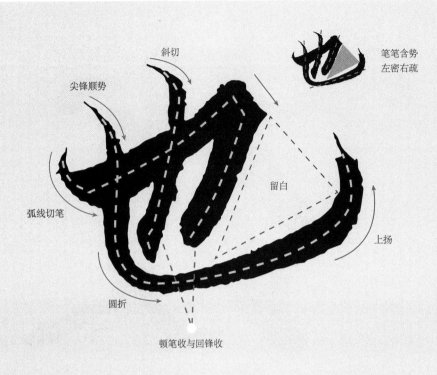

斜切

尖锋顺势

弧线切笔

圆折

留白

上扬

顿笔收与回锋收

笔笔含势
左密右疏

也

"也"字为单一结构，这是《兰亭序》中的第四个"也"字。

这个"也"字行笔较快，笔势迅猛，力沉。

横折以弧线切笔入纸，转锋向右上提至高位，然后顿按方折向下，最后回锋收笔，行笔中完成多次转换。中竖尖入顿收，斜势明显。最后一笔竖弯钩尖锋入纸，折处圆转，向右上发力，由细转粗，顺势上挑收笔，笔势上扬。

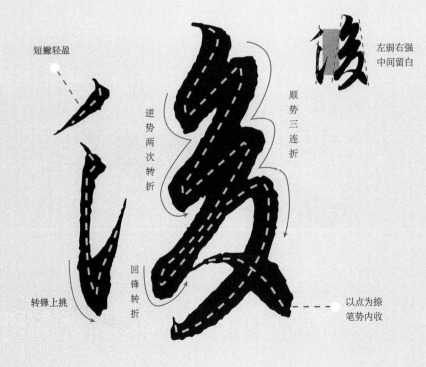

短撇轻盈

逆势两次转折

顺势三连折

回锋转折

转锋上挑

以点为捺
笔势内收

左弱右强
中间留白

後（后）

"後"字为左右结构，这是《兰亭序》中的第二个"後"字。

相比上一个"後"字，这个字略宽，字形饱满，线条有张力。

左侧双立人弱小，线条硬直。右侧连续转折，线内蓄势，由上往下递进发力，最后反捺缩短似斜点，字势内收，含而不发。

之

　　"之"字为单一结构，这是《兰亭序》中的第二十个"之"字。

　　这个"之"字的重心偏左，横、折、捺三笔指向清晰。"之"字斜势明显，上下兼顾。

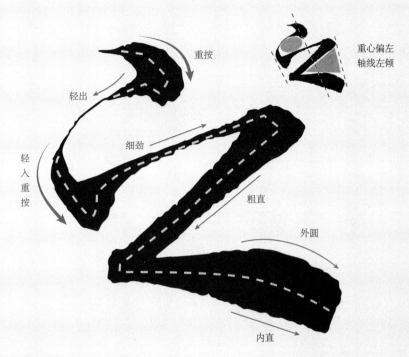

重按

轻出

细劲

轻入重按

粗直

外圆

内直

重心偏左
轴线左倾

攬（揽）

　　"攬"字为左右结构，这是《兰亭序》中的第二个"攬"字。

　　提手旁收紧极窄，为右侧留出足够宽敞的空间。

　　"覽"字行笔畅快、连贯。提按、转折、翻笔、使转等结合使用，使笔锋始终保持在最佳行进状态，线条圆润坚实。竖弯钩顺势挑出，笔势向内，首尾呼应。

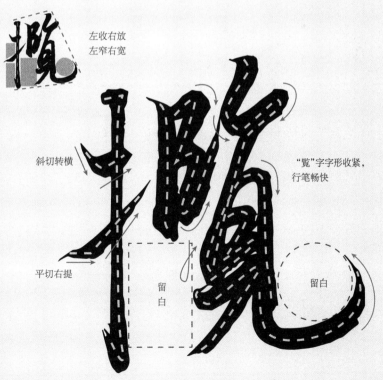

左收右放
左窄右宽

斜切转横

平切右提

留白

留白

"覽"字字形收紧，
行笔畅快

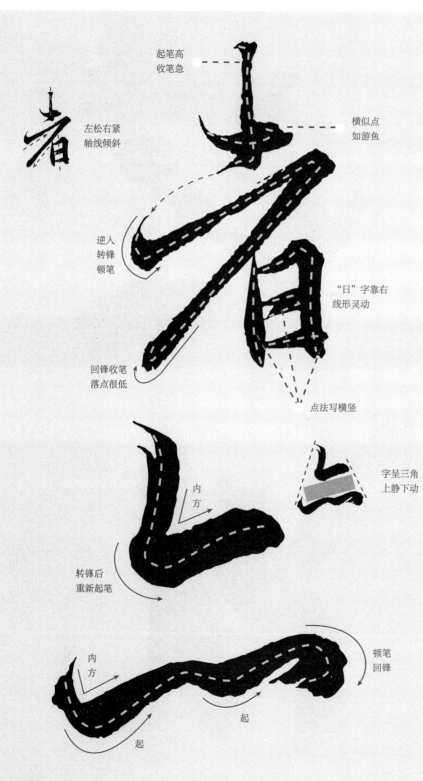

起笔高
收笔急

横似点
如游鱼

左松右紧
轴线倾斜

逆入
转锋
顿笔

"日"字靠右
线形灵动

回锋收笔
落点很低

点法写横竖

内方

转锋后
重新起笔

字呈三角
上静下动

内方

顿笔
回锋

起

起

起

者

"者"字为上下结构。

"者"字处理得很有趣。中竖起笔很高，过横画后急停快速出锋，与长横画牵丝意连。横撇向左伸展，撇画落点极低，作为整个字的最低点。

"日"字的左竖似长点，与"者"字的中竖对齐，形成轴线，向左倾斜。

亦

"亦"字为单一结构，这是《兰亭序》中的第四个"亦"字。

字形左低右高，字呈斜势。提按、顿折用笔清晰。底部三点如水波激流，很有动感。

将

　　"将"字为左右结构，这是《兰亭序》中的第二个"将"字。

　　这个"将"字用笔很重，突出提按。转折换锋，势大力沉，行笔迅速果敢。

　　左侧收窄，笔断意连，最后一提与右侧呼应。"夕"字凌空取势，顺势发力，连续扭转换锋，发力可见。最后一点落在钩上，压低重心，字势更稳。

亦斜亦正
斜中取正

有

　　"有"字为上下结构，这是《兰亭序》中的第三个"有"字。

　　这个"有"字写得比较放松，无意险绝，但求自然。线条圆劲，左低右高，向右上斜。顺势行笔，起笔、收笔无刻意加强之处，从容自如。

左低右高
轴线倾斜

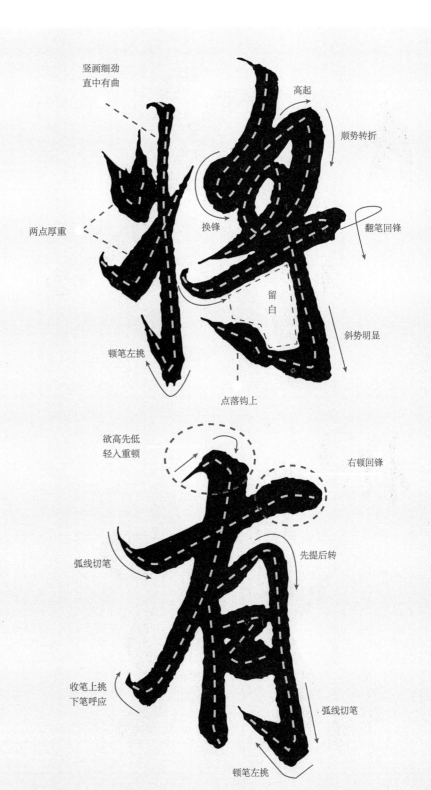

竖画细劲
直中有曲

高起

顺势转折

换锋

翻笔回锋

两点厚重

留白

斜势明显

顿笔左挑

点落钩上

欲高先低
轻入重顿

右顿回锋

弧线切笔

先提后转

收笔上挑
下笔呼应

弧线切笔

顿笔左挑

183

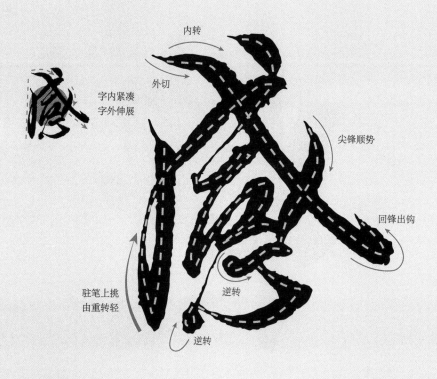

字内紧凑
字外伸展

内转

外切

尖锋顺势

回锋出钩

驻笔上挑
由重转轻

逆转

逆转

感

"感"字为上下结构，这是《兰亭序》中的第三个"感"字。

这个"感"字为全文倒数的第四个字，文至此处，已近尾声，意尽笔收，无须起势。

"咸"字的左撇似竖，落点极低。中宫疏密均匀，形态松弛。戈钩收笔提高，保持字形原本的结构。撇、点灵动，笔内含势，隐而不发。

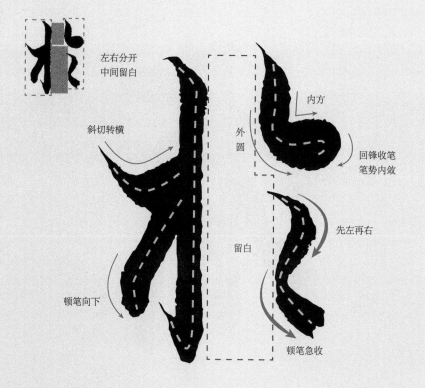

左右分开
中间留白

斜切转横

内方

外圆

回锋收笔
笔势内敛

顿笔向下

留白

先左再右

顿笔急收

於（于）

"於"字为左右结构，这是《兰亭序》中的第六个"於"字。

"於"字横撇皆短，揖让右侧，中间留出空白。整体字形饱满圆润，无张扬之笔，字势内收，含蓄内敛。

斯

　　"斯"字为左右结构，左紧右松，左高右低。

　　"其"字的两竖左粗右细，四横与底部两点顺势连写，笔断意连。

　　"斤"字的两撇厚实，横竖轻灵。轻重之间，散淡意蕴油然而生。

左紧右松
左高右低

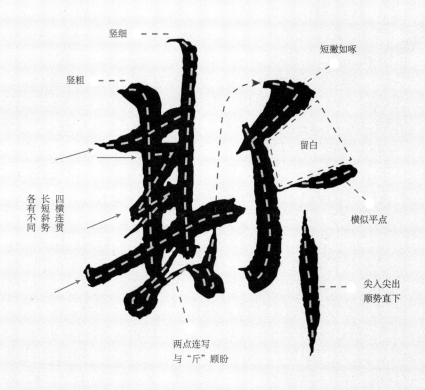

竖细

竖粗

短撇如啄

留白

横似平点

尖入尖出
顺势直下

四横连贯
长短斜势
各有不同

两点连写
与"斤"顾盼

文

　　"文"字为单一结构，这是《兰亭序》中的第二个"文"字，也是全文的最后一个字。

　　用笔强悍，铺毫推进，线条粗厚。笔势又起，字形放大，最后一笔长捺力感强劲。

上紧下松
撇捺伸展

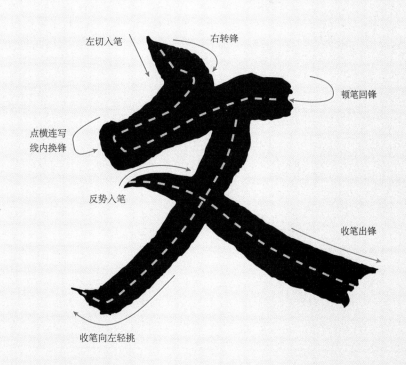

左切入笔

右转锋

顿笔回锋

点横连写
线内换锋

反势入笔

收笔出锋

收笔向左轻挑

后记

研习《兰亭序》的笔法是我会坚持做一辈子的事情，越钻研越发现其精妙博大之处取之不尽、用之不竭。从学习"永"字的第一点开始到这本书的成稿，其间我感受到了各种情绪：欣喜、迷茫、自信、怀疑、坚持……我把自己阶段性学习《兰亭序》的体会整理出来分享给大家，如果能起到抛砖引玉的作用，我会非常欣慰。

第一阶段：摹形。初始临帖，很多人的关注点会集中在与原帖像不像的问题上。对于临摹是否要与原帖保持高度一致，这个话题历来争议颇多。对此，我不做评判，只谈自己的观点：临帖的目的是学以致用，绝非复印，要考虑是否符合碑帖自身的风格特点和价值取向，同时服从于学习的需要。金文、汉隶、魏碑等大多是经铸造或刀刻后二次成形的书法，碑文经历风化磨损，线条的形成有一定的偶然性。像草书大家张旭、怀素、黄庭坚、王铎、徐渭、傅山等的作品，无论线条还是墨色均丰富多姿，变幻莫测，有很强的偶然性。临摹这类法帖时，如果拘泥于字形准不准、是否与原帖相像，那就是舍本逐末，是在与复印机较劲儿。但是，对于如《兰亭序》《寒食帖》《蜀素帖》《大字阴符经》等墨迹本法帖，原帖中清晰地再现了笔法的技术动作、字法的结体规律和墨法的层次变化。那在临摹这类法帖时应尽可能做到像，尤其在初期阶段，越像越好，通过写得像来检验自己的理解能力和手上功夫。我在《兰亭序》的摹形阶段，运用了如单钩、双钩、对临、扫描对比、点画拆解等多种方法，每个字都写有百遍以上，不断校正笔法，力求准确，目的就是用极限的训练手段深入分析《兰亭序》的技术特点。但请记住：写得像只是训练方法，学和用才是根本目的。

第二阶段：精临。如果长期止步于形似，即使看起来相似度很高，也并不等于真正掌握了《兰亭序》书法的核心技术。这个阶段很容易进入重复书写却进步缓慢的瓶颈期。精临是较好的解决办法。精临时最好选用放大版本的法帖。《兰亭序》原帖的单字高约2厘米，如果不借助设备，全靠目力读帖，实属强人所难了。先进的影印技术可以将单字高清放大数倍。单字放大至高10厘米左右时，重新观察笔法的起、行、收，则是另一种感觉。尖锋直入、凌空斜切、提按顿挫、绞裹扭转、映带呼应等很多技术细节一览无余。字内字外和行内行外的疏密远近、轻重欹侧、方圆大小等空间关系清晰明了。当然，也可以借助电脑技术创建辅助线用以分析比较，毕竟目测与实际还是会存在一定差距。眼高才能手高，深入读帖，读懂读透，剩下的就是将所理解的内容准确写出来。经历过精临阶段，对比摹形阶段的临习，你会发现自己书写的精准度较之前有很大的进步。精临《兰亭序》很容易验证一个道理：只要技术动作对了，字形一定会很像；如果临得不像，一定是技术动作不对。

第三阶段：溯源。《兰亭序》书法的伟大之处在于其技术已臻化境的基础上表现出的高古韵味、中和之美，以及极具文人气度的散淡优雅。其笔法、笔势、字势、章法登峰造极，浑然天成。其一，从笔法溯源。如果你没有写过篆隶，没有深入过章草、魏碑墓志，极少涉猎唐朝之前的碑帖，那么基本可以得到一个结论：临摹《兰亭序》再多，也是浅尝辄止，与真正的《兰亭序》书法相距甚远。最好的方法是回归秦汉魏晋，认真临摹一下《峄山碑》《袁安碑》《曹全碑》《急就章》《元倪墓志》等。从这些碑帖里，可以很清晰地溯源线条的生成技术，领略魏晋时期书法的质朴高古，帮助你进一步理解《兰亭序》凌空起笔、侧锋斜切、中侧转换、绞裹铺毫、篆隶入行的笔法核心。尤为典型的是《兰亭序》中对钩、捺、折的处理，仍然沿袭了篆隶的笔法系统。这也从技术层面解释了为什么不少书友写了很多年《兰亭序》，依然停留在初期的摹形阶段，形似意不像。因其笔法系统止步于唐楷，将行书楷化，僵而无韵。其二，从笔势溯源。请参阅王羲之著《笔势论十二章》，其核心内容强调的是"动"势。唐太宗李世民在《晋书·王羲之传》中赞之："尤善隶书，为古今之冠，论者称其笔势，以为飘若浮云，矫若惊龙。"纵观《兰亭序》，每个字都充满了动势，或快或慢，或急或缓，行笔连绵不绝，始终在游走，行笔路径常有多点发力，停而不滞，断则意连。其三，从字势溯源。《兰亭序》完美地再现了"天人合一，相依相生"的哲学思想。字势强调左右避让穿插，高低起伏错落。重心与中线或重叠或各自独立，甚至在同一字中出现多个局部重心，又统一在整体平衡的框架之内，从而达到斜中取正、欹正相依的效果。"疏可走马，密不透风"的留白技巧更是让人赞叹。造就伟大的艺术首先需要拥有一流的技术，高超的技术可以支撑你实现无限的创作需求。当然仅从技术层面学习还是远远不够的，我们从哲学、美学、史学三方面去精研《兰亭序》，更容易打开《兰亭序》书法的玄妙之门，体验其精彩绝伦的书写技巧和极致愉悦的精神自由。

训练的过程煎熬而漫长，没有取巧的可能。如果有捷径，那就是坚持正确的方向和持久的学习。没有理论支撑、缺乏价值研判，每天临几遍《兰亭序》就能成功吗？可能只是在做低效的重复动作而已。与其每年机械地临摹三百遍《兰亭序》，还不如每天写好一个字、悟透一个字更有价值，这也是笔者撰写这本书的初衷。

承蒙人民邮电出版社的信任与厚爱，现将《兰亭序》全文324字以图文解析、视频示范的方式呈现出来，希望这种沉浸式的临帖方式能给大家带来全新的体验。书中不尽之处，恳请大家批评指正！此外，特别感谢洪厚甜、郭发明、闫妍、白潇潇诸位的帮助。

贾存真记于静麓草堂

186